ver.2

グッズ製作ガイド BOOK

グラフィック社編集部 編

本当につくりたい
のはこれだ！

ver.2

グッズ製作ガイドBOOK

ノベルティとして、またオリジナル商品として、
グッズをつくる機会はよくあります。さまざまな既製品に
ロゴなどを刷り込んだ、名入れグッズを簡単につくるのも
いいけれど、せっかくつくるなら訴求力があり、グッズ自体に
魅力があるものをつくりたい！ と思っている人も多いはず。
そんなとき役立つ「どんなものをつくったらいいのか」という
アイデアと、「どこに頼めば、どのくらいの価格・納期・最小ロット
でつくれるのか」という情報の両方をドーンとまとめてご紹介します。
今までに知らなかった、Web検索ではなかなか出てこない
グッズを多数掲載しています。またWeb検索で出てきても
価格やロットがわからなかったものも、価格やロット、
納期などを掲載しています。本書を見れば、
必ずつくりたくなる魅力的なグッズが
見つかることでしょう。

グッズの探し方

1

目次（P.004）を見て、つくりたいグッズの
カテゴリ（文具、ファッション、食べ物など）から探す

2

つくる数から調べたい場合は、P.006の
「最低ロット別（＋一部の経済ロット別）
インデックス」から探す

3

1個あたりにかけられる金額（単価）から調べたい
場合は、P.008の「最低単価別（＋一部の経済単価別）
インデックス」から探す

本書は、2018年4月に刊行した『グッズ製作ガイドBOOK』を元に
バージョンアップした書籍です。元本から選りすぐりのグッズを残し
その情報を最新のものに刷新。また新規グッズも追加して、
より今現在つくりたいと思ってもらえるグッズを多数掲載しています。

目次

最低ロット別
（＋一部の経済ロット別）
インデックス

本書に掲載しているグッズの最低ロット別のインデックスです。
一部、経済的な単価になる「経済ロット」の掲載もあるグッズについては、
最低ロットは無印、経済ロットの方には（＊）をつけて、
同じグッズをこのインデックス内に複数掲載しています。
詳細はグッズ掲載ページでロットと金額の関係を確認の上、
問い合わせ・発注をしてください。

最低単価別
（＋一部の経済単価別）
インデックス

本書に掲載しているグッズの最安単価のインデックスです。
ページに記載されている金額で一番安い金額を記載していますが、
グッズ詳細ページには最低ロットでの単価しか
掲載されていないものなどさまざまです。
ロットによって金額は大きくことなりますので、
実際にグッズ掲載ページでロットと金額の関係を確認の上、
問い合わせ・発注をしてください。

オリジナル
グッズ
001→
045

文具

万年筆インク

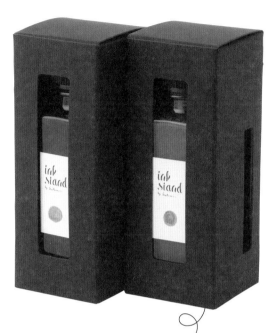

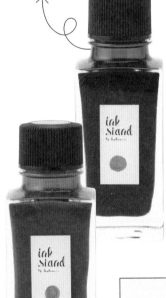

「詰まりやすい」
「乾いたら洗浄しづらい」など
デメリットがあった
水性顔料インクにあえて挑戦し、
「詰まりづらい、混ぜられる
万年筆用水性顔料インク」
を開発した

カキモリのローラーボールや万年筆と、
セットでプレゼントしても喜ばれる

たった1時間半で、自分だけのオリジナルインクを、1瓶からつくることができる、㈱ほたかの「inkstand by kakimori」。「万年筆のインクの色は、既成の色から選ぶ」という概念から解き放ってくれる。

「書」くときの色は、心の色。自分を表現するための色。だから、百人いれば百通りの色があっていいはず」（オフィシャルサイトより）——というスタンスのもと、オーダーインクをつくることができる。つくり方は2種類。ひとつは店頭の混色キット（17色）から自分で色を混ぜてつくる「SELF」。もうひとつはスタッフにイメージを伝えて調色してもらう「WITH」だ。
いずれの方法でも、試し書きをして好みの色を見つけたら、最終的にスタッフがインクを配合・製造。シックなボトルに詰めたら完成だ。
レシピとカラーサンプルは2年間保存されるので、リピート注文も可能。特製ギフトボックス（250円）に入れれば、プレゼントにも最適だ。
つくったオリジナルインクを詰めることのできる使い切りタイプのペン組み立てキット「カラーライナーKIT（440円）」と組み合わせるのもおすすめだ。またオンラインストアでも顔料インクのセットやおすすめの調色インク、ガラスペンなどを購入することができる。

グッズ情報

最小ロット

1本

価格

SELFの場合→1本 3000円（税込）。
WITHの場合→1本 2700円（税込）。

納期

SELF90分〜（要予約）。WITH60分〜（予約不要）。

問い合わせ

カキモリ蔵前
東京都台東区三筋 1-6-2
Tel：050-1744-8546
Fax：03-3851-3933
http://www.kakimori.com

inkstand by kakimori
東京都台東区蔵前 4-20-12
クラマエビル1F
Tel：050-1744-8547
Fax：03-3851-3933
http://www.inkstand.jp

オリジナルノート

文具

表紙や中身を選んで、オリジナルの「オーダーノート」をつくれるカキモリ。リング仕上げの「リングノート」、自分で使うとき、相手が使うときを想像しながら、部材を選ぶ時間は贅沢なものだ。

まずはノートのサイズを、B5サイズのタテ／ヨコ、B6サイズのタテ／ヨコ4種類から選ぶ。次は「オモテ表紙」と「ウラ表紙」を、革、コットン、PP、紙など、様々な素材や色が60種類以上揃った中から選ぶ。そして中紙を、「パンクペーパー」「フールス紙」「コミック紙」「クラフト紙」など30種類以上から、用途に合わせて選ぶ。リングの色も、金、銀、銅、黒、白からチョイス。さらに留め具を、「ゴム留め」「封緘留め」「ボタン留め」「ボタン留め（ペンホルダータイプ）」を選び、それぞれの部材を革や素材で選ぶ。すると、目の前で手作業によってノートをつくってくれるのだ。完成までは30分ほど。

なお、オプションで「お名入れ」サービス」（納期は3週間後）もある。さらに、なお、ノートを使い終えた後に、カキモリまで持っていくと、愛着のある表紙はそのままに、中身を交換してもらうことができる（有料）。

素材も色も柄も、すべて自分好みのノートをつくることができる

留め具もゴムやボタンなどから選べるので、使い勝手がいい

グッズ情報

最小ロット

1冊

価格

1冊 800円（税込）〜
※1500〜3000円位が多い。

納期

30〜60分

問い合わせ

カキモリ蔵前
東京都台東区三筋1-6-2
Tel：050-1744-8546
Fax：03-3851-3933
http://www.kakimori.com

inkstand by kakimori
東京都台東区蔵前4-20-12
クラマエビル1F
Tel：050-1744-8547
Fax：03-3851-3933
http://www.inkstand.jp

文具

小ロット オンデマンド印刷付箋

付箋のなかでも、オリジナリティが出せると人気がある型抜き付箋。これが、オンデマンド印刷の極小ロットで制作できる。昨今の文房具ブームもあり、ちょっと差がつく実用的なノベルティとして注目だ。

オンデマンド付箋 抜きカバータイプ

Fusen Sample

カバーサイズ(76×76mm) 展開時('55)

定形付箋 (75×75mm・1個) フルカラー印刷

FUSEN SAMPLE
オンデマンド付箋 2つ折りカバータイプ

2つ折りカバータイプ、台紙タイプ、抜きカバータイプなどさまざまな形状が選べる

Fusen Sample
オンデマンド付箋 2つ折りカバータイプ

小ロット向けにオンデマンド印刷に対応する付箋本舗.com。通常の付箋と同じ白色上質紙の付箋用紙をオンデマンド印刷機で印刷し、積層して製作。フルカラーで再現性、発色性に優れている。

また、抜き加工専門の会社である、東京紙器(株)がプロデュースしているため、高い技術とノウハウがある。その経験のもと、デザインや企画を委託することも可能。予算・納期・クライアント・ターゲットなどの情報をふまえた提案や相談もできるのは、専門性の高い商品の場合、とても助かる。

付箋の型抜きには、付箋専用型を使用。金型よりも複雑な形状に対応できて納期も短い。専用型であれば多面抜きが可能なため、複雑な形状でも一度に大量に制作できるからだ。また型代がかからないので、コストも抑えられる。クオリティだけでなく、コストパフォーマンスも、オリジナリティも高い付箋が、小ロットで制作できるのはとても魅力的だ。

グッズ情報

最小ロット

50部〜

価格

型抜き付箋50部の場合(付箋のみ・20枚積層・フルカラー印刷)→3万2600円(税別)、2つ折りカバー50部の場合(75×75mm・20枚積層・フルカラー印刷)→1万5800円(税別)。変動する場合があるので、ホームページを要確認。

納期

15営業日〜。工場の状況や仕様によって変動するので要相談。

入稿データについて

サイトでテンプレートをダウンロード後、Illustratorで作成。入稿データはリンク画像・配置画像含めCMYKカラーで作成。画像の解像度は実寸で300〜350dpiを推奨。型抜き付箋の場合は、印刷データと抜き型データを別レイヤーに分ける。

注意点

直角、30度以下の鋭角が抜けないため、角の先端はR2mm以上の曲線にすること。型抜き線は必ず1パス、K100%、0.1mm(0.283pt)の「線」で作成。切り口が平行になる場合は15mm以上の間隔をあけること。

問い合わせ

付箋本舗.com
埼玉県新座市野火止8-2-6
Tel：048-478-0538
Mail：info@fusenhonpo.com
http://www.fusenhonpo.com

大ロット オフセット印刷付箋

前ページの小ロットオンデマンド付箋のほか、付箋本舗.comでは、大ロットのオフセット印刷にも対応している。2012年の8月からサービスを開始し、個人から企業の商品、販促物として利用されている。

上は定型付箋の、下は型抜き付箋の2つ折りカバータイプ。カバー裏にもプリント可

FUSEN SAMPLE
オフセット付箋 ハーフカバータイプ

ウサギ、ネコ、イヌ、クマとそれぞれのシルエットに型抜きされたかわいらしいデザイン

グッズ情報

最小ロット

1500部〜

価格

型抜き付箋1500部の場合（付箋のみ・20枚積層・フルカラー印刷）→15万7500円（税別）、2つ折りカバー1500部の場合（75×75mm・20枚積層・フルカラー印刷）→18万7500円（税別）。変動する場合があるので、ホームページを要確認。

納期

20営業日〜。工場の状況や仕様によって変動するので要相談。

入稿データについて

サイトでテンプレートをダウンロード後、Illustratorで作成。入稿データはリンク画像・配置画像含めCMYKカラーで作成。画像の解像度は実寸で300dpi〜350dpiを推奨。型抜き付箋の場合は、印刷データと抜き型データを別レイヤーに分ける。

注意点

直角、30度以下の鋭角が抜けないため、角の先端はR2mm以上の曲線にすること。型抜き線は必ず1パス、K100%、0.1mm（0.283pt）の「線」で作成。切り口が平行になる場合は15mm以上の間隔をあけること。

問い合わせ

付箋本舗.com
埼玉県新座市野火止8-2-6
Tel：048-478-0538
Mail：info@fusenhonpo.com
http://www.fusenhonpo.com

小ロットが50部からに対し、大ロットオフセット付箋は1500部から数十万部のロットでも対応できる。13ページで紹介した型抜きタイプはもちろん、定型付箋（75×75ミリ）の台紙タイプ、2つ折りカバーも制作可能だ。

特筆すべきことは、フルオーダーオリジナル付箋にも対応している点だ。規格外の特殊な形状のオリジナル付箋のインパクトはとても強く、商品としても、ノベルティとしても好評だという。リピーターも少なくないそうだ。

通常の型抜き付箋は30枚積層までとなり、40枚積層以上の付箋は、オリジナルの金型を制作するのでフルオーダーとなる。これも小ロットから大ロットまでと対応の幅が広い。ただ、金型は完全オーダーのため型代が高額だ。抜き型データの注意点を守れば、付箋専用型のほうが、より複雑な形状に対応できる。紙の加工のプロが、あなたのアイディアをカタチにしてくれる。

FUSEN SAMPLE
オフセット付箋 台紙タイプ

Fusen Sample

Fusen Sample
オフセット付箋 2つ折りカバータイプ

FUSEN SAMPLE
オフセット付箋 2つ折りカバータイプ

文具

マッチ箱付箋
絵柄が変わる付箋

小ロットオンデマンド付箋・大ロットオフセット付箋、ともに様々な付箋を提案している付箋本舗.com。

なかでも「絵柄が変わる付箋」と「マッチ箱付箋」は、他にないオリジナリティが出せるグッズとして好評だ。

ビ

ジネスシーンだけではなく、普段の生活でも便利に活用できる付箋で、オリジナルグッズをつくることができる。

「絵柄が変わる付箋」は、付箋1枚1枚印刷内容が変えられる特殊な付箋。パラパラ漫画風の付箋や、カレンダー仕様の付箋などが手軽につくれる。印刷は（小ロット・大ロットとも）オンデマンドフルカラー印刷で、20枚積層、30枚積層から選べる。印刷対応のカバー付き、付箋のみ、どちらも可能だ。

「マッチ箱付箋」は、本物のマッチ箱（35×56×15ミリ）に、50×30ミリの付箋が3個入った商品。マッチ箱が収納代わりになる上に、オリジナリティがあ

るので、ノベルティやプチギフトにも最適だ。小ロットの付箋は、印刷なし・モノクロ・フルカラー印刷に対応。マッチ箱のスリーブ部分と中箱は、フルカラー印刷が可能。大ロットの付箋は、印刷なし、1色、フルカラー印刷に対応。マッチ箱のスリーブ部分と中箱は、フルカラー印刷が可能だ。

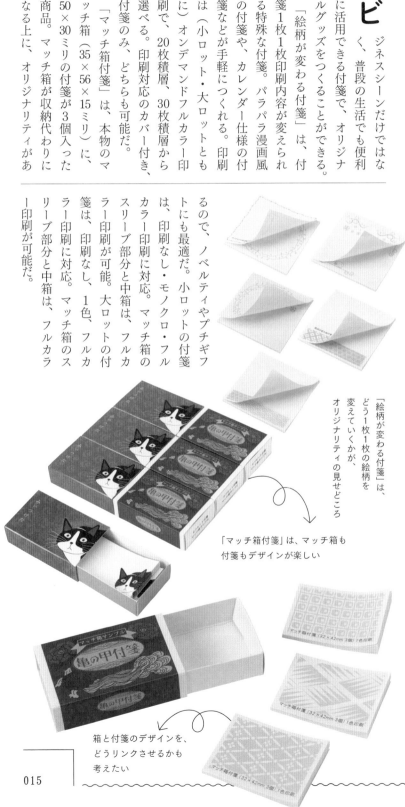

「絵柄が変わる付箋」は、どう1枚1枚の絵柄を変えていくかが、オリジナリティの見せどころ

「マッチ箱付箋」は、マッチ箱も付箋もデザインが楽しい

マッチ箱付箋（32×42mm 3個）1色印刷

マッチ箱付箋（32×42mm 3個）1色印刷

箱と付箋のデザインを、どうリンクさせるかも考えたい

マッチ箱付箋（32×42mm 3個）1色印刷

グッズ情報

最小ロット

マッチ箱・絵柄の変わる付箋とも 50部〜

価格

カバー付き絵柄が変わる付箋50部作成の場合（20枚積層・フルカラー印刷）→1万7850円、1500部作成の場合（20枚積層・フルカラー印刷）→15万3000円。
マッチ箱付箋50部作成の場合（オンデマンド・フルカラー印刷）→3万6150円、1500部作成の場合（オフセット・フルカラー印刷）→21万6000円。（全て税別）

納期

50〜1000部作成の場合は10営業日〜、1500部からは20営業日〜。工場の状況や仕様によって変動するので要相談。

入稿データについて

サイトでテンプレートをダウンロード後、Illustratorで作成。入稿データはリンク画像・配置画像含めCMYKカラーで作成。画像の解像度は実寸で300〜350dpiを推奨。型抜き付箋の場合は、印刷データと抜き型データを別レイヤーに分ける。

注意点

付箋の印刷は、仕上がりサイズより2mm内側が印刷可能エリアとなる。紙端まで印刷・全面印刷する場合は、各商品とも仕上げサイズが商品サイズよりも4mm小さくなる。文字はアウトライン化すること。

問い合わせ

付箋本舗.com
埼玉県新座市野火止8-2-6
Tel：048-478-0538
Mail：info@fusenhonpo.com
http://www.fusenhonpo.com

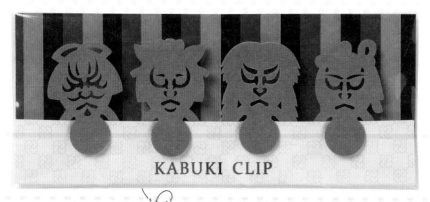

KABUKI CLIP

60年以上の歴史がある、印刷物加工の会社、東京紙器㈱。従来の抜き型を使った打ち抜き加工から、最新のレーザー加工機を利用した微細な紙加工まで手掛けているが、なかでも「紙クリップ」に注目したい。

このような細やかな形状のデザインも可能。パッケージと合わせて世界観をつくることができる

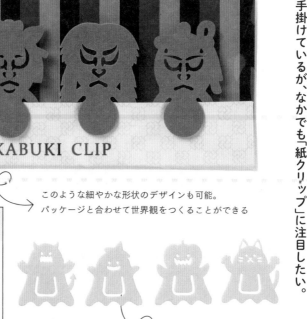

ハロウィンやクリスマス、お正月など、イベントに合わせてキュートなデザインを楽しみたい

グッズ情報

最小ロット

100部〜

価格

デザインや、使用する紙の厚みによって異なる。たとえば0.8mm厚を使用してクリップのみで作成する場合、印刷がなければ100部で単価79円(税別)、1000部で27円(税別)。

納期

完全データ入稿後10営業日〜。工場の状況や仕様によって変動するので要相談。

入稿データについて

Illustratorで作成。カットデータと印刷データの両方がある場合は、必ず別レイヤーに分けてデータを作成。クリップ本体への印刷は1色のみ。1オブジェクトは1パスで作成すること。また、カットで再現できる最も細い線は0.3mm程度になる。カット線とカット線の間隔は0.7mm以上あけること。

注意点

レーザーカットは切り絵のように絵柄のどこかが必ずつながっていることが必要。たとえば英字のOなどを表現する場合は、円の外周をレーザーでカットすると内部が抜け落ちてしまうので、幅0.4mm以上のつなぎをつくること。

問い合わせ

東京紙器株式会社
埼玉県新座市野火止8-2-6
Tel：048-478-0393
Mail：info@tokyo-shiki.co.jp
http://www.tokyo-shiki.co.jp

紙であることから無機質に感じられず、その手触りからつくられている。自然に土に還ることができる素材であるため、環境性にとても優れていると言われている。紙クリップは、環境意識の高まりからも、エコ素材であるために注目されており、「未来の販促品」とも言われている。

この紙クリップに使用する素材は、従来のクリップと異なり、95%以上が天然の木質繊維などからつくられている。自然に土に還ることができる素材であるため、環境性にとても優れていると言われている。その一方で、プラスチックのように硬いので、耐久性にも優れているのだ。

熟練の加工技術を駆使することによって、溶接面マスクやランクなどにも使用されている硬質のファイバー紙を用い、レーザーカットで紙クリップをつくり上げられるようになった。複雑な形状のデザインも可能であり、1色印刷を施すこともできるので、受け取った人がいつまでも使っていたくなるようなオリジナルグッズをつくることができる。

A4クリアファイル

ビジネスにプライベートに、もっとも出番が多いA4サイズのクリアファイル。80年以上京都で印刷業を営む太洋堂では、オンデマンド印刷の小部数から大ロットのオフセット印刷まで幅広く、きめ細やかに対応してくれる。

昭和10年に創業し、80年以上の歴史を持つ印刷会社の太洋堂。オリジナルグッズにも力を入れており、ノート、カレンダー、名刺、缶バッジ、お名前シールなど幅広いラインナップを取り揃えている。

中でも出番が多いのがA4サイズのクリアファイルだ。他の印刷サービスでも多く扱っているグッズだが、太洋堂では完全自作のデータを印刷する「データ入稿印刷」、豊富なテンプレートからデザインを選び名入れができる「デザインテンプレート印刷」、相談しながらオンリーワンのデザインを制作する「オーダーメイド印刷」の3つのコースを用意。

またオンデマンド印刷では最小ロット10部から制作することができ、オフセットでは大ロットで高コストパフォーマンスと、幅広いニーズに的確に応えてくれるのも魅力だ。

もちろん両面フルカラー（CMYK＋白）に対応。素材も一般的なPPだけでなく、PET、紙（和紙）などのバリエーションが用意されている。

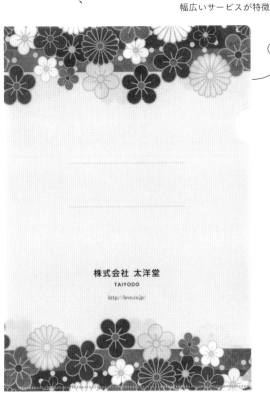

同社で用意している240種のテンプレートの一例。気軽な名入れから、完全オリジナルデザイン、オーダーメイドまで幅広いサービスが特徴

株式会社 太洋堂
TAIYODO
http://love.co.jp/

グッズ情報

最小ロット

オンデマンド印刷10部〜
オフセット印刷100部〜

価格

オンデマンド印刷（PP・両面・全面印刷）データ入稿の場合→10部で1万5000円（税別）
オフセット印刷（両面・全面印刷）データ入稿の場合→100部で2万9400円（税別）

納期

校了ならびに入金確認完了後、9〜10営業日で発送（A4オフセット印刷の場合）
仕様によって納期が異なるのでWebサイトで要確認。

入稿データについて

データ入稿の場合は、同社が提供しているテンプレートをダウンロードして使用、入稿する。Illustrator8〜CS6、CMYKカラーモード。白版を入れたい場合は別途白版データが必要。

注意点

両面印刷と片面印刷でデータの作成方法が異なる。白版およびオーバープリント設定については特に注意が必要なため、同社Webサイトの制作のポイントを読んで制作のこと。

問い合わせ

株式会社太洋堂
京都市右京区西院上花田町4
Tel：075-315-8901
Mail：clearfile@love.co.jp
https://clearfile-print.net/

紙製ファイル

地球環境を考えれば、石油系の素材でつくられたクリアファイルよりも、天然の素材にこだわりたい。

そんな思いを形にしたのが紙製ファイルだ。

中でも太洋堂の紙製ファイルなら、国産の間伐竹を使用した和紙の美しい風合いを活かしたデザインと、エコロジーとが両立できる。

これからのグッズと言えよう。

前ページのクリアファイルと同じ印刷会社の太洋堂でつくられているのが「紙製ファイル」だ。サイズは通常のA4クリアファイルと同じで厚みは約0・14ミリ、紙は漉き込みの模様と風合いが美しい和紙を使用。地色は素材を活かした柔らかな白。

和紙の原料にはコウゾ、ミツマタなど木の皮が用いられるのが一般的だが、太洋堂の紙製ファイルはより環境にやさしい非木材紙（竹）を使用したエコロジー素材。国産の間伐竹を原料にした国内初の和紙なのだそう。「和」の印象を活かしたデザインに映えつつ、やさしい風合いと手触り、ファイルとしての機能をはたしるだろう。

光の反射によって浮かび上がる漉き込み模様が、ほかとは違う特別なグッズとしての魅力を感じさせてくれる。

A4オンデマンド印刷での対応となり、片面で四方に余白が必要（フチあり印刷）。PPやPET素材のクリアファイルとは異なり、白版はつけられない。地色が純白ではないので、淡い色の再現性はなく、写真の印刷にも向かない。和柄や和テイストのイラストなど、「和」の印象を活か

グッズ情報

最小ロット

10部〜

価格

データ入稿の場合→10部で1350円（税別）
デザインテンプレートを使用して名入れした場合→10部で2350円（税別）

納期

校了ならびに入金確認完了後、3〜4営業日で発送

入稿データについて

データ入稿の場合は、同社が提供しているテンプレートをダウンロードして使用、入稿する。Illustrator8〜CS6、CMYKカラーモード。

注意点

余白部分は地色の生成色となる。淡い色の部分は地色が影響する場合もある。また地模様が影響するため写真の印刷には向かない。

問い合わせ

株式会社太洋堂
京都市右京区西院上花田町4
Tel：075-315-8901
Mail：clearfile@love.co.jp
https://clearfile-print.net/

漉き込みの文様が美しい
紙製ファイル。
温もりややさしさが
感じられる風合いだ

印刷は片面オンデマンドのみ。
四方に余白が必要で、
裏面は紙の地色がそのまま残る

株式会社 太洋堂
http://www.xxxx.co.jp

レンチキュラーファイル

「レンチキュラー」とは、画像の上に無数のかまぼこ型の凸レンズが並んだシート配置することで、画像に奥行きや立体感を出したりアニメーションのような動きを感じる絵をつくり出すことができる技術。

かさまーとの「レンチキュラーファイル」なら、通常のクリアファイルにはない、特別な価値がつくり出せる。

絵柄が変化する（この例では
白い車が見る角度によって豹柄に変化）
「チェンジング」タイプ

4〜8枚の絵を重ねて
アニメーションのような
動きを感じさせる
「ムービング」タイプ

「3Dリアル」タイプの
レンチキュラークリアファイル。
あらかじめ角度を変えて撮影した写真や
3Dデータを用いて
奥行きや立体感を表現できる

国

内自社製造・工場直販の印刷会社かさまーとで扱っているのは、対象物のレイヤーを重ねることで奥行きを感じさせる「3Dレイヤー」、立体的に撮影された画像を使ってつくる「3Dリアル」、角度によって見える絵柄が変わる「チェンジング」、アニメーションのように動きを出す「ムービング」という4種類のレンチキュラーのグッズだ。いずれも細かなレンズを通して見ることで、効果が得られる仕組みになっている。

つくりたい種類に応じた「レンチキュラー画像」が必要になるが、この部分はかさまーとで行ってくれるので専門的な知識がなくても大丈夫。ただし元になるデータづくりにもレンチキュラーを効果的に見せるためのポイントがあるので、同社で用意されている「入稿データ作成ガイド」をしっかり読んでから制作に入るようにしよう。

カードサイズのレンチキュラーは比較的ポピュラーだが、クリアファイルに使われているのは珍しい。ありきたりのクリアファイルでは物足りない、という場合やより付加価値を高めたいグッズ制作に使用したい。

A4クリアファイル（マット）

「クリアファイル印刷、Web通販「実績No.1」を謳うボラネット。様々なクリアファイルを取り扱っているが、特に「A4クリアファイル マット」は注目すべきグッズ。ベーシック素材とは違ったオリジナリティをアピールできる。

フ　ァイルバッグ・封筒型クリアファイル・チケットホルダー・マスクケース・A4＋Rファイル（クーポン券付きクリアファイル）など、多種多様なクリアファイルを提案しているボラネット。

リーズナブルな光沢のある「スタンダード」、再生PPで環境に配慮した「エコ」、そして業界でも注目の新しいエコ素材「LIMEX」など、目的やこだわりに合わせて素材を選ぶことができるのも嬉しい。

中でも写真や絵をより美しく見せたい人へのおすすめは、絵柄の持つ本来の質感をより美しく引き出す艶消しの「マット」だ。

印刷はAM300線相当の高精細で、溶着部分までクリアファイル全面への印刷が可能だ。

一番ポピュラーなタイプの印刷だけでなく、専用の色を調色することもできる。

ラーに白打ちをする一番ポピュラーなタイプの印刷だけでなく、専用の色を調色することもできる。

なお、シアン、マゼンタ、イエロー、ブラックの4色フルカ

マット調なので写真を印刷しても本来のディテールを表現できる

マスクケースもファイル型のマット調がある。様々な形状でマット調が選べる

グッズ情報

最小ロット

10枚～

価格

100枚1万5400円
※デジタルオフセット印刷

納期

校了後3営業日発送～。

入稿データについて

テンプレートを利用し、Illustrator・Photoshopで作成された本データと、その出力確認用のPDFデータやjpgデータをつけて、完全データ入稿。Web上で簡単にデザインできるシステムもあり。

注意点

印刷データの不備が発見された場合は、修正後の再入稿となり、発送日に遅れが生じる場合あり。

問い合わせ

大洞印刷株式会社
ボラネット事業部

岐阜県本巣市下真桑290-1
Tel：050-3531-0613
Mail：info@ bora-net.com
https://www.bora-net.com

下敷き

文具

下敷きは印刷面が大きく、詳細な情報も手元でよく見える。印刷通販グラフィックの下敷きは、素材や印刷方式を目的に合わせて選べる幅広いラインナップが魅力だ。

柴崎MAP

耐水合成紙にオンデマンド印刷、両面パウチ加工をした（5）のタイプ。パウチはフチが残らないタイプのもの

グラフィックでつくることのできる下敷きは全5種類ある。いずれも片面カラーまたは両面カラーが選べる。

（1）コート紙にオフセット印刷をしたのち、両面PET貼り加工をしたのが定番タイプの［コート］オフセット。

（2）耐水性のある合成紙ユポにオフセット印刷をし、両面パウチ加工をした［ユポ］オフセット。

（3）透明度の高いPPシートに印刷した［PP］オフセット。

（4）両面マットな仕上がりで、印刷のない部分に鉛筆で繰り返し書いたり消したりできる［PET］オフセット。

（5）厚さ0・5ミリのしっかりとした下敷きで、1部からプリントできる［PET］オンデマンド。A4とB5の2サイズが選べる。

グッズ情報

最小ロット

[PET] オンデマンドは1部～
そのほかオフセット印刷のタイプは25部～

価格

[コート] オフセット1,000部の場合→単価61.8円。[ユポ] オフセット1,000部の場合→単価119.2円。[PP] オフセット1,000部の場合→単価96円。[PET] オフセット1,000部の場合→単価119.2円。[PET] オンデマンド100部の場合→単価545.6円
（価格はいずれも税込。両面印刷／片面印刷、選択納期タイプによって単価は変わる）

納期

[PET] オンデマンド仕様は、データ入稿（校了）から5営業日後発送。
オフセット仕様は、データ入稿（校了）から13営業日後発送または8営業日後発送。
（選択納期タイプによって単価は変わる）

入稿データについて

同社のテンプレートを使用し、Illustratorで入稿。

注意点

全仕様共通：使用時の筆圧によって、下敷き自体に筆記の跡が残る場合がある。[PP] オフセット仕様で、入稿データにホワイト版が含まれない場合、CMYK4色のみでの印刷となる。

問い合わせ

株式会社グラフィック
京都市伏見区下鳥羽東芹川町33
Tel：050-2018-0700
（午前9時～翌午前2時）
Mail：store@graphic.jp
https://www.graphic.jp

プラスチック素材の文房具や販促品を得意とする、株式会社トーツヤ・エコー。他にはない凝った加工のアイテムが揃う。特にホログラム下敷きは、「トランスタバック」と呼ばれる技術を用いた、トーツヤ・エコーならではの加工技術。キラキラと輝くホログラムでスペシャルな下敷きをつくることができる。

こで紹介するのは、正式名称「ダブルフェイス☆ホログラム下敷き」。これまで3層構造の下敷きにホログラム加工はできないとされていたが、独自の技術で実現。硬質塩ビで印刷物を挟み込む3層下敷きに、トランスタバック（ホログラム柄を印刷物に転写させる方式）加工が可能になった。

現在広く市販されている下敷きは、片面ホログラムのものばかりだが、トーツヤ・エコーでは両面印刷、両面ホログラムが可能。片面ずつ別のホログラム柄を印刷することもできるという。他にはない価値の高いグッズづくりのために知っておきたい技術だ。

グッズ情報

最小ロット

（規定はないが経済ロットとして）1万枚〜

価格

A4サイズで1万枚、データ支給の場合→単価100円〜
（要個別見積もり。このほかに校正費用、納品運賃、袋入れなどの梱包代が必要）

納期

約2ヶ月〜

入稿データについて

データ形式を問わず、完全データ入稿

注意点

四方への塗り足しは、製版寸法＋3ミリ必須

問い合わせ

株式会社トーツヤ・エコー
埼玉県戸田市笹目北町 13-2
Tel：048-421-2233
Mail：info@totsuya-echo.jp
https://www.totsuya-echo.jp/
※問い合わせは Web サイトのフォームから

フルカラー印刷にホログラム柄を加えることができる。
両面印刷・両面ホログラムも可能

オリジナル定規
下敷き・みつおりくん

013

チラシ、カタログ、ポストカードなどに留まらず、オリジナルの下敷きや定規も手掛ける青山グラフィック。なかでも「便利下敷き みつおり君」は、優れたオリジナルグッズとして使える、もらって嬉しい逸品だ。

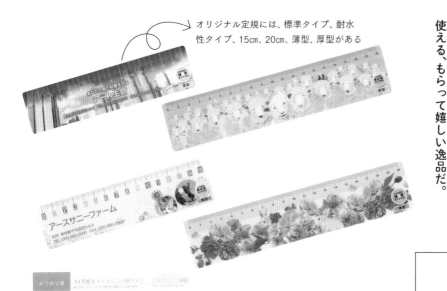

オリジナル定規には、標準タイプ、耐水性タイプ、15cm、20cm、薄型、厚型がある

下敷きは、B5、A4のサイズがあり、それぞれ標準タイプと耐水性タイプがある

「みつおり君」には、アルバムタイプと校歌タイプの2種類がある

「便」利下敷き みつおり君は、A4用紙をきれいに三つ折りにできるグッズだ。まずは三つ折りにしたいA4用紙と「みつおり君」を手前で揃える。そして、「みつおり君」を重ねたまま、大きさに合わせて折る。さらに、残りの用紙をもう一度折る。最後に「みつおり君」を取り出せば、きれいな三つ折りが完成する。封筒に入れて書類を提出しなければならない場合などに、間違いなく重宝されるはずだ。

仕様は標準タイプの下敷きと同じ。用紙はアートポスト220グラム／平方メートルを使用し、サイズは210×96ミリ小さな下敷きや定規としても使うことができる。耐水性を希望すれば、別途見積もりを出してもらうことも可能である。

製造方法は、オフセット印刷で内容を印刷して、ラミネートフィルムで圧着加工をし、四方を断裁・角丸仕上げを施す。通常のプラスチック製よりも、コスト的にもリーズナブルなオリジナルグッズだ。

グッズ情報

最小ロット

50枚〜

価格

B5標準タイプ下敷き印刷（4色×4色）の場合、50枚3万5900円。
便利下敷きみつおり君（4色×4色）の場合、50枚3万3500円。
薄型15cm標準タイプ定規印刷（4色×4色）の場合、50枚3万1700円。
経済ロットは1000枚以上、20000枚位まで。

納期

校了から8営業日目に発送。OPP袋やおみやげパッケージに入れる場合は、枚数に応じて納期が必要。目安は1000枚につき1日。たとえば5000枚の発注があった場合、8＋5＝13営業日になる。納期については、相談をすれば柔軟に対応してくれる。分納も可能。

入稿データについて

基本的には Illustrator・PDF のデータ。Word、Excel での入稿も可能。

注意点

データ入稿すると、社内でのチェック後、PDFで校正データを送り、客から校了の連絡をうけてから印刷に入る。

問い合わせ

有限会社青山グラフィック
茨城県那珂市飯田1965-1
Tel：0120-183-720
Mail：aoyama@blue1-g.com
https://www.blue1-g.com

アクリル定規

文具

鉛筆やはさみと並ぶ文房具の定番「定規」。長方形が一般的だが、もっと自由な発想でデザインしてみたい。外側だけでなく、内側をくり抜くことで、別の新しい機能をもたせることも可能だ。

目盛りに重ならない範囲であれば自由にカット＆切り抜きが可能
イラスト：山本花南

裏面。白プリント部分がわかる

部分的に白止めを施すことで、メリハリのある表現に
イラスト：もっこ

幅5mmほどの星の鋭角まで
しっかりと再現できる

ア　クリル商品の製造を得意とする緑陽社。透明アクリルを使用したこの定規は、幅110×高さ40ミリの範囲内であれば形を自由につくることができる（目盛り部分を除く）。また、フリーハンドのような線や小さな鋭角のカッティングにも対応し、アイディア次第ではテンプレート定規のように別機能をもたせることもできそうだ。

外側だけでなく内側も自由にくり抜くことができるため幅広い表現が実現可能に。

印刷はフルカラーのインクジェットで、再現可能な線の太さは0・5〜1ミリ以上（周囲がベタの場合は0・3ミリ以上）。部分的な色止めにも対応するため効果的に使いたい。鮮やかな発色の印刷を得意とする同社では、特に肌色とピンクを美しく表現できる特別なカラー設定を採用しているため、人物キャラクターの印刷にも最適だ。

グッズ情報

最小ロット

100個〜

価格

100個の場合→単価510円、500個の場合→単価298円〜（税別）。

納期

入稿後約3週間程度。急ぎの場合は応相談。

入稿データについて

Illustrator または Photoshop で入稿。中抜きデザインや白押さえ、カットラインはレイヤーを分けて作成する。

注意点

中抜きデザイン同士があまりに近接しているものや、繊細な抜きデザインは素材耐久性上製作不可。

問い合わせ

株式会社緑陽社　グッズ事業部
東京都国分寺市西恋ヶ窪3-1-6
Tel：042-322-1900
Mail：goods@ryokuyou.co.jp
http://www.ryokuyou.co.jp/goods/
stationery/DJ72.html

ゼムクリップ

文具

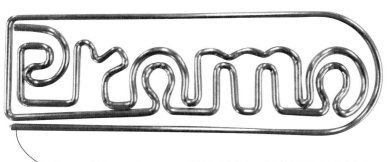

同じ輪郭でも、どこからつくり始めるかによって全体のデザインは変わる。
紙に挟んだ際に見える部分と隠れる部分を意識してみて

プリントや書類、メモ書きを一時的にまとめる際に便利な「ゼムクリップ」。使用頻度が高い文房具は、シンプルながらも遊び心のあるデザインがぴったりだ。

樹

※仕上がりサンプルイメージ

脂をドーム型に仕上げるポッティング技術（樹脂盛り）を用いたシールなどの製品を請け負うプロモ。もともとはオリジナルグッズやノベルティ製作から始まった会社で、現在もポッティング加工だけでなく、販促グッズやコンサートの販売品などのオリジナルグッズ製作も行っている。特にクリップの品揃えは豊富で、ステンレスクリップやリールクリップ、ブックマーカー、ゼッケン留めクリップなどの種類がある。特にユニークで魅力的なのがオリジナルの形状にオーダーできるゼムクリップだ。

ステンレスクリップの場合、既成のクリップ本体に貼付けるシールをデザインすることでオリジナルグッズに仕上げる。ただし、ゼムクリップの場合には入稿方法が少し特殊。商品性質上デザインが1本で繋がっている必要があるため、一筆書きでデザインしなければならないのだ。そのため、キャラクターやロゴマークをプロモに提出することで、同社がゼムクリップに適したデザインを提案してくれる。希望の形になれば製作に進む流れだ。

ゼムクリップのカラーは基本色から色を指定し（10万個以上なら特注で色を指定することができる）、ラバーで仕上げられる。しかしあえて色をつけず、スチールがもつ無機質な素材感を活かすのも魅力的だ。

また、クリップ本体だけでなく販売に適したケースや台座のセットオーダーも可能。

グッズ情報

最小ロット

一型2000個〜。台紙に5個ずつ入れる場合は400セット〜。

価格

セット方法やクリップ形状によるが、一型2000個の場合→単価35円〜。10000個の場合→単価18円〜。諸経費は2万5000円〜（校正1回を含む）。一型あたりのクリップ製作数が増えるほど単価が下がる。形状によって価格は変動する。

納期

デザインをビットマップデータなどで入稿後、クリップデザインの提出に3日前後、校正サンプル出しに約2週間、校了後のロット出しに4週間〜。

入稿データについて

仕上がりのイメージ画像をメールで送った後、クリップのデザインはプロモが作成。台紙等の名入れは、同社のテンプレートを使用し、Illustratorで入稿。

注意点

100000個以下は基本色を選んでラバー仕上げ。100000個以上は特注色の対応可能、ラバー仕上げ。スチール素材のため水のそばでの使用不可。食品に触れる使用には不向き。

問い合わせ

株式会社プロモ
東京都港区西新橋3-4-2
ヤマキ第二ビル5F
Tel：03-5408-0633
Mail：info@promobiz.co.jp
https://promobiz.co.jp/

ロールタグ

文具

欧米のホームセンターやステーショナリーショップでよく見かけるロールタグ。チケット風の素朴な素材に印刷されたチップが連続している。ショップカードなどに最適のこのロールタグも、オリジナルデザインでつくることができる。

幅30mm、1枚が60mm程度のタグが連なってロール状になっている

タグはミシン目で切り離せるようになっている。同じデザインの繰り返しはもちろん、このように2枚ずつ別のデザインが連続するタイプも可能。裏面にも印刷できる

デザイン：Keiko Akatsuka(http://keikored.tv/)

こちらは海外でつくられているロールタグの例。こんなものをつくりたいという要望から、コスモテックが開発してくれたグッズだ

海外に行くと、幅30〜50ミリくらいのロール状に巻かれたタグが売られているのを目にすることがある。これは小売店がクーポンにつかったり、ナンバリングしてあるものはドリンクチケットにしたり、荷物タグにしたりとさまざまな用途で使われているもの。これを日本でもつくれないものか……と、頼りがいのあるシール印刷＋箔押し会社であるコスモテックに相談したところ、つくってくれたのがこのロールタグだ。

海外と同じく、クーポンやチケットとしてつくるのもいいが、例えばショップカードとしてつくりお店に下げておき、切り離しながら使ったり、ちょっとした紙カードとして使ったりと、用途はさまざまに広がる。

上写真のように多色刷りや箔押し、裏面印刷なども可能。タグのサイズもオリジナルで指定できる。さらにナンバリングを入れることもできるので、従来通りクーポン券などとして使うグッズにもできる。

グッズ情報

最小ロット

1ロールあたり1000枚〜

価格

上質紙に活版1色刷り＋ミシン入れ＋ロール仕上げ→1000枚1ロールで3万9000円（版代、紙代、加工賃込み）

納期

データ入稿（校了）から約2週間

入稿データについて

タグ1枚分のデータがあればOK。複数色印刷やナンバリング、箔押し加工なども入れることができる（価格は要問い合わせ）。

注意点

上記の価格は参考価格なので、使う素材や加工の難易度によって価格は異なる。校正が必要な場合は別途費用・工期がかかる。

問い合わせ

有限会社コスモテック
東京都板橋区舟渡2-3-9
Tel：03-5916-8360
Mail：aoki@shinyodo.co.jp
http://blog.livedoor.jp/cosmotech_no1/

ボタン風画鋲

デニムのジーンズやジャケットに使用される金属製のボタン、ジーンズボタン。ジーンズボタン自体は取り扱いが難しいグッズだが、見た目はそのまま画鋲に応用が可能。ものは小さいが、パンチの効いたインパクト大のグッズだ。

社名やロゴマークが刻まれたデザインで馴染みある「ジーンズボタン」。カネエム工業ではジーンズ用の各種ボタンを中心に、生地を補強するリベットやハトメなどのオリジナルデザインの製造が可能。種類も豊富で、ジーンズボタンだけでも真鍮や銅、アルミといった各種金属素材をはじめ、ポリエステルやナイロンなどと組み合わせた珍しいタイプを取り揃えている。また、ハート型や花型といった特殊な形状にも対応し、それらを合わせると約50種にもおよぶボタンを製造。しかし、ジーンズボタンは専用の取り付け工具が必要になるため、一般人が気軽に取り付けたり取り替

えるのは難しいグッズだ。

それなら、と見た目と本物の質感を踏襲して実用品にしたのがこの画鋲。ヘッドの部分にボタンのキャップがかぶせてあるのだが、なんとも言えずかわいい。サイズは12ミリで、一般的な画鋲と同じように扱える。またマグネットへの応用も可能で、こちらは19、21、23、25ミリの4サイズで対応する。

金属だから実現する立体感が、高級感を増す

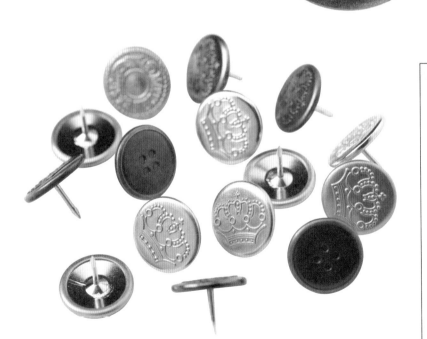

真鍮、銅、アルミ、ステンレス、鉄、ダイキャストなど幅広く対応。素材によって印象も大きく変わる

グッズ情報

最小ロット

1000個〜、経済ロットは10000個〜

価格

1000個の場合→単価15円、10000個の場合→単価8円。刻印代は5万円。

納期

データ入稿（校了）から2〜3週間程度

入稿データについて

Illustratorで入稿。

問い合わせ

カネエム工業株式会社
大阪府八尾市泉町1-93
Tel：072-999-1231
Mail：info@kanem.com
http://www.kanem.com/

千代切紙

レーザーカット加工で色紙に繊細なカットを施した美しい折り紙「千代切紙」。目を見張るほどの精巧なカットだが、折ってみると強度があり、折り紙やラッピングなどに使うことができる。見た目のインパクトも強いグッズだ。

150×150mmの折り紙の全面に、驚くほど細かいカットが施されている

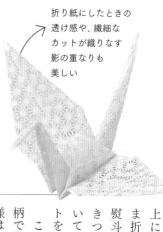

折り紙にしたときの透け感や、繊細なカットが織りなす影の重なりも美しい

グッズ情報

最小ロット

50枚〜

価格

50枚の場合→2万円〜

納期

データ校了後5日間〜

入稿データについて

Illustratorのパスデータで作成。レーザーカット加工に適したデータのノウハウが必要なため、必ず事前に打ち合わせを。

注意点

カット線とカット線の間隔は最低0.7mm以上必要。繊細な加工となるため、必ず打ち合わせの後に入稿し、試作でOKが出てからの量産となる。

千代切紙の問い合わせ

株式会社
バックストリートファクトリー
東京都荒川区東尾久2-25-8
Tel：03-6458-2980
Mail：info@backstreet-factory.com
http://backstreet-factory.com/

レーザーカット
加工の問い合わせ

株式会社ロッカ
東京都荒川区東尾久1-15-3
Tel：03-6458-2770
Mail：info@rokka-p.co.jp
http://www.rokka-p.co.jp/

紙

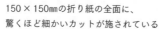

紙をここまで細かくカットできるものなのか。息を飲むほどの精巧なカットで紙の全面に日本の伝統模様を施した「千代切紙」は、超高速のレーザーカット加工機を駆使してこそ量産の可能なグッズだ。触れた先からほろほろと崩れてしまいそうに見える繊細さだが、触ってみるとかなりしっかりしており、折り紙としても思った以上に折りやすい。そのまま折り紙として使っても、熨斗のように贈り物に巻きつけてラッピングに用いても、見た人に強いインパクトを与えることは間違いない。

この千代切紙を、オリジナル柄で作成することもできる。模様はもちろん、たとえば、ブランド名などの文字を全面にカッティングすれば、オリジナリティの高いグッズになる。

市販されている「千代切紙」ではNTラシャの四六判70kgを使用。紙は他のものでも良いが、同程度の斤量の色紙が、焦げ目が目立たずきれいに加工できる。印刷適性の高い塗工紙はレーザーで焦げやすいため、千代切紙には向かない。

和紙の一筆箋

文具

ちょっとしたお礼や、品物に添えて気持ちを伝えるのに便利な一筆箋。素材にこだわった和紙の一筆箋なら、書き手の心遣いが相手にも伝わるように感じられる。

メールやSNSでのコミュニケーションが主流になった今でも、手書きのよさは誰もが感じるところだろう。

オリジナルの便箋や一筆箋も、そんな手書きのよさをより高めてくれるアイテムだ。よりよい書き心地を求めて厳選したこだわりの和紙を使った便箋をつくっているのは、京都の谷口松雄堂。紙やデザイン、サイズ、名入れなどさまざまな便箋をデザインし、オーダーすることができる。

レトロなデザインで文豪気分を気取るもよし、思いっきりモダンなデザインで新しい和紙の魅力を再発見するのも楽しいだろう。フルオーダーやデータ入稿だけでなく、既存のデザインを組み合わせたセミオーダーも可能。

谷口松雄堂では、便箋のほかにも扇子や御朱印帳、貼り箱、紙袋など和テイストを活かした雑貨も取り扱っている。

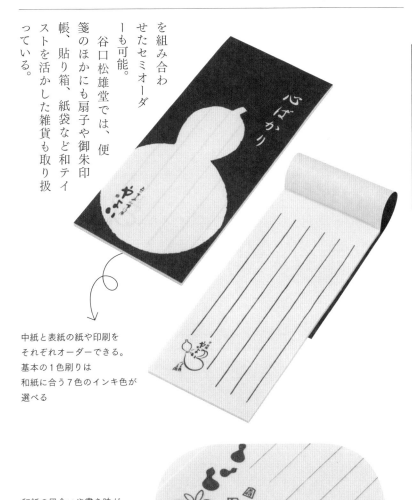

中紙と表紙の紙や印刷をそれぞれオーダーできる。基本の1色刷りは和紙に合う7色のインキ色が選べる

和紙の風合いや書き味が、心のこもったメッセージを伝える

グッズ情報

最小ロット

10冊〜

価格

和紙一筆箋（晒椿紙、20枚綴、単色刷）の場合→100冊で単価230円（税抜）〜

納期

校了後約2週間

入稿データについて

●単色印刷の場合
白黒の版下原稿、もしくはモノクロ（白黒）データ（AI、PSD、EPS、JPEG、TIFF、PDF）で入稿。
※グレー濃淡部分の表現はアミかけが必要。フォントはアウトライン化、解像度350dpi推奨。

●フルカラー印刷の場合
IllustratorまたはPhotoshopでの完全データ入稿。フォントはアウトライン化、解像度350dpi推奨。

注意点

版下原稿は原則返却しない。
原稿は原寸、もしくはそれよりも大きいサイズで作成。フチまで色や絵柄を入れる場合には上下左右3mmずつの塗り足しが必要。絵柄の配置は、新規レイヤーで。センター配置や囲み枠のあるデザインは、ズレが生じる可能性がある。

問い合わせ

株式会社　谷口松雄堂
京都市南区西九条東柳ノ内町58
Tel：075-661-3141
Mail：info@taniguchi.co.jp
https://www.taniguchi.co.jp

Decor Washi
（デコ和紙）カード

素材感溢れる和紙の手触り。それが見事な凹凸によって、繊細な絵柄までをエンボス加工する「Decor Washi（デコ和紙）」。特殊な製法によって裏に凹凸が出ないため、二つ折りカードとしても使いやすい。他にない紙モノ感の高いグッズだ。

102×155mm
二つ折りカード。紙がここまで凸凹するのか、というほどのエンボスが美しい

105×105mm
二つ折りカード。正方形で少し小型なカードもいい

市販されている鳩居堂オリジナルのDecor Washiカード。このように美しいグラデーションをいれることもできる

グッズ情報

最小ロット

100枚〜

価格

105×105mmの二つ折りカードタイプ→100枚で4万円、200枚で6万円、300枚で7万5000円、400枚で9万6000円、500枚で11万5000円（版代、和紙代、加工賃込み）。
102×155mmの二つ折りカードタイプ→100枚で6万円、200枚で9万円、300枚で12万、400枚で15万円、500枚で18万円（版代、和紙代、加工賃込み）。

納期

データ入稿から2〜4週間

入稿データについて

凸凹させたいエンボスデータは、グレースケールデータで作成する。Illustratorでも Photoshopでもどちらのデータでも大丈夫で、墨100％が凸る部分（盛り上がる部分）、データの濃度が薄くなるほど弱く押され、そこが盛り上がって見える部分となる。

入稿データについて

かなり細かい表現も可能だが、実際にどのくらいまでOKかは、データや絵柄によるので事前に要相談。

問い合わせ

株式会社杉原商店
福井県越前市不老町 17-2
Tel：0778-42-0032
Mail:sugihara@washiya.com
http://www.washiya.com/

紙

の凹凸だけで絵柄や文字を表現したこのカードは、コットンが入った専用の手漉き和紙に特殊な製法でエンボス加工した、和紙の里・福井県越前でつくられるここにしかない紙もの。和紙のしっとりと素材感ある風合いが、上質のグッズ感を高めている。エンボス加工を施していても裏側は平らなままというDecor Washiは、二つ折りカードやハガキなどにうってつけだ。

エンボス加工の版に使うデータはグレースケールで作成。写真データでもOKで、墨100％のところが一番深く押され、濃度が薄くなるほど浅く押される。つまり、上の写真の「感謝」という文字の周りは白、文字自体は墨100％というデータからつくられている。

カードサイズに応じて、一枚ずつ手漉きされているため、耳付きの仕上がりも美しい（断裁した和紙ならではの滑らかでふかっとした素材感のある、紙らしさあふれるグッズだ。コットンが入った和紙ならではの滑らかでふかっとした素材感のある、紙らしさあふれるグッズだ。

箔押し測量野帳

測量野帳は1959年の発売以来
変わらないデザインで愛され続け
「ヤチョラー」なる言葉を生み出した
コクヨの手帳だ。
箔押しの技術で知られる
有限会社コスモテックでは、
測量野帳にぴったりの箔押し加工をしてくれる。

「SKETCH BOOK」は、もとの測量野帳で押されている箔。
この雰囲気はそのままにイラストの線画を箔押しできる
イラスト：100%ORANGE

測量野帳はその名の通り、もともと測量現場や建設現場で用いるためのノートだが、使い勝手のよさと硬い表紙に箔が期待できる。

押しされたミニマルな美しさから一般使いする人が多い。

この表紙の雰囲気を損なうことなく、オリジナルデザインの箔押しを追加してくれるのが、箔押し屋さんとして知られるコスモテック。

金箔銀箔はもちろん、さまざまな箔色が対応可能。従来の箔押しでは難しいとされている、繊細なデザイン表現もぜひ相談してみてほしい。

60年以上の歴史を持つ測量野帳と、箔押しを知り尽くしたコスモテックの技術。この組み合わせは、マニア心を熱くするグッズの誕生が期待できる。

グッズ情報

最小ロット

100部〜

価格

測量野帳は別途購入して支給する必要がある（100部製作する場合、150部支給する）
版代（90×90ミリ以内の場合）→5000円。箔押し加工費100部の場合→1万5000円。
箔の種類・面積によって費用は変動。要見積もり。

納期

データ入稿＋測量野帳支給後、約1週間。

入稿データについて

Illustratorデータ（アウトライン化）で入稿。測量野帳の仕上がり寸法でトンボを作成し、図案はスミ100%で作成のこと。

注意点

箔押しの性質上、網点表現は難しい。

問い合わせ

有限会社コスモテック
東京都板橋区舟渡2-3-9
Tel：03-5916-8360
Mail：aoki@shinyodo.co.jp
http://blog.livedoor.jp/cosmotech_no1/

透け感のたまらない薄葉紙は、見た目の魅力だけでなく、その軽さも大きな特徴。透けるほど薄いのに書きやすいこの薄葉紙でノートやメモパッドがつくれる。

岩岡印刷工業のペーパープロダクツブランド「PAILVEIL」の薄紙ノート。透ける特性を活かし、裏面から印刷をすることで、さりげなくタイポグラフィを登場させる（デザイン：SAFARI inc.）

オフセット輪転印刷機で印刷することで、これだけの薄さの紙に、破れずしわも寄らせずに印刷加工を行うことを可能にしている

透けるほど薄い、わずか30g／㎡の薄葉紙。コピー用紙の半分以下の薄さと軽さの紙で、ノートがつくれる。薄葉紙印刷で定評のある岩岡印刷工業が手がけるノートだ。

本文用紙は、薄紙ノートの開発にあたり、製紙メーカー・日本製紙パピリアの協力を得て抄紙したオリジナル。薄葉紙の特徴を活かしつつ平滑度を高め、滑らかさとコシを備えた用紙に仕上げた。また、インキにじみを防止し、筆記適性にもこだわった。

この本文用紙にフルカラー印刷を施して、ノートをつくることが可能。透ける特性を活かしたデザインにすれば、魅力的なグッズになるだろう。ノートのページ数や判型は応相談だ。メモパッドのサイズはA6変形（148×100ミリ）と、

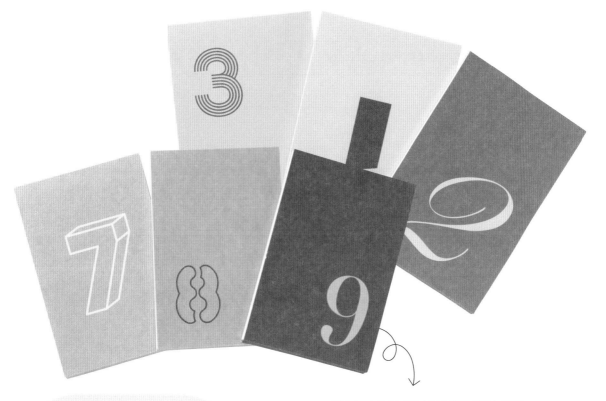

薄紙ノートのサンプルと同じ「PAILVEIL」の製品。
カラフルでグラフィカル

方眼の下敷きを入れることで、
メモをする際のガイドとなる設計。
仕様は応相談だ

B7変形（128×86ミリ）と、ノート同様フルカラー印刷が可能。112シート、224ページもの数で綴じても軽量で、ノートよりも速記性や携帯性に優れている。カバーの用紙やデザインを変えることで他にはないオリジナリティのあふれるグッズとなる。

グッズ情報

最小ロット

500部程度〜

価格

A5サイズ・本文96枚のノート→500部の場合で35万円〜
※ページ数・判型などの条件により異なるので、事前に相談を。

納期

3週間〜1カ月

入稿データについて

Illustratorで作成。

注意点

発注検討に際しては、必ず事前に打ち合わせを。

問い合わせ

岩岡印刷工業株式会社
東京都千代田区飯田橋4-1-1 ISビル
Tel：03-3265-1323
http://www.iwaoka.co.jp/

長年愛され続けてきた
ノートの定番品・ツバメノート。
実は、さまざまなオリジナル
ノートをつくることが可能。
書きやすさにこだわった
専用紙や、このノートにしか
使われていない
罫引き印刷を用いた
安心の品質でオリジナルグッズが
つくれるのだ。

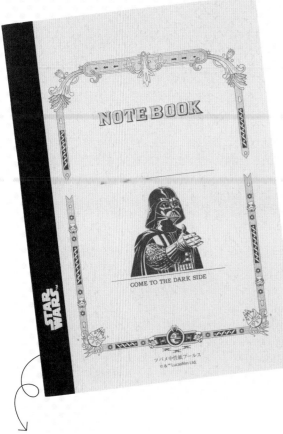

オフセット印刷でオリジナル表紙をデザインした例。
ツバメノートの表紙デザインを踏襲しているが、
よく見ると周囲の枠もすべてオリジナルデザイン。
左側の製本テープの箔押しも、デザインを変えている

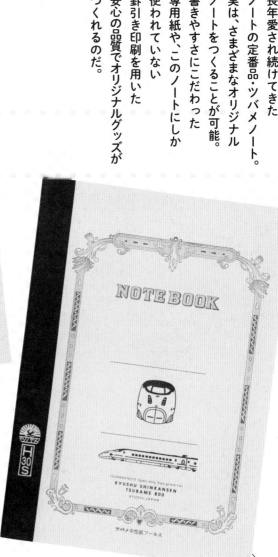

既成のツバメノートに、
活版印刷で絵柄を入れた例。
300冊〜制作可能

1　947（昭和22）年から
現在まで変わらない、格
調の高いデザインの表紙で知ら
れるロングセラーノート、ツバ
メノート。本文用紙には筆記性
にこだわってオリジナルで抄紙
されたツバメ中性紙フールスを
使用し、書きやすくにじまず、
蛍光染料を使わず目に優しい色
味で、長く愛され続けている。

本文の罫線はオフセット印刷で
はなく、水性インクによる「罫
引き」という手法で線が引か
れ、これもなめらかな書き味の
理由の一つとなっている。

ツバメノートでオリジナルグ
ッズをつくりたい場合の方法
は、大きく2つ。

一番簡単なのは、既製品の空
いているスペースなどに活版印

本文もオリジナルデザインにすることが可能。ただしその場合、罫引きではなく、オフセット印刷になる

オフセット印刷表紙では、フルカラーで印刷することも可能

グッズ情報

最小ロット

活版印刷の名入れ：300冊〜（2000冊まで）、オフセット印刷：2000冊〜

価格

活版印刷で名入れ（品名H30S）300冊の場合→1冊あたり180円〜（別途版代1版につき6000円〜）。
オフセット印刷（表紙のみオリジナル）2000冊の場合→1冊あたり130円〜。
オフセット印刷（表紙・本文ともにオリジナル）2000冊の場合→1冊あたり170円〜

納期

活版印刷の名入れ：校了後1ヶ月程度、オフセット印刷：校了後40日程度

入稿データについて

Illustratorで作成。アウトライン化すること。

注意点

活版印刷は細かい線や抜きがつぶれやすい。ロットを増やすと単価が下がり、名入れする商品によって値段が変わるため要相談。オフセット印刷の場合ロットを増やしたり、ノートサイズを小さくすることで単価を下げることも可能。クロス部分のオリジナル箔押しも対応可能（サイズによって価格が変わる）。

問い合わせ

ツバメノート株式会社
東京都台東区浅草橋5-4-1
Tel 03-3862-8341
Mail：info@tsubamenote.co.jp
http://www.tsubamenote.co.jp/

刷で名前やオリジナルイラストを入れることだ。早くて安く、300冊から制作可能。

もうひとつは、オリジナル柄の表紙をオフセット印刷でつくること。これは2000冊からの制作可能。さらには、製本テープに押されている箔押しも好きな絵柄に変更できるそう。ノート本文もオリジナルデザインに変更可能。ただし、オリジナルデザインの場合は、本文もオフセット印刷になる。

いずれにしても本文用紙はツバメ中性紙フールスとなる。予算とデザイン次第で、いろいろなオリジナルノートをつくれるのがうれしい。

風合いあるファンシーペーパーの表紙に、レーザーカット加工を施し、重ね紙として下に別の色紙を敷いたリングノートは、表紙デザインのインパクト大だ。穴のあいた表紙が、プロダクト感をより高める。

レーザーカットは Illustrator のパスデータをそのまま出力し、紙を焼き切るので、複雑で細かい模様も加工できるのが特徴

グッズ情報

最小ロット

1000部～

価格

B6サイズ・30ページのノート→1000部の場合、単価400円～
※条件により異なるので、事前に相談を。

納期

約1カ月

入稿データについて

Illustrator のパスデータで作成。TAISEI のレーザーカット機の場合、レーザー光線自体の太さが0.3～0.4㎜程度。紙厚などの条件により多少誤差はあるが、Illustrator のパスの間隔は0.7㎜以上あったほうがよい。

問い合わせ

TAISEI株式会社
http://www.taisei-p.co.jp/
本社：大阪府東大阪市高井田西1-3-22
Tel：06-6783-0331

東京支社
東京都千代田区内神田2丁目5-5
Tel：03-5289-7337

下に違う色の重ね紙を入れることで、レーザーカットのデザインを際立たせている

レーザー光線によって紙を焼き切るレーザーカットは、細かい抜きを得意とする加工だ。イラストレーターのパスデータをそのままたどって焼き切るため、型代がかからないのも強み。そのレーザーカットで表紙を加工したリングノートがこのグッズ。使いやすいB6サイズ、表紙にはナチュラルな色味の厚手のファンシーペーパー「GAファイル」を使用。ここに好きな絵柄のレーザーカットを施し、NTラシャなどの色紙を下に重ね紙として入れることで、ノートを閉じた状態でもデザインが見えるよう工夫されている。本文用紙は5ミリ方眼で、30ページだ。

超絶細かいレーザーカットと、隙間から見える重ね紙の色の組み合わせで、オリジナリティあふれるノートをつくることが可能だ。

クロス巻きメモ帳

文具

「クロス巻き」とは、綴じた紙束の背をクロステープで包む製本方式。強度が出るため、何度も閉じたり開いたりする書類やメモ帳、伝票等の製本につかわれている。

背の部分をクロステープで巻き、強度を持たせるクロス巻きメモ、透明（半透明もある）フィルムにするとより高級感が出る

背が完全に開ききるので、メモが書きやすく使いやすい。中面にフルカラー印刷することも可能

株式会社得丸デザイン印刷は、自社生産で低価格・高品質なオリジナルメモをつくるサービス「得メモ」を運営している。

クロス巻きメモは、厚紙台紙と上質紙のメモ、そして表紙の順に重ねた束を製本してクロスで巻いたもの。強度が高く、表紙が全開するのでメモを書いたり切り離しやすい。

得メモでは、サイズ（A7〜A4）、表紙とメモ紙の用紙、印刷色、綴り枚数（20〜150枚）などを細かくカスタマイズすることが可能。表紙の代わりに透明フィルムを使用して丈夫で高級な印象に仕上げることもできる。

クロス巻き以外のメモ帳やオリジナル封筒、伝票、付箋、ノートなど、取り扱い品目が多いので、ぜひサイトをチェックしてみてほしい。

グッズ情報

最小ロット

100冊〜（表紙オンデマンド印刷で30冊〜も対応可能）

価格

A6サイズ50枚綴り、表紙カラー・メモ1色印刷の場合→100冊で3万4500円。3000冊で22万6500円。
価格は税・送料別。サイズや綴り枚数、色数、オプション設定によって価格は変動。

納期

デザイン確定後、約2週間で発送

入稿データについて

Illustratorで入稿。テンプレートは同Webサイトよりダウンロード。デザインを依頼することも可能。
フォントはアウトライン化、画像解像度350dpi、塗りたしや印刷不可エリアなど詳細はWebサイトにある「入稿ガイド」を参照のこと。

問い合わせ

**オリジナルメモ帳印刷サービス「得メモ」
（株式会社得丸デザイン印刷）**

大分県大分市森425番地
Tel：097-527-3399
Mail：info@tokumemo.jp
https://www.tokumemo.jp/

ノベルティグッズとしてメモ帳は定番中の定番だが、もらってうれしいデザイン・機能性がないことも多い。でもこの平綴じメモは使い勝手バツグン、デザインも紙選びから自由にできて、もらってうれしいメモ帳がつくれるのだ。

せっかくもらったり買ったりしても、いざ使ってみると使い勝手がイマイチ……というものは、結局使われなかったり捨てられてしまったりしてもったいない。このヘッダ付き平綴じメモは、メモ自体の切れ目にマイクロミシンというかな目に切り細かい切れ目が入っているためめくりやすく、メモとしての機能が秀逸。加えてヘッダの印刷や紙選び、メモ自体の罫線印刷などによって、オリジナルでかっこいいメモ帳をつくることができる。

サイズはもちろん、メモの罫線やロゴなどの印刷、ヘッダ（メモ帳を綴じている上部分）にも印刷や箔押し加工、メモの紙や枚数と、すべての部分をオリジナルでオーダーできるのもメモのメモ帳だ。

魅力。例えばメモ自体を色紙にしたり、白い紙に蛍光色で罫線を刷ったり、ヘッダに貼るシールに名入れ印刷することも可能だ（選ぶ素材や印刷・加工によって値段は変わる）。本当に使えるグッズを、というときにオススメのメモ帳だ。

メモ部分、ヘッダ部分ともにデザインできる。蛍光色や箔押し加工も人気だ

マイクロミシンが入って、めくり心地もバツグン

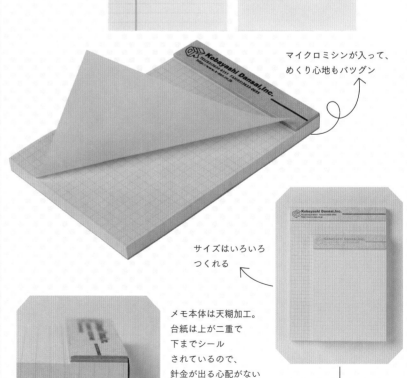

サイズはいろいろつくれる

メモ本体は天糊加工。台紙は上が二重で下までシールされているので、針金が出る心配がない

グッズ情報

最小ロット

100冊～、経済ロットは1000冊～、最大ロット1万冊

価格

A6サイズ・メモ80枚（上質紙55～75kg使用）・マイクロミシンあり・ヘッダシール巻き→100冊の場合で単価550円～、1000冊の場合で単価140円～、1万冊の場合で単価120円～

納期

データ入稿から1～3週間

入稿データについて

メモ本文、ヘッダの印刷データをつくる必要あり。サイズや厚さなどは、事前に小林断截まで要問合せ。

注意点

上記情報は印刷から小林断截にお願いする場合だが、印刷した刷本を支給し、製本のみを頼むことも可能。ただしその場合は面付指定があるので、必ず事前に打ち合わせを。束見本作成は5000円～。色校正が必要な場合も別途料金がかかる。

問い合わせ

株式会社 小林断截
東京都墨田区緑2-11-18
Tel：03-3634-8351
http://www.k-dan.co.jp

絵はがきセット

印刷通販大手の「グラフィック」の
ポストカードセット。
通常のオフセット印刷よりも
高精細な「グラフィックビジョン」で、
美しい仕上がりのポストカードと
ホルダーの組み合わせだ。

絵はがき12枚が
セットになっている。
写真だけでなくイラストもOK

オリジナルA6サイズのホルダー付き。
ホルダー単品でも販売しているが、
セットにするとお得

絵はがきセットは、通常の葉書より気持ち大きめの仕上がり（105×150ミリ）サイズ。用紙はコート225kg、マットコート220kg、インバーコートM−FS223kgの3種から選択（用紙によって価格が変わる。用紙見本の取り寄せ可）。両面フルカラー印刷で、片面PP加工。また片面フルカラー印刷のA6ホルダー（用紙ははがきと同じ3種から選択）がセットになったものだ。

通常のオフセット印刷は210線だが、この絵はがきはより高精細の280線印刷が標準。網点が細かく、グラデーションも滑らかに表現できる。A6のホルダーは、グラフィックが特許出願中のオリジナルグッズ。片面フルカラー印刷のオリジナルデザインが可能。ホルダーに入れることで販売・郵送しやすくなる。

グッズ情報

最小ロット

100セット〜

価格

100部の場合→単価611.1円。1000部の場合→単価102.3円（価格は税込。ロットが大きいほど単価は下がる。選択した用紙や納期タイプによって単価は変わる）。

納期

データ入稿（校了）から8営業日後発送。または6営業日後発送（選択納期タイプによって価格は変わる）。

入稿データについて

同社のテンプレートを使用し、Illustratorで入稿。

注意点

ホルダーの組み立てや封入は価格に含まれないので、必要があれば別途「組み立て・セット」を注文のこと。

問い合わせ

株式会社グラフィック
京都市伏見区下鳥羽東芹川町33
Tel：050-2018-0700
（午前9時〜翌午前2時）
Mail：store@graphic.jp
https://www.graphic.jp

蛇腹折りポストカード

文具

ポストカードをミシン目加工付きで綴ったグッズ。切り離せばポストカードとして使用することができ、つながったままなら小さい屏風のように立てて飾ることができる。

山

折り・谷折りを均等な幅で繰り返し折る蛇腹折り。アコーディオンとも呼ばれるこの折り方は、平面のグッズに立体的な楽しさを与えてくれる。

グラフィックの蛇腹折りポストカードは、縦長のポストカードを横に4枚つなげた形の「タテ4枚綴り（展開サイズ148×400ミリ）」、同じく6枚の「タテ6枚綴り（展開サイズ148×600ミリ）」。そして横長のポストカードを横に4枚つなげた形の「ヨコ4枚綴り（展開サイズ100×148ミリ）」の3種類。

いずれもオフセット（枚数によってデジタル印刷の場合も）印刷で、1000部以上の注文の場合は、高精細280線のグラフィックビジョンオプションが適用される。

グッズ情報

最小ロット

25部〜

価格

100部の場合→単価596.4円
1,000部の場合→単価71円
（いずれも税込価格。ロットが大きいほど単価は下がる。選択用紙によって単価が変わる）

納期

データ入稿（校了）から10営業日後発送

入稿データについて

同社のテンプレートを使用し、Illustratorで入稿。

注意点

ミシン目を何度も折り返すと切り離される場合がある。また、ミシン目で切り離した部分の紙端は目の凹凸が残る。
加工の特性上1〜2mmのズレが生じるため、裁ち落としギリギリのレイアウト及びフチに平行な線や枠などをあしらったデザインは、目立ってしまう場合がある。

問い合わせ

株式会社グラフィック
京都市伏見区下鳥羽東芹川町33
Tel：050-2018-0700
（午前9時〜翌午前2時）
Mail：store@graphic.jp
https://www.graphic.jp

タテ4枚綴り。
広げると屏風のように
立たせて飾ることができる

用紙の間には
ミシン目が入り、
簡単に切り取って
バラのポストカードにできる

片面カラー、カラー／モノクロ、
両面カラーのいずれかを選択する
（見本はカラー／モノクロ）

ポストカードブック

高精細オフセット印刷をした
ポストカードを製本したポストカードブック。
切り離せば絵葉書として使用できる。
写真集として、作品集やポストカードセットとしても
使えるオリジナルグッズだ。

105×150ミリの用紙を
12枚～36枚束ねて製本したものが
ポストカードブックだ

切り離せばポストカードに。
宛名部分は黒1色で印刷可能なので、
レシピ集や図鑑、カタログとして
利用することも

書

籍やカタログ、ポスターなどアート系の印刷物を多く手がけるアイカラーでは、社長がプロの写真家出身でもあり、カメラマン、アート系、イラストなどの作家さん向けのグッズ製作に力を入れている。

ポストカードブックは、葉書サイズの用紙を（12枚、20枚、28枚、36枚が選択可）束ねて製本したもの。

カード部分は光沢のあるミラーコート220kg、両面つや消しのマットポスト220kg、画用紙のような質感のふんわりマット180kgの3種から選べるので、写真だけでなくイラストなど作品集としても活用できるだろう。

カードに扉をつけて表紙をくるみ、OPP透明袋の個別封入までセットになっている。希望があれば見本も送付してくれるので、あらかじめ品質を確認できて安心だ。

グッズ情報

最小ロット

50冊～

価格

カード12枚組（表フルカラー、裏黒1色）の場合→50冊で7万1500円。100冊で7万9200円。500冊で14万800円。1000冊で21万7800円（税込）。

納期

50冊の場合、注文確定後約2週間～で発送

入稿データについて

IllustratorおよびPhotoshopで入稿。テンプレートは同Webサイトよりダウンロード可能。デザインを依頼することもできる。

注意点

画像には3mmの塗り足しをつける、解像度350dpi、CMYKカラーモードなどWebサイトの「原稿作成ガイド」を確認のこと。

問い合わせ

iColor（アイカラー）
（株式会社諏訪印刷 印刷通販部門）
長野県岡谷市長地権現町2-8-6
Tel：0120-28-2624
（平日9:00～18:00）
Mail：info@icolor.co.jp
https://www.icolor.co.jp/

ぽち袋

左上、中央は、
少し生成りがかった和紙
「食品原紙 司」の裏に
活版で2色印刷したぽち袋。

お年玉だけでなく、ちょっとした御礼など、気持ちを包むときに用いられるぽち袋。定番の紙グッズだが、和紙でつくれば、より雰囲気とこだわりを感じさせるグッズになる。

右は同じ紙に色ベタの絵柄を印刷。
ザラッとした紙の風合いと、
活版印刷の素朴な刷り上がりが、
あたたかみを感じさせる
デザイン：nugoo 拭う（3点とも）

グッズ情報

最小ロット

活版、オフセットとも600枚〜

価格

活版1色刷りぽち袋600枚の場合→4万円〜、オフセット4C印刷ぽち袋600枚の場合→6万円〜

納期

校了後、約1カ月。OPP袋へのセットなども可能（料金別途）

入稿データについて

Illustratorでデータを作成。文字を入れる場合は、フォントをアウトライン化する。活版印刷の場合はモノクロ1Cデータのベタで作成し、多色刷りの場合は版ごとにレイヤー分けをする。

注意点

活版印刷で多色刷りの場合、その分、制作時間がかさむので注意。

問い合わせ

長井紙業株式会社
東京都台東区蔵前4-17-6
Tel：03-3861-4551
http://www.nagai-tokyo.jp

古くからお年玉を渡すときなどに使われるぽち袋。日本の伝統的なものだけに、せっかくつくるなら和紙でつくりたい。

和紙の印刷加工ができるところは限られているが、長井紙業では、活版印刷とオフセット印刷の両方でオリジナルぽち袋を作成することが可能だ。

ぽち袋には昔の1万円札に合わせたサイズの万型、現在の千円札にぴったり合う千円型などさまざまなサイズがあるが、現在主流となっているのは61×100ミリの「半円サイズ」と呼ばれるもの。オリジナルで制作する場合は、このサイズとなる。名刺にもちょうどよい大きさだ。

紙は印刷用途で一番よく使われる奉書紙を用いることが多いが、長井紙業の和紙見本帳に入っている紙なら、たとえば簀の目入りや雲竜紙、カス入りなど、好きな紙を選ぶことができる。用紙は四六判65キロ以上90キロ程度までが好ましく、特に四六判65キロ程度の厚みが一番使いやすいぽち袋になる。紙の表裏どちらに印刷することも可能だが、和紙は表が平滑で裏がザラッとした独特の風合いとなっており、より和紙らしさを強調したいなら裏に印刷するとよい。

制作時はデザインテンプレートを送ってもらい、製袋するときに糊がつく部分に印刷が入らないようにデザインする。活版多色印刷も可能なのがうれしい。

祝儀袋

文具

お祝いのときにお金を包む祝儀袋〈金封〉。白い和紙でつくられるイメージだが、カジュアルな用途であれば、全面に絵柄を印刷したものもかわいい。きちんとした水引や熨斗をつけると、ちゃんと祝儀袋に見えるから不思議だ。

お祝いごとのときにお金を包む祝儀袋。オリジナルでつくるといっても、使う和紙を変えるとか、水引や熨斗のデザインを変えるといったことしか思い浮かばなかったが、全面に絵柄を印刷したデザイン祝儀袋をつくることも可能なのだ。

祝儀袋に見えなくなってしまうのでは？　と思いきや、水引や熨斗といった小物を本格的なものにして仕立てると、ポップなデザインでもちゃんと祝儀袋に見える。改まった場では使えないが、友人のお祝いごとなどカジュアルな用途では、個性的でかわいく印象の強いグッズになる。

祝儀袋は折って使われるものなので、折り適性の高い「タトウ用紙」が用いられる。平滑な表面用紙が用いられる。

活版印刷ともに対応可能だ。

と、ザラッと風合いのある裏のどちらに印刷することも可能だ。広げると実はA3サイズの長方形。デザインテンプレートがあるので、それを用いて絵柄を入れればよい。オフセット印刷、

全面に絵柄を印刷したタトウ用紙でつくった祝儀袋。ポップでかわいい雰囲気になる

グッズ情報

最小ロット

活版、オフセットとも500枚〜

価格

祝儀袋（熨斗つき）→100枚の場合で3万6000円〜。必要に応じて本紙校正をとることが可能（校正代2万円が別途必要）。

納期

校了後、約1カ月。水引、熨斗、中袋、短冊をセットし、OPP袋に封入しての納品も可能（料金別途）

入稿データについて

Illustratorでデータを作成。文字を入れる場合は、フォントをアウトライン化する。活版印刷の場合はモノクロ1Cデータのベタで作成し、多色刷りの場合は版ごとにレイヤー分けをする。

注意点

水引や熨斗は何種類かから選ぶことが可能。短冊の書体は1種類。「寿」「お祝」「ご結婚」などから選べる。

問い合わせ

長井紙業株式会社
東京都台東区蔵前4-17-6
Tel：03-3861-4551
http://www.nagai-tokyo.jp

小さなメモを貼ってはがせる付箋。本や書類の気になる個所に目印としてつけるだけでなく、机やパソコンに貼って伝言を伝えるという使い方もよくされている。レーザーカット付箋は、そんな付箋をさまざまな形にカットしたグッズ。細かいカットも可能なのが特徴だ。

レーザーカットで加工すれば、付箋に細かい模様や文字を施すことができる

レーザーカットで加工できる厚みの関係上、紙は20枚重ねまで

言葉の形にカットして、付箋自体にメッセージを持たせることも

グッズ情報

最小ロット

300個〜

価格

20枚重ねのレーザーカット付箋→300個の場合で15万円〜

納期

入稿、試作、校了まで2週間〜1カ月、校了後3週間

入稿データについて

Illustratorのパスデータで作成。カットデザインによって料金が変わるため、事前に相談を。デザインでは、切り絵のように必ずどこかがつながっているようにする。

注意点

推奨用紙は四六判70kg程度の色紙の20枚重ね。高さ80×幅57mmの付箋の場合、下から30mmが糊幅となる。PP系の素材は使用不可。

レーザーカット付箋
の問い合わせ

株式会社
バックストリートファクトリー
東京都荒川区東尾久2-25-8
Tel：03-6458-2980
Mail：info@backstreet-factory.com
http://backstreet-factory.com/

付箋糊加工の
問い合わせ

有限会社タカクラ印刷
埼玉県蕨市塚越6-14-8
Tel 048-431-5601
Mail：taka-ymd@dream.ocn.ne.jp
http://takakura.biz

レーザーカット加工
の問い合わせ

株式会社ロッカ
東京都荒川区東尾久1-15-3
Tel 03-6458-2770
Mail：info@rokka-p.co.jp
http://www.rokka-p.co.jp/

メモを貼ってはがせる付箋は、文房具として欠かせないグッズだ。長方形や正方形のシンプルなものもあるが、いろいろな形に加工された付箋を使えば、遊び心を持ちつつ楽しくメッセージを伝えることができる。

レーザーカット付箋は、その名の通り、レーザーカット加工で型抜きをした付箋。ビク抜きといった通常の型抜き加工では不可能な繊細な形や文字を表現することができる。たとえば付箋自体を「ありがとう」という言葉の形に切り抜いて、メッセージ性を持たせることも可能だ。

レーザーカット加工では、印刷適性の高い塗工紙は焦げやすいため、焦げ目を目立たせたくない場合は非塗工の色紙を使うのがよい。一方、わざと焦げ目を目立たせて、束の状態のときに木のような質感に見せることも可能だ。

形は、加工の特性上、切り絵のように必ずどこかがつながったデザインにする必要がある。

マスキングテープ（凸版）・型抜きマスキングテープ

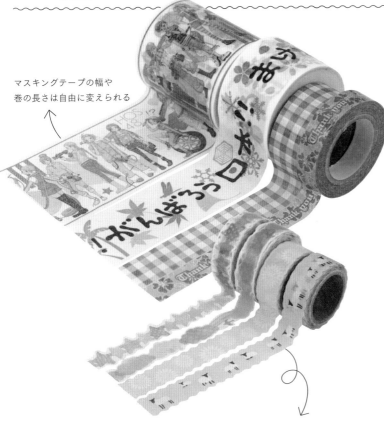

マスキングテープの幅や巻の長さは自由に変えられる

まっすぐでなく、テープが型抜きされたタイプの「型抜きマスキングテープ」もつくれる

鉄板の人気グッズ・マスキングテープ。シール印刷でよく使われる凸版方式で印刷するこちらのタイプは、CMYK以外にも特色対応してくれるのがうれしい。テープ幅や長さも自由に設定でき、オリジナル感あふれるグッズがつくれる。

人気のグッズであるマスキングテープ。和紙素材をベースにしているため独特の透け感があってかわいい。ラベル印刷などを得意とするマツザキでは各種テープ製造も手がけており、マスキングテープも得意な品目だ。

マスキングテープはテープ幅も一巻の巻きの長さも自由に設定できる。CMYKはもちろん特色も使用可能。特色を使う場

合は、特色毎にレイヤーを分けてデータをつくる必要がある。またテープを絵柄などに合わせて型抜きした「型抜きマスキングテープ」もオーダーできる。鋭角など型抜きできない形もあるが、さほど難しくない形での型抜きの場合は、通常のマスキングテープと大きく値段が変わらないのもうれしい。どちらのマスキングテープも印刷方式は凸版を使った活版印刷方式。絵柄は20センチ毎にループして連続する。絵柄のつなぎ目はどうしても多少重なる可能性があり、地色を敷いている場合などは、重なった部分が濃くなることがあるので事前に確認したい。

グッズ情報

最小ロット

マスキングテープ50巻〜、経済ロット1000巻〜。型抜きマスキングテープ50巻〜、経済ロット1000巻〜

価格

マスキングテープ15mm巾×15m（1色刷り）50巻→約4万5000円〜、1000巻（15mm×15m）単価150円台〜。型抜きマスキングテープ15mm巾×15m（1色刷り）50巻→約50,000円〜（※形状によっては別途刃型が必要）、1000巻（15mm巾×15m）単価100円台後半。

納期

入稿後、2週間〜（色校正を行う場合は、別途約1週間）

入稿データについて

Illustrator（CS6以下）でデータ入稿。フォントはすべてアウトライン化し、画像データ（CMYKのみ。RGB不可）は元データも添付。

注意点

データは基本的に20cmピッチで絵柄がループするので、テープ幅×20cmのデータをつくる必要がある。20cm毎の絵柄のつなぎ目は多少絵柄が重なって濃く見えることがあるので注意。

問い合わせ

株式会社マツザキ　東京営業所
東京都千代田区神田松永町16
オガミビル3F
Tel：03-6206-0041
Mail：info@matsuzaki-l.co.jp
http://www.matsuzaki-l.co.jp

型抜きマスキングテープ
（オフセット）

文具

マスキングテープというだけでもかわいいのに、まっすぐではなく自由な形に型抜きしたタイプもオリジナルでつくることができる。100個という小ロットからもちろん大ロットまで、オフセット印刷を基本に箔押し加工も組み合わせ可能。他では真似できないグッズまちがいない！

最近目にすることがある「型抜きマスキングテープ」。絵柄に合わせた形に型抜きされたテープが繋がってでてくる様は本当にかわいい。紙もののグッズとしてつくりたい、もらいたいものの筆頭にあげられるのではないだろうか。

ラウンドトップブランドを展開する丸天産業では、自社工場で製造しているため、こうした凝ったテープも自由につくってもらうことができる。

ベースとなるマスキングテープはストレートタイプと同じ。加えて抜き型データをつくり入稿する。型抜きできる形は基本的には自由だが、鋭角なラインやあまりに複雑な形状は無理な場合もある。100個からオーダーできる「Web専用小ロット対応マスキングテープ」でも型抜きタイプを頼めるが、型代が高価なので、ある程度ロットが確保できるものの方が向いている。

ストレートタイプ（47ページ）

グッズ情報

最小ロット

「Web専用小ロット対応マスキングテープ」は、100個〜1万個で注文可能。それ以上の大ロットももちろん可能で、その場合はテープ幅や長さも自由に設定できる。

価格

幅15mm、長さ10mストレートタイプ（47ページ）のオフセット4色印刷タイプの場合→3万2450円〜（仕様によって変動あり。型抜き代が別途必要）。

納期

「Web専用小ロット対応マスキングテープ」は毎週月曜日締め切り→約18日後に発送。日程短縮も最大5日まで可能。「大ロットマスキングテープ」は要問い合わせ。

入稿データについて

同社WebサイトからIllstratorのテンプレートをダウンロードし、そこにデザインデータを入れて入稿。抜き型データもつくる必要あり。

注意点

「Web専用小ロット対応マスキングテープ」「大ロットマスキングテープ」どちらも型抜きも可能。

問い合わせ

丸天産業株式会社
広島県福山市東手城町-5-25
Tel：084-943-0666
http://www.maruten.net/

印刷だけでなく形も自由にできれば、より表現力あるグッズに！

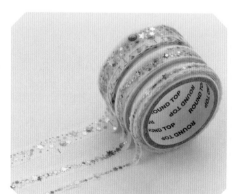

ベースの色をオフセット印刷後、型抜き＋箔押しされたマスキングテープ。こんな合わせ技でマスキングテープがつくれるのもうれしい

マスキングテープ
（オフセット）

文具

大人気のペーパーテープ「マスキングテープ」。独特の透け感がある華奢でかわいいこのテープは、テープのベースに和紙素材を使っているからこそその質感。オフセット印刷でのフルカラー印刷はもちろん、箔押ししたスペシャルテープもオーダーできる。

Web専用小ロット対応
マスキングテープの幅は
15〜40mmまで
5mm刻みの6サイズ。
オフセット印刷ならではの
高品質な印刷を実現

箔押しした
マスキングテープ
もつくれる。きれい！

白印刷も可能なので、濃い色のベースに貼った時に絵柄が見えるというようなマスキングテープもつくれる

ラウンドトップのマスキングテープは最近、テレビなどでも話題となり、手にしている人も多いだろう。そのマスキングテープを自社工場で製造販売している丸天産業株式会社では、小ロットから大ロットまででオリジナルマスキングテープ製造を受け付けている。高級な和紙素材のテープにオフセット印刷で色表現しているので、仕上がりもきれい。

100個から注文できる「Web専用小ロット対応マスキングテープ」は、幅15〜40ミリまで5ミリ刻みの6サイズでテープ長は5メートルと10メートル。個数は100個〜で注文可能。注文は毎週月曜日に締め切りがあり、付け合せ印刷をするため色校はNG。その分、高品質なマステを小ロットでつくってもらうことができる。それ以上の数ももちろんオーダーできる。この「大ロットマスキングテープ」はテープ幅やテープ長、個数も自由に設定でき、オフセット印刷によるCMYK以外にも白や特色を使った印刷、箔押し加工したきらびやかなスペシャルマスキングテープもオーダーできる。

グッズ情報

最小ロット

「Web専用小ロット対応マスキングテープ」は100個〜1万個で注文可能。それ以上ももちろん可能で（大ロットマスキングテープ）、その場合テープ幅や長さも自由に設定できる。

価格

幅15mm、長さ5mストレートのオフセット4色印刷タイプの場合→100個で3万800円〜（仕様によって変動あり）

納期

「Web専用小ロット対応マスキングテープ」は毎週月曜日締め切り→約18日後に発送。日程短縮も最大5日まで可能。「大ロットマスキングテープ」は要問い合わせ。

入稿データについて

同社WebサイトからIllstratorのテンプレートをダウンロードし、そこにデザインデータを入れて入稿。

注意点

「Web専用小ロット対応マスキングテープ」はCMYKの4色印刷。「大ロットマスキングテープ」はCMYK以外に特色（白含む）や箔押しタイプもオーダー可能。箔押しタイプの経済ロットは5000個程度（5柄×1000個もOK）〜。

問い合わせ

丸天産業株式会社
広島県福山市東手城町1-5-25
Tel：084-943-0666
http://www.maruten.net/

紙製品の製本を専門に行っている富塚製本株式会社の「オリジナル便箋工房」。サイズや素材、印刷、加工などを選んで、10冊からオリジナル便箋・一筆箋がつくれる。

製

本とは、印刷された紙を順序に合わせて束ねて綴じ、周囲を切り落として仕上げる加工だ。小ロットに対応してくれる製本業者は少ないが、富塚製本株式会社では「オリジナル便箋工房」のサービスを通じ、誰でも気軽にオリジナル便箋をつくることができるようになっている。

便箋のサイズは定型の5型に加えて、フリーサイズ（A4以内）もオーダー可。表紙は上質紙、コート紙、和紙の3種。中面は上質紙と和紙の2種から選ぶ。印刷はオンデマンドで1色〜フルカラーまで。袋入れなどのオプションも豊富だ。

何よりありがたいのは、10冊〜という小ロット対応。気軽にオリジナルグッズや、イベント頒布用の便箋をつくることができる。

表紙だけ色数を変えたり、PP加工を施すことも可能。また中面は3柄まで違うデザインを入れることができる

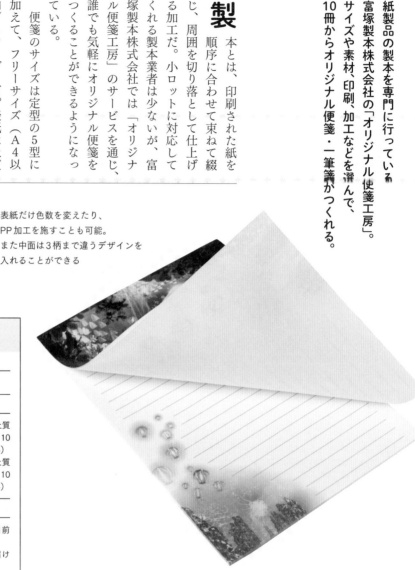

グッズ情報

最小ロット

10冊〜（10冊以下は要相談）

価格

A4便箋（表紙：コート紙1色、中面：上質紙1色、30枚1柄、オンデマンド印刷）10冊の場合→2万3900円（税・送料込み）
一筆箋（表紙：コート紙1色、中面：上質紙1色、30枚1柄、オンデマンド印刷）10冊の場合→1万9800円（税・送料込み）

納期

100冊までなら入稿と入金確認後7日前後でお届け。
200冊〜300冊でも10日前後でお届け可能。
基本完全前払い（要相談）。

入稿データについて

完全データにて入稿。データのチェックポイントは、同Webサイトの「入稿にあたっての注意事項」を確認のこと。

問い合わせ

オリジナル便箋工房
（富塚製本株式会社）
担当：富塚
大阪市生野区巽中3-5-5
Tel：06-6754-5525
Mail：tomi5525@circus.ocn.ne.jp
http://tomitsuka-binsen.com/

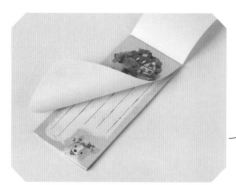

選べるサイズはA4、B5、A5、B6と一筆箋の82×187。フリーサイズもオーダー可能

037

文具

箔シール

箔押しなどに使われる
メタリックの箔を転写できる「ピアニ」。
好きな場所に箔のきらめきが加えられる、
創作心をくすぐるグッズだ。

箔の裏面に粘着加工が施されたシール。
箔の種類は選ぶことができる

通常のキラシールと違い、
箔部分のみが転写されてるので非常に薄く、
中に文字を書くことができる

通常のシールは、シートごと貼り付けて使う。このため貼った部分にはシートの膜がつき、見た目にもいかにも「貼った」感が出てしまうもの。

有限会社タカクラ印刷がつくる「Piani（ピアニ）」は、箔の部分だけを転写できるため、シートの膜がない。箔そのものの煌めきや美しさが得られるだけでなく、貼った部分のふくらみも小さい。また、箔の柄の間がシートのない状態なので、紙に貼った場合に絵や文字を書き込むこともできる。

手帳やメモなどに追加する要素として、あるいは封筒やパッケージなどにロゴを入れるなど使い方のアイディアが膨らむグッズだ。

グッズ情報

最小ロット

40 × 75mm（18面）1000シート～

価格

1000シートの場合→12万円～ 15万円

納期

データ入稿後、約 2 週間

入稿データについて

Illustrator データで入稿。スミ100％の 1C でデータを作成のこと。

問い合わせ

有限会社タカクラ印刷
埼玉県蕨市塚越 6-4-8
Tel：048-431-5601
Mail：taka-ymd@dream.ocn.ne.jp
http://takakura.biz

封縅シール

活版1色印刷、エンボス加工、
型抜き加工した封緘シール。
際まで入った細い色縁がいい！

昔のデパートや贈答品の包み紙の留め部分など、店名などが入った、裏に水をつけて貼るタイプの「封緘シール」。細かなエンボスや型抜き部分ギリギリまで入った色縁など、独特のかわいさがある。そんな封緘シールを現代的な手法でつくることができるのだ。

金のホイル紙を使い、そこに活版2色刷り＋エンボス加工＋型抜きした封緘シール。豪華でかわいい

今回の封緘シールだ

昔たくさんつくられていた封緘シール。これを復刻しようと試みたのが

素

朴な紙に活版印刷で店名やキャッチコピー、所在地などが配された封緘シール。そして最大の特徴はシールの縁ギリギリに細い色が入っていること。これをどうしてももつ裏に水をつけるとくっつくタイプのこの封緘シールは、昔、デパートやお店のシールとして、包装紙で包んだ最後に貼られたり、商品に貼られたりとよく使われていた。

しかし、今よく使われている、もともと粘着加工されているタイプのシールが登場すると、封緘シールもそのタイプが使われはじめ、現在では昔の封緘シールと同じ製法でシールをつくることはできなくなっている。

くりたいという本書編集部の願いをテストし、現代風封緘シールをつくってくれたのがコスモテックだ。昔のものと同様、型抜きのギリギリにまで入った色縁（レトロ技法）が本当にいい！裏は水糊タイプではなく、現在の一般的なシールタイプでつくられているので使いやすい。ぜひオリジナルシールとしてつくってみたいグッズだ。

でもこの封緘シール、エンボスが入ったり、活版での素朴な刷りだったりが本当にかわいい。

グッズ情報

最小ロット

1000枚〜

価格

右上写真の金のホイル紙＋活版2色刷り＋エンボス加工＋型抜きタイプの封緘シール→1000枚で6万9000円（版代、紙代、加工賃込み）

納期

データ入稿（校了）から約2週間

入稿データについて

印刷用データ、エンボスデータ、型抜きデータの3つが必要。縁まで色を入れたいときは事前にコスモテックにどのようなデータにするか要相談。

注意点

上記の価格は参考価格なので、使う素材や加工の難易度によって価格は異なる。校正が必要な場合は別途費用・工期がかかる。

問い合わせ

有限会社コスモテック
東京都板橋区舟渡2-3-9
Tel：03-5916-8360
Mail：aoki@shinyodo.co.jp
http://blog.livedoor.jp/cosmotech_no1/

活版＋
箔押し強圧シール

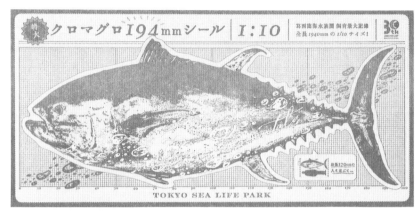

デザイン：齋藤未奈子（葛西臨海水族園）

ふっかりとした風合いの紙に、活版印刷と箔押し加工とがギュッと深く押し込まれて印刷加工されたシール。こんなのあったらいいなと思う風合いあるシールは、箔押し加工とシール印刷を専門とするコスモテックだからこそできる、技ありシールなのだ。

和紙素材とタック紙を合紙してから活版印刷＋箔押し加工。合紙することで厚みをつけ、強圧で印刷加工すれば、凹凸がいい具合に出たアナログ感ある仕上がりに

活版印刷や箔押し加工でギュッと強く押して、アナログ感ある仕上がりにしたい。

シール印刷は現在でも活版（凸版）印刷でつくることはよくあるが、現状シール台紙（タック紙）のラインナップにはふっかりとした風合いのものはほぼない。そのため、活版や箔押しをギュッと強く押しても、凹みがついたアナログ感あふれる仕上がりにはなりにくい。

しかし、シール印刷＋箔押し加工を手がけるコスモテックでは、その両方を手がける強みを活かして、ふっかりした素材に強圧で活版＋箔押ししたシールをつくることができる。その秘密はまず和紙素材を合紙してオリジナルのシール紙をつくること。そうすることで紙自体に厚みをもたせることができるので、そこに通常より大きな圧をかけて活版印刷と箔押し加工を施すと、凹凸を感じる仕上がりの、アナログ感あふれるシールができるのだ。「これはほしい！」と思わせるインパクトと、立体感のある風合いが心に残るグッズになること間違いなし！

その他情報

最小ロット

1000枚〜

価格

写真の和紙素材＋活版特色１色刷り＋箔押し＋型抜きタイプ→1000枚で14万5000円（版代、紙代、加工賃込み）

納期

データ入稿（校了）から約２週間

入稿データについて

印刷用データ、箔押しデータ、型抜きデータの３つが必要。箔押しする際、手描きの線はデジタルの線よりもやや「バリ」が多めにつく感があり、箔押しの力強さがでるのでオススメ。

注意点

上記の価格は参考価格なので、使う素材や加工の難易度によって価格は異なる。校正が必要な場合は別途費用・工期がかかる。

問い合わせ

有限会社コスモテック
東京都板橋区舟渡2-3-9
Tel：03-5916-8360
Mail：aoki@shinyodo.co.jp
http://blog.livedoor.jp/cosmotech_no1/

文具

オリジナル切手をつくってみたい！という夢を抱いている人は多いのではないだろうか。本物の切手のように目打ち加工されたシールを、オンデマンド印刷で手軽につくることができる。

切手の形は、どうしてこんなに胸がときめくのだろうか。そのサイズ感と、目打ちされた用紙を切り取ってできる端のギザギザがたまらない魅力だ。

そんな本物の切手風のシールを手軽につくることができるとなれば、ぜひ挑戦してみたいもの。

東京紙器では、切手風目打ちシールの無地シートタイプと、オンデマンド印刷タイプの注文を受け付けている。無地シートタイプは、自宅のプリンターで手軽にオリジナル切手シールをつくれるもの。表面はインクジェット光沢紙。A6サイズとA5サイズがあり、それぞれ、4面、8面、9面タイプの3種類。オンデマンド印刷タイプは、デザインデータを入稿し、印刷からカットまでを東京紙器で行なってもらうもの。サイズはA6（4面、8面、9面）とA5（4面、8面、9面をそれぞれ2面付け）から選ぶことができる。いずれも裏面はシール加工となっている。

印刷したタイプでもオンデマンド印刷なので、50枚の小ロットから制作できるのがうれしい。

グッズ情報

最小ロット

50枚～

価格

オンデマンド印刷タイプA6サイズ（9面）の場合→50枚で単価255円、100枚で単価167円（税別）。
A5サイズ（9面）の場合→50枚で単価327円、100枚で単価251円（税別）。
無地シートは1セット10枚で1339円（税込）～。

納期

完全データ入稿後、5営業日前後

入稿データについて

Illustrator形式のファイルのみ受付可能（バージョンはCCまで）。必ずCMYKカラーで作成。リンク画像、配置画像の解像度は300～350dpiを推奨。線幅は0.25pt以上にすること。

注意点

オンデマンド印刷とレーザーカットの組み合わせは、用紙の伸縮や用紙と印刷位置精度、機械にセットする場合のズレといったさまざまな原因からズレが生じやすいため、多少のズレが発生しても問題のないようなデザインにすること。

問い合わせ

東京紙器株式会社
埼玉県新座市野火止8-2-6
Tel：048-478-0393
Mail：info@tokyo-shiki.co.jp
http://www.tokyo-shiki.co.jp/

裏面はシール加工となっており、剥離紙がはがしやすいよう、センターにハーフカットが入っている。目打ちやハーフカットはレーザーカット加工機で行っている

A6サイズ（9面タイプ）で制作した切手風目打ちシール。全体としても、1枚ずつ切り離してもかわいいデザイン
デザイン：スズキトモコ（イラストレーター）

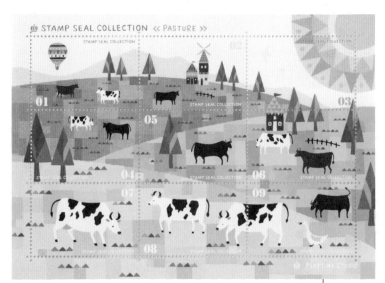

エングレービング レターセット

手で触るとインキの盛り上がりを感じる。そして繊細で優雅な印刷。そんなエングレービング（銅版印刷）を施したレターセットは、他の印刷でつくるとのは一味違った、高級感にあふれ、上質感ただよう紙ものグッズとなる。

最力を持った印刷エングレービング。これは凹版印刷の一種で、銅板を手彫りと腐食とで凹版にし、そこにインキを詰めて転写するという方式の印刷だ。世界的にもっとも高級でフォーマルな印刷とされている。製版から印刷まで熟練の職人の手作業によって行われ、その仕上がりは手で触るとインキの盛り上がりを感じ、繊細かつ力強い。またメタリックの発色も、他方式の印刷を圧倒する美しさだ。

こんなエングレービングを使ってレターヘッドを刷れば、他にはない、フォーマルで美しいレターセットができる。一流ホテルのレターヘッドや封筒印刷にも使われるエングレービングだからこそ

高級の輝きと繊細な表現

の格式ある仕上がりだ。

日本の民間では銅版印刷株式会社しか手がけていないエングレービングだが、オーダーの敷居は低く、100枚3万2000円から可能（紙代は別途）。再注文の場合、版が同じであれば2万円引きとなる。他とは違う、フォーマルで格式あるレターセットをつくりたいときにオススメのグッズだ。

印刷面は肉眼でもしっかりわかるほどのインキの盛り上がり。粒子感があり輝度感の高いメタリックが美しい

本誌でもおなじみのブックデザイナー・名久井直子さんがオーダーしたエングレービング・レターセット。紙はイタリア・フィレンツェで淵フチを手染めされたという逸品（封筒には印刷せず）

グッズ情報

最小ロット

100枚〜

価格

100枚の場合（紙は持ち込み）→一式（合計）3万2000円〜（版代含む）、メタリックインキ使用の場合は3万7000円〜。再注文の場合は版代2万円が料金から差し引かれる

納期

データ入稿（校了）から2週間程度

入稿データについて

通常の特色データと同じようにモノクロ1色データを作成。多色刷りもできるが、その際は事前に相談を。

注意点

上記金額は印刷面積が名刺程度（50×90mm）で、紙持ち込みの場合。紙は銅版印刷で用意してもらうことも可能。印刷の版の最大サイズが65×200mmまで。印刷機に入る紙の最大サイズは300mm四方まで。

問い合わせ

銅版印刷株式会社
東京都中央区勝どき 4-1-12
Tel : 03-3531-5316
https://www.doban.co.jp/

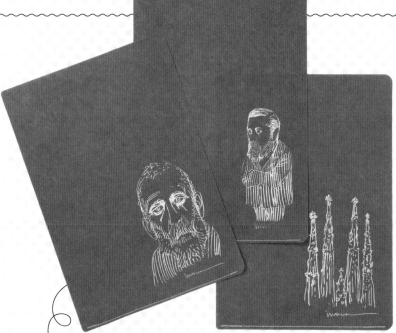

使えば使うほどに味がでるワックスペーパーを使った書類ホルダー。クリアファイルとは違った、ロー引き加工された紙独特の透け感がよく、また下部がミシン縫いされているのも、紙ものの存在感を高めている。好きな絵柄を箔押ししたオリジナルWAX PAPER FILEをつくることができる。

漫画家・井上雄彦さんの絵柄を箔押ししたオリジナルの
WAX PAPER FILE。「サグダラファミリア」「ガウディ」
「ガウディ2」の3種類を販売している

ロー引き加工されているため、中に入れた
紙がちょっと見える、透け感のある
素材感がいい。下部はミシンで縫ってある

紙

加工を加えたペーパーアイテムを多数製造販売している「かみの工作所」。デザイナーの大治将典さんが考案し、かみの工作所でつくっているのが、ロー引きされたワックスペーパーでつくった書類フォルダー「WAX PAPER FILE」。ワックスペーパーは、使ってシワが入るとそこが白くなり、まるで革のような雰囲気すらしてくる。書類ホルダーの主流であるクリアファイルもいいが、WAX PAPER FILEはそれとは一味もふた味も違った魅力ある紙ものグッズだ。下部は接着されているのではなく、ミシンで縫いとめられているのもいい。

このWAX PAPER FILEに好きな絵柄を箔押ししてオリジナルグッズにすることができる。1000枚からオーダー可能なので、ノベルティとして、またオリジナル商品として、訴求力あるグッズとなること請け合いだ。

グッズ情報

最小ロット

1枚入り1000個〜、経済ロットは1枚入り3000個〜

価格

1000個の場合→単価180円、3000個の場合→単価145円

納期

データ入稿から3〜4週間

入稿データについて

絵柄は箔押しで入れるので、あまりに細かい絵柄はむいていない。

注意点

上記金額は、用紙、本体ワックス加工、型抜き、箔押し、縫い加工、ラベル印刷1c、OPP封入までの料金を想定して算出。初期費用（試作、校正、箔版代）別途。

問い合わせ

福永紙工株式会社／かみの工作所
東京都立川市錦町6-10-4
Tel：042-523-1515
http://www.fukunaga-print.co.jp/

しおり

文具

読みかけの本に挟むためにある「しおり」。ノスタルジックで、豊かな時間の流れをイメージさせるアイテムだ。「栞屋」では単に挟むもの、というだけでない味わい深いしおりをつくることができる。

栞屋は、株式会社近藤印刷が展開するしおり専門の印刷・制作サイト。

「本やノートにしおりを挟むということは、道しるべをつけるということ。ちょっと悩んだり、立ち止まったりしたときも、しおりが挟まったページを開くと、進むべき道へ導いてくれるかもしれません。（栞屋Webサイトより）」

バラエティ豊かなしおりを提案している栞屋で、人気の商品が、8種類の用紙から選んでつくれる「紙製しおり」、耐久性と透明感のあるPET・PP素材のクリアしおり、木の質感や香りが楽しめる木製しおりの3種だ。紙製はオフセット印刷。クリアと木製はUVオフセットで印刷される。

手触りや雰囲気の違いを楽しむオリジナルグッズとして、しおりの魅力を再発見してみたい。

選ぶ用紙によって風合いや手触り、雰囲気の違いが楽しめる「紙製しおり」。もっとも手軽で安価につくれる

紙よりも丈夫で、販売グッズやお土産として人気のある「クリアしおり」

1枚ごとに表情の違う木目が美しく、くっきりとした印刷に向く「木製しおり」

グッズ情報

最小ロット

紙製しおり→100部〜
クリアしおり→500部〜
木製しおり→100部〜（片面1色、または2色の場合）

価格

紙製しおり100部の場合
→1万1500円〜
クリアしおり500部の場合
→9万2000円〜
木製しおり100部の場合
→2万6500円〜
すべて税別。リボン付け・OPP個封入もあり（オプション）。

納期

紙製しおり／木製しおり→約1週間〜
クリアしおり→約10日間〜

入稿データについて

IllustratorまたはPhotoshopで入稿。テンプレートは同Webサイトよりダウンロード。デザインを依頼することも可能。

問い合わせ

栞屋
（株式会社近藤印刷）
愛知県名古屋市中川区石場町2-51
Tel：052-361-5445
Mail：shioriya@shioriya.x0.com
http://shioriya.x0.com

こんな細かい模型が紙でできているのか！ 見る人みんなが驚く細かさの「テラダモケイ 1／100建築模型用添景セット」は、シートのまま眺めても、それをさまざまに組み立ててもおもしろい、たのしみがいっぱいの紙ものグッズだ。

テラダモケイは、1/100建築模型用添景セットを中心とした、模型を通じてつくる楽しさを伝えるプロジェクト。テラダデザイン一級建築事務所の寺田尚樹さんが考案・デザインし、福永紙工が製造販売している紙製品。1／100建築模型用添景セットは、官製はがき程度の紙をレーザーカットで細かく切り抜き、それを買った人が組み立ててたのしむキットだ。

テラダモケイとしていろいろな種類の1／100建築模型用添景セットが販売されているが、これをオリジナルでつくってもらうことができる。今までにも、さまざまな企業のオリジナルグッズとして制作している人気の紙製品だ。これだけ細かいレーザーカットでつくられる

ということもあり、また模型としてどんな形を入れたら魅力的かなどのコツもいるため、基本的にはどんなコンセプトでつくりたいかということを相談し、テラダモケイにデザインしてもらう。

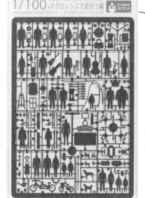

1枚（1色）の紙を使ったタイプのテラダモケイ（印刷なし）。マクロレンズで撮影して遊ぶというコンセプトのもと、キヤノン株式会社からのオーダーでつくったスペシャルエディション

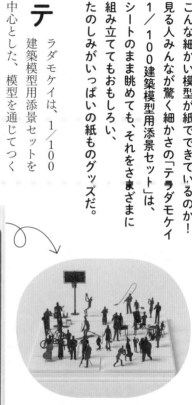

4色の紙を使ったタイプ（印刷なし）。梯子・脚立のパイオニア、長谷川工業株式会社のノベルティとしてつくられたもの

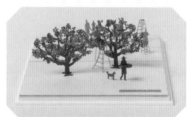
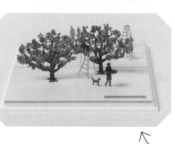

3枚の紙を使い、印刷ありタイプ。国立科学博物館オリジナル製品としてつくられたもの

グッズ情報

最小ロット

1000個〜

価格

1000個の場合→一式（合計）130万円〜150万円（単価1300円〜1500円）

納期

デザイン開始から3〜6カ月

入稿データについて

基本的にデザインはテラダモケイが行う。

注意点

上記金額は、デザイン、校正、用紙、本体レーザー加工、台紙印刷1＋1c、OPP封入までの料金を想定して算出。

問い合わせ

福永紙工株式会社／テラダモケイ
東京都立川市錦町6-10-4
Tel：042-523-1515
http://www.fukunaga-print.co.jp/
http://www.teradamokei.jp/

デザイン画鋲

CAT BUNNY CLUB
（キャットバニークラブ）が
展覧会グッズとして
つくったオリジナル画鋲

ダンボール製の
パッケージに刺し、
それをクリアなスリーブに
入れて販売。1セット
9個入り

画鋲の背中にオリジナル柄が！ かわいい!! こんなオリジナルグッズはUVインクジェットプリンタを使えば、かなり小ロットから作成可能。CMYKと白とのプリントで、他では見たことのないグッズをつくることができる。

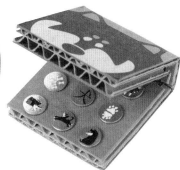

黒のみ、白のみ、黒＋白の3タイプ。面付して一度に
いろいろな絵柄や色タイプをプリントできるのもいい

グッズ情報

最小ロット

1個〜

価格

A6以下の面積のプリント1面につき、基本料金が3000円。加えてCMYK出力が1枚500円、白＋CMYK出力が650円。同データ出力の場合、2〜10枚は10%オフ、11〜20枚は20%オフ、21〜50枚は30%オフ、51〜100枚は40%オフ、101枚〜は50%オフ。画鋲は治具をつくりそこに刺して複数個を一度にプリントする。治具作成代は3000円〜
画鋲（A6サイズの治具に100個を刺して一度にプリント）→100個で6500円（画鋲代別途）

納期

データ入稿から1週間程度（個数や難易度による）

入稿データについて

写真などのビットマップデータでも、IllustratorでつくったCMYKデータでもどちらでもいい。

注意点

かなり細かい表現も可能だが、実際にどのくらいまでOKかは、データや絵柄によるので事前に要相談。白以外の特色は使用できない。

問い合わせ

株式会社ショウエイ
東京都文京区水道2-5-22
Tel：03-3811-6271
Mail：main@shoei-site.com
http://www.shoei-site.com/

画鋲をオリジナルグッズとしてつくろうなんて、思ったことないかもしれない。でも現物を見ると、あの見慣れた画鋲の背に、オリジナルの絵柄が刷れるなんて、すごくかわいい！ となること請け合い。製版・印刷会社である株式会社ショウエイではUVインクジェットプリンタを使って、大きな机の天板から展覧会の壁、1枚だけの特殊加工ポスターなどさまざまな印刷物をつくっているが、これを使って画鋲の背にも精細な印刷を施すことができる。CMYKだけでなく白も使えるため、表現の幅も広い。

画鋲の場合、プリンタにセットする際にダンボールなどの台に刺して固定する。そのとき一度に複数個セットすれば、絵柄違いの画鋲を一度にいろいろ刷ってつくることもできる。

オリジナル
グッズ
○46→
○49

おも
ちゃ

ゴム風船

おもちゃ

お祭りやイベントで、来場者へのプレゼントとしても、会場のデコレーションにも活躍する風船。ワンポイントで名入れや絵柄が入ったものはよく見かけるが、全面に絵柄を印刷することも可能。会場を華やかに演出するグッズをつくることができる。

小さい子どもに大人気の定番おもちゃ・ゴム風船。

ワンポイントで絵柄やロゴを印刷するのは100個2万円ぐらいから行える、手軽なオリジナルグッズだ。全面に印刷ができる会社は少ないが、横浜風船では風船の天面も含めた全面に絵柄を印刷してくれる。

そもそも風船には、どのように印刷しているのだろうか？ 実は、10×10センチでスクリーン印刷の版をつくり、ある程度の大きさにふくらませた状態で印刷している。しぼんだ状態で印刷すると、ふくらませたとき

に絵柄が薄くなったり、文字が読めないということが起きるためだ。印刷時は版を風船に押し付けて一時的に印刷面を平らにしており、全面印刷とはつまり天面と側面4面分の合計5回にわたるスクリーン印刷のことを指す。

1色印刷が基本だが、多色印刷も可能。

風船そのものの基本色は7色（赤、青、黄、緑、オレンジ、ピンク、白）。印刷色は風船色が濃い場合には白、淡い色の場合は赤を推奨しているが、DICやPANTONEで指定することも可能（厳密な色合せはできないので、近似色となる）。基本色以外の風船も、時期によっては在庫がある場合があるので、まずは問い合わせを。

全面（5面）印刷された透明の風船。まんべんなく全面に印刷されているように見えるが、実は10×10cmの版で5面に分けて印刷している

風船の天部分から撮影。5面に分かれていることがよくわかる

風船の基本色は、赤、青、黄、緑、オレンジ、ピンク、白の7色。これらの色は常備在庫あり。その他の色は、要問い合わせ

グッズ情報

最小ロット

100個～

価格

10インチのラウンド風船に10×10cmの版でスクリーン印刷1C×1面→100個の場合で約2万円（版代込み）

納期

最短で完全データ入稿より5営業日後出荷～。ただし、全面印刷や多色印刷、数量が多い場合には納期が変わる。

入稿データについて

対応アプリケーションはIllustrator。文字を入れる場合は、フォントをアウトライン化すること。インキがのる部分をスミベタ、印刷しない部分を白または色指定なしで作成。多色印刷の場合も、各版ごとに白黒でデータを作成すること。写真を印刷する場合は、解像度300dpi以上の原寸画像データを用意すること。

注意点

太い線や太い文字など、はっきりしたデザインにするほど、仕上がりはきれいになる。0.4mm以上の線が印刷可能だが、1mm以上の線幅で、太すぎるかも？ と感じるぐらいのほうが、実際にはちょうどよいことが多い。Illustratorのグラデーション機能を使用した濃淡は、そのまま印刷することができない。色のグラデーションは網点で表現すること。印刷色はDICまたはPANTONEで指定を。多色印刷の場合、必ず全方向にずれが生じるため、多少ずれても問題のないデザインにすること。

問い合わせ

横浜風船株式会社
神奈川県横浜市神奈川区二ツ谷町10-9
横浜第3大黒ビル2F
Tel：045-290-8282
Mail：yokohama@balloonya.net
https://www.balloonya.com

トランプ／かるた

カードゲームの定番といえば、トランプだ。本格的なトランプと同じ体裁で、表裏ともオリジナルデザインのトランプをつくることができる。4種類のマークが各13枚とジョーカーという、たくさんのカードがあり、それぞれにデザインを施すことができるという性質上、大人数が関わる卒業などの記念品やお祝いごとにも重宝するグッズだ。

数

字札とジョーカー2枚、全54枚のカードで構成されるトランプ。裏面の絵柄はもちろん、表の数字面もそれぞれにオリジナルデザインを施せば、どこにもないトランプをつくることができる。

本格的な紙製トランプは、滑りのよい専用紙を使い、光にかざしても透けて見えないようになっている。また、裏面の絵柄が1枚ごとにずれてしまっていると、カードが見破られてしまうことにつながり、ゲームが成り立たなくなってしまう。

田中紙工のオリジナルトランプは、トランプ専用紙「キリフダグロス」にオンデマンド印刷を施す。トランプとしてのゲーム性を保ちつつ、1セットからも注文可能なオリジナルデザインのグッズにな

るのだ。カードは角丸にブッシュ抜き加工されていて、持ったときに痛くない形状になっているのもこだわり。PETケースのほか、有料でプラケース＋スリーブ、紙製の印刷箱などに収めてもらうことも可能だ。

また、同社ではオリジナルかるたの作成も行っている。かるたの場合は、読み札の内容と、絵札のデザインをオリジナルにすることができる。

グッズ情報

最小ロット

1セット〜

価格

全54枚（表面・裏面）すべてオリジナルデザインで製作→1セットの場合で4500円（税別）〜。数量が増えるごとに単価は安くなり、200セットの場合は単価950円（税別）。なお、料金には送料、印刷代、用紙代、ケース代（PETケース）が含まれる。オプションでカード表面にラミネート貼り加工も可能（単価1000円）。

納期

入稿後5営業日で出荷（注文の数量等によっては、2〜3週間ほどかかる）

入稿データについて

Webサイトのレイアウトシステムから簡単にデザイン・入稿できる。Illustratorで作成したPDF完全データでの入稿も可能。

注意点

オンデマンド印刷のため、DICやPANTONEの特色を指定してもCMYK掛け合わせの近似色となる。また、金銀や蛍光色は使用できない。

問い合わせ

オンデマンドトランプ.com
（株式会社田中紙工）
東京都板橋区坂下2-11-4
Tel：03-3966-4892
https://www.ondemand-trump.com/

両面オリジナルデザインでトランプをつくることができる

使用している紙はトランプ専用紙「キリフダグロス」。光にかざしたときに透けて見えないよう、間に遮光紙が合紙されている

同じくオンデマンド印刷で、オリジナルかるたの制作も可能。用紙は310g/㎡のカード紙

ルービックキューブ

おもちゃ

楽しいだけでなく、知的な印象もある立体パズルのルービックキューブ。「ルービックマイデザイン」では、オリジナルルービックキューブを1個からオーダーすることができる。

1面デザインの例。
ルービックキューブブランドの
ロゴがつけられるのは、
日本ではメガハウスだけ

6面デザインで
写真画像を使用すると、
パズルに柄合わせの
要素も加わる

株式会社メガハウスの運営する「ルービックマイデザイン」では、専用Webサイト上でオリジナルルービックキューブのオンデマンドプリントをオーダーできる。

「1面デザイン（他5面は通常のルービックキューブ）」と、6面全部にプリント可能な「6面デザイン」とが選べる。6面デザインは各面がフラットになっている専用のルービックキューブが用いられる。

法人向けサービスとしては、最小ロット1000個〜で表面がシール加工の量産タイプのルービックキューブとオセロのオーダーメイドも用意されている。

グッズ情報

最小ロット

1個〜

価格

1面デザインの場合→3000円（税・送料別）
6面デザインの場合→5000円（税・送料別）

納期

注文から商品発送まで8〜14日（祝日を挟む場合は更に延長）。

入稿データについて

JPEGで入稿。画像サイズ350dp以上を推奨。

注意点

同Webサイトのサービス利用にあたっては、法令・公序良俗に反するものや、他人の人権を侵害するものなど、アップロード画像についての禁止事項、そのほかの利用規約がある

問い合わせ

株式会社メガハウス
東京都台東区駒形二丁目5番4号
バンダイ第2ビル4・5F
Tel：03-3847-1757（平日10時〜16時）
Mail：MH-uketsuke@megahouse.co.jp
https://megahouse.co.jp/ondemand/

トレーディングカード

キラキラ光るホログラムのカード。名刺やショップカードとしても使用できるが、これでトレーディングカードをつくれば、レア感満載の心はずむカードになること間違いない。

印刷通販のメガプリントでオーダーできる「ホログラムカード」は、角丸をつけた用紙にCMYKで印刷されたものだ。ランダムな四角形パターンのホログラムで、見る角度や光の加減で七色に変化する。メガプリントなら、この目を引くホログラムカードを100枚で1740円～という低価格でつくることができる。

デザインは縦型・横型自由で、角丸の大きさも4Rまたは6Rを選択可能。請求すれば事前に無料サンプルを送ってもらうこともできる。

名刺やイベントのプレゼントなどさまざまな用途が考えられるが、カードゲームを自作したり、オリジナルのキラカードをつくりたい人に特におすすめしたい。

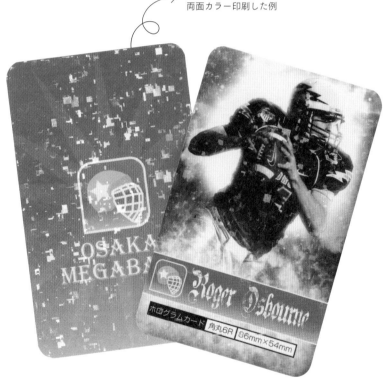

サイズは86×54ミリ。
マットコート258kgのカードに適した紙に、両面カラー印刷した例

ホログラムはランダムな四角柄。
印刷後にホログラムPPを圧着する

グッズ情報

最小ロット

100枚～

価格

片面モノクロ100枚の場合→1740円。両面モノクロ100枚の場合→1800円。片面カラー100枚の場合→1880円。片面カラー片面モノクロ100枚の場合→2070円。両面カラー　100枚の場合→2270円。サイズ、用紙は1種のみ。ホログラムは必ず両面に入る。角丸（4R、6R）は追加金額なし。

納期

約5営業日

入稿データについて

テンプレートデータあり。Illustratorまたは Photoshop で作成されたデータ（AI、EPS、PSD、PDF）での入稿

注意点

指で強くこすると加工部分に油脂が入り、ホログラムの柄が見えにくくなる場合があるが、ウェットティッシュなどでふくと元にもどる。

問い合わせ

メガプリント
（株式会社 NEXPRINT）
大阪市浪速区難波中1-10-10
AUSビル4F
Tel：06-6648-8477
Mail：info@megaprint.jp
https://www.megaprint.jp/

オリジナル
グッズ
050 →
063

キッ

チン

カップマークbyアド本舗のオリジナルカップは、「日本最安級に価格に挑戦！」と謳っているだけあって、とにかくリーズナブル。1000個からオリジナルデザイン印刷のカップをつくることができるのだ。

オリジナルデザインの紙コップ印刷は、写真でもイラストでも、前面フルカラーで印刷が可能。海外工場製造品だが、食品検疫手続きが正式に行われているから安心だ。なお、海外工場から輸送時に箱がボロボロになった場合も、国産無地段ボールできれいに再梱包して発送してくれる。

価格は、版代無料・カップ代・印刷代・送料・全部込み。デザインサポートも充実しており、ロゴデータや写真の簡単な配置デザインは完全無料。デザインソフトを使いこなせなくても大丈夫だ。写真もグラデーションも、思うがままに印刷できる。

サイズは、6.5オンス／約195ミリリットル・8オンス／約240ミリリットル・10オンス／約300ミリリットル・13オンス／約390ミリリットルの4種類。なお、紙コップ用のホルダー（スリーブ）のオリジナルプリントもつくることができる。

なお、耐熱性加工の紙コップに、オリジナル1色刷り印刷することもできる。こちらは、国内での印刷だ。

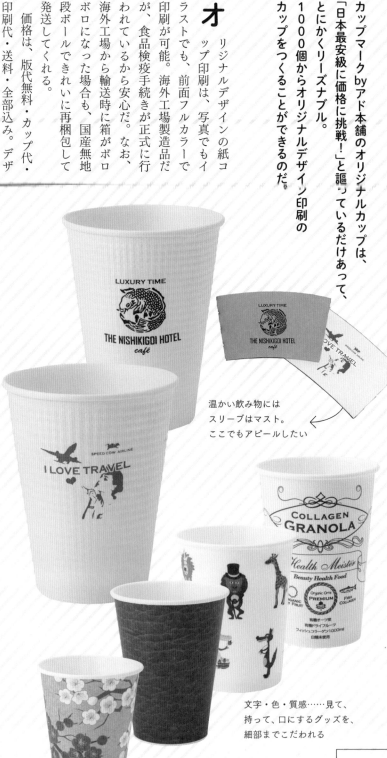

温かい飲み物にはスリーブはマスト。ここでもアピールしたい

LUXURY TIME
THE NISHIKIGOI HOTEL
café

SPEED COW AIRLINE
I LOVE TRAVEL

COLLAGEN GRANOLA
Health Meister
Beauty Health Food

文字・色・質感……見て、持って、口にするグッズを、細部までこだわれる

グッズ情報

最小ロット

1000個から対応

価格

フルカラー紙コップ印刷6.5オンス1000個が1万7990円（2020年1月現在）。

納期

9〜13営業日（土日祝含まず）発送

入稿データについて

テンプレートに沿ってお客様がデザインを作成・入稿。簡単なデザインなら無料で対応。

注意点

印刷システム上、色校正やサンプル作成に対応していない。

問い合わせ

カップマーク（株）レイベック
大阪府北区東天満2-1-10-501
http://www.cupmark.com

プラカップ印刷

カップマークbyアド本舗は、紙コップだけではなく、プラカップもリーズナブル。冷たい飲み物には欠かせないプラカップのオリジナルバージョンを、一色刷り印刷で手軽につくることができる。

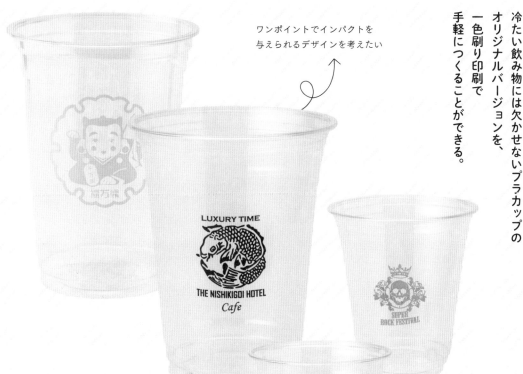

ワンポイントでインパクトを与えられるデザインを考えたい

LUXURY TIME
THE NISHIKIGOI HOTEL
Cafe

SPEED COW AIRLINE
I LOVE TRAVEL

SUPER ROCK FESTIVAL

色の使い方もオリジナリティの見せどころ

カ

ップマークのPETカップは、環境に配慮した植物由来原料を用いているので、エコ時代にも安心だ（熱い飲み物や電子レンジなどの使用は不可）。

1000個から1000個単位で発注が可能で、サイズは9オンス／約270ミリリットル・10オンス／約300ミリリットル・12オンス／約360ミリリットル・14オンス／約420ミリリットル・16オンス／約480ミリリットル・18オンス／約532ミリリットルがある。なお、蓋は平型のものだけでなく、ホイップなどのデコレーションに対応できるドーム型も用意されている。

カップマークの規格色9色（黒、白、金赤、赤、濃藍、緑、黄、オレンジ、藍）の中から選ぶと、よりリーズナブルにつくれるが、DICで印刷色を指定することもできる。玩具安全基準（ST基準）検査をクリアしたインク、もしくはNL規制に基づいて製造された印刷インキを使用しているので安全性も問題なし。

グッズ情報

最小ロット

1000個から対応

価格

プラカップ印刷10オンスが1000個3万3480円。
※カップ代・版代・印刷代・送料・消費税コミコミ価格（2020年1月現在）。

納期

11営業日（土日祝含まず）発送

入稿データについて

テンプレートに沿ってお客様がデザインを作成・入稿。簡単なデザインなら無料で対応。

注意点

印刷システム上、色校正やサンプル作成に対応していない。

問い合わせ

カップマーク　（株）レイベック
大阪府北区東天満 2-1-10-501
http://www.cupmark.com

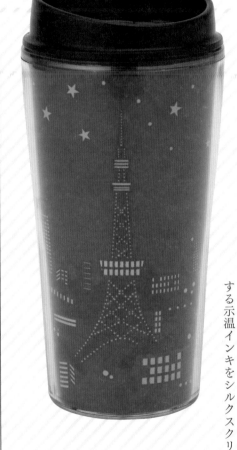

温かい飲み物を入れると、
夜景から朝焼けへ絵柄が変わる
（タンブラーの形状は異なる）

カバンに入れて持ち歩く機会が多くなったタンブラー。なかでも、このサンエーカガク印刷のアメージングタンブラーは、お湯の温度を感じるとインキ色が無色になり、隠されていた絵が現れる不思議なタンブラーだ。

グッズ情報

最小ロット

500個から（当社推奨タンブラーとのセットの場合。台紙だけの場合も500枚から）

価格

国産製タンブラー（イモタニ製260mlプラスチックタンブラー）と中紙のセット500個の場合→単価1,060円（総額53万円）。
台紙のみ500枚の場合→単価600円（総額30万円）。
※参考価格

納期

示温インキの入荷に約4週間掛かる。デザイン校了済みでインキ入荷後2～3週間後の納品。

入稿データについて

推奨のタンブラーを選んだ場合は台紙のデザインテンプレートが事前に提供される。タンブラーを調達、または選ぶ場合は、台紙のデザインテンプレートを用意する。入稿データはAIデータ（Illustrator）。デザインテンプレート上にオフセット印刷する下地の絵柄データと、示温印刷のデータをレイヤーで分ける。示温印刷部分のデザインは2階調（ベタ表現）で。グラデーション、濃淡のあるデザインは不向き。

注意点

示温インキは紫外線に弱いため、長時間の屋外での使用・保管は避けること。

問い合わせ

サンエーカガク印刷株式会社

Tel：03-3256-6117
Fax：03-3256-6116
Mail：info@saneikagaku.co.jp

このアメージングタンブラーは、中空構造で中に台紙を入れることができるタンブラーを利用した、ノベルティ・物販グッズとしてインパクトが与えられると、人気を博している。

台紙は、オフセットで印刷されたデザイン上に、温度で変化する示温インキをシルクスクリーンで印刷。示温インキは設定温度以下では色が出ているが、設定温度以上になると透明になる性質がある。

それによって、アメージングタンブラーに温かい飲み物を入れると、あらかじめ印刷されていたデザイン（下の絵柄）が見えてくる仕組みになっている。

示温インキの設定温度帯やインキのカラーも、デザインや用途に合わせて最適なものを選ぶことができる。また、3D効果のあるレンチキュラー印刷による台紙を使うことで、一味違った3Dタンブラーも作成可能だ。タンブラーの形状や容量も提案してもらえる。

サーモボトル
（レーザー彫刻）

節約目的にとどまらず、長時間の保冷＆保温ができることで人気の「サーモボトル」。レーザー彫刻を選択すれば、ステンレスの素材がもつカッチリした印象で高級感もアップする。

日用品としてもはや定番となったマイボトル。プラスチックやアルミなどさまざまな素材のボトルが販売されているが、使い勝手がいいのはやはりステンレスだ。保温・保冷効果が高く、夏場や冬場には特に重宝するグッズのひとつでもある。

ステンレスがもつ素材のメリットはその実用性だけでなく、表現方法のひとつとしても利用が可能なところ。レーザーで加工することで素材がむき出しになるため、ステンレスの輝きが描画として現れる。その見た目には高級感があり、特に男性に好まれそうな硬い印象が実現できる。本品の水筒本体は真空二重構造で保温効果が高いため実用性は抜群だ。

印刷方法の特性上、細かいデザインや文字などは不向きで、鮮明に再現することは難しい。専用の小箱で納品されるため記念品などにも。

文字の大きさは6ポイント以上、線の太さは0.3ミリ以上で製作する必要がある。印刷の視認性を高めたいなら、本体色に濃色（ブラック、ネイビー）を選択したい。

写真は使い勝手のよい300㎖。
本体カラーはブラック、
ネイビー、ホワイトから
選択が可能だ
イラスト：山本花南

グッズ情報

最小ロット

1個〜

価格

200㎖ボトルの場合→単価2020円。
300㎖ボトルの場合→単価2260円。
500㎖ボトルの場合→単価2580円。
（すべて税込）

納期

データ入稿（校了）から1週間で出荷

入稿データについて

同社で用意されたテンプレートを使用し、Illustratorで入稿。カラーモードはRGB、レーザー彫刻部分は黒塗り（R0 G0 B0）のモノクロ二階調で作成（グラデーション表現不可）。

注意点

6pt未満の文字や、0.3㎜未満の線幅が含まれるデザインは注意。かすれやツブレが生じるため、意図通りに仕上がらない可能性がある。

問い合わせ

株式会社グラフィック
京都府京都市伏見区下鳥羽東芹川町33
Tel：050-2018-0700
Mail：store@graphic.jp
https://www.graphic.jp/

割り箸

屋外や、出外での飲食に必須の「割り箸」。結婚式やパーティー会場など大勢の人が集まる場所で効果的なグッズのひとつだ。箸袋だけでなく、箸本体に刻印することでより印象に残るグッズに。

左右の箸の間の溝までしっかりと刻印されるため、左右にまたがるデザインも可能

三つ折りタイプは裏側に折り返しているだけなので容易に展開できる
イラスト：山本花南

グッズ情報

最小ロット

1膳～、経済ロットは100～1000膳。

価格

割り箸（8寸元禄アスペン）＋箸袋（上質紙、二つ折り）＋OPP袋個装包装の場合→100膳で単価130円、500膳で単価95円（税別、送料別）。
※仕様、数量によって金額が変わるため、要望内容に沿った見積りをとろう。

納期

デザイン確定より1000膳まで約2～4週間。
※仕様や時期によって納期が異なるので、事前に相談すること。

入稿データについて

同社支給のテンプレートを使用し、Illustratorで入稿。他の形式での入稿も相談可能。

注意点

1000膳以上の場合、必要となる制作期間、単価を考えればパット印刷での印字名入れもオススメ。割り箸への加工については厳密な位置調整ができないため、余白に余裕をもってデザインすること。

問い合わせ

株式会社 北斗プリント社
京都府京都市左京区下鴨高木町38-2
Tel：075-791-6125
Mail：kikaku@hokuto-p.co.jp
http://www.hokuto-p.co.jp/novelties/index.html

飲 食時はもちろん、お花見やお祝いの席など人が大勢集まる際に大活躍する割り箸。オリジナルでつくってみたいと思ったなら、箸袋だけでなく箸そのものにもデザインを施してみたい。

文字や図柄をレーザー加工で焼き込むことにより、何気ない割り箸が素敵なグッズに。側面以外の両全面デザインすることができるうえ、中央のへこみにもしっかり刻印できる。

箸袋は、取り出し口が斜めにカットされた「袋タイプ」と、写真の「三つ折りタイプ」の2種類から選択。木製箸のOPP袋に個別包装する「二つ折りタイプ」も選択可能だ。三つ折りタイプは幅175×高さ95ミリの長方形の紙を折り畳んでつくられているため、紙が広がる特徴を効果的に利用することが可能だ。割引券やキャンペーンの告知といった多様で細かい情報を入れることができそう。三つ折りタイプは上質紙を使用した片面フルカラー印刷で、袋タイプなら上質紙の他に和紙も対応可能。箸の素材には、白くてやわらかいアスペン材（ヤナギ種）を使用している。

枡（木）

液体や米などを量る道具の「枡」。測定する目的に使われなくなって久しいが、天然木の温かみがやさしく、ハレの日を彩る酒枡として今でも多くの人に愛されている。木だからこそ実現する複雑な表現に挑戦しよう。

古くから存在し日本人の生活を支え、今でも酒器として愛されつづけている枡は、特にお祝い事の席に欠かせない存在。最近ではプリントされた木枡を目にすることも多くなった。

珍しくなくなったオリジナル枡の製作も、工夫次第でさらに新しい価値が生まれそう。グッズ製作のわくわくでは、木枡に特殊な加工を施すことによって奥行きのある表現を可能に。刻印の深さを3段階に設定して彫る「3層彫り」で立体感をだしている。

1回彫りの約3倍の料金にはなるが、ほかにはない豪華な一品に仕上げたいならおすすめだ。データは、3層彫り用に3つに分けて処理する必要が考えられそうだ。

あるため、初回のみデータ制作費1500円が別途必要。1～2回彫りにも対応するため、気軽に相談してみよう。

酒を呑むシーンに限定せず、料理好きなら米の軽量に、節分の豆まきに、和の食器として、さまざまなシチュエーションが考えられそうだ。

背景の正円→波→兎＆文字の順で彫りが深くなり、色も濃くなっていることが分かる。天然素材だからこそできる表現だ

グッズ情報

最小ロット

1個～、経済ロットは10個～。数が増えるほど単価が下がる。

価格

掲載商品で使用している3層彫りの場合→10個で単価3000円。1層彫りの場合→10個で単価1200円。

納期

データ入稿（校了）から約1週間。急ぎの場合は要相談。

入稿データについて

Illustratorで入稿。文字はアウトライン化すること。
1層彫りの場合は、絵柄を1Cベタでデータ制作。2層彫り以上の場合は、レイヤーを分け、描画色ともにベタで制作する。図柄が重なる時はケヌキ合わせのデーターが必要。

注意点

2層彫り以上のデザインで同社指定のデーター分け入稿が難しい場合、別途データー変換料金が1500円必要になる可能性がある。

問い合わせ

株式会社わくわく
兵庫県加古川市加古川町粟津59-8
Tel：079-427-8670
Mail：shopinfo@wakuwaku-co.com
http://wakuwaku-co.com/

アクリル枡

1合枡

0.3合枡

左が1合枡の「オーダー彫刻」。
6ptの文字まで細かく表現されている。
右は「セミオーダー」で、20種以上の
ラインナップから側面の柄が選択可能

底面にはカラー印刷も可能。
中身を入れた際の美しさはひときわだ

見慣れた枡も素材が変わるだけでシャープな印象に。「アクリル枡」はお酒だけでなく、食器や花器、インテリアとして幅広く使えるシンプルさが魅力。透明アクリルに映える模様でオリジナリティを演出したい。

透明感が美しいアクリル枡の「マスマス」。誰もが使いやすいシンプルな形状と、日本の伝統的な木枡をモチーフにした彫刻が人気の商品だ。透明素材を使っているため、内容物で異なる表情をみせるのが楽しい。大きさは1合枡と0.3合枡の2種類。10ミリほどの厚みがある一般的な木枡に比べて、マスマスの

厚みは3ミリほど。女性の口でも呑みやすい口当たりに仕上がっているので、抵抗なく使うことができそうだ。

オーダーメイドは2種類。「オーダー彫刻」は側面の1面もしくは2面を自由にレーザー彫刻することができる。一方「セミオーダー」は、同社が販売する既存製品（彫刻済）の底面にプリントやレーザー彫刻を加えるもの。インクジェットプリントは、インク色にカラーと白黒が選べる。フルオーダーに比べて小ロットでの対応が可能。

酒を呑まない人にはなかなか使う機会がない枡だが、これなら小物入れや食器としても活用できるため贈り物として最適だ。

グッズ情報

最小ロット

既成柄の底面に彫刻又は印刷（白／黒／カラー）の場合は10個〜、側面1面または2面彫刻の場合は100個〜。経済ロットは100個〜

価格

1合枡の側面へ1面彫刻する場合→100個で単価1350円、既成柄の1合枡の底面に印刷を加える場合→10個で単価2500円

納期

1面印刷100個の場合、データ入稿（校了）から1〜2週間程度。既成柄の底面に印刷または彫刻する場合、10個で1週間〜10日。（個数や加工方法などによる）

入稿データについて

Illustratorで入稿。すべてアウトライン化すること。

注意点

食品衛生法に適合している製品のため、口に触れる恐れがある側面には印刷不可。

問い合わせ

株式会社TOMONARI
東京都世田谷区池尻4-26-7
Tel：03-3413-7050
Mail：contact@masmas-jp.com
http://www.masmas-jp.com/

マグカップ
（デジタル全面プリント）

記念品やプレゼントとして人気のマグカップ。印刷範囲が限られているものが多いが、1個からの小ロットで制作できるデジタル全面プリントのマグカップは、手軽に制作できてインパクトの大きいグッズのひとつだ。

デジタル全面プリントのマグカップ。天地の余白はほぼナシの仕上がり

持ち手部分の余白も従来の6割と、可能な限り小さくなっている

マグカップに印刷する場合、天地や持ち手部分に余白が必要となることが多い。

しかし、天地はほぼ全面、持ち手部分の余白も限りなく小さく印刷してくれるのがイメージ・マジックだ。オンデマンド印刷なので版代がかからず、1個から制作可能なのもうれしい。

通常のマグカップのプリントでは、あらかじめインクジェットプリンターなどで転写シートに印刷し、それを貼り付けたものが多い。しかしイメージマジックでは、昇華転写方式を採用。転写紙に昇華インキを印刷し、高温の熱をかけることで、インキが気化し、色を浸透させる加工方法だ。マグカップのプリントは、あらかじめポリエステルの層を塗布しておき、ここにインキが染みこんで定着する。このため、陶器と印刷が一体感ある仕上がりとなり、インキのはがれや色落ちがない。写真やグラデーションの表現も得意だ。

文字は最小で5ポイント、線幅も一番細くて1ミリ幅まで表現可能。

グッズ情報

最小ロット

1個〜

価格

昇華プリントで作成し、同一デザインを同一カラー商品に印刷したときの単価→1〜9個の場合で1150円、10〜29個の場合で1000円、30〜49個の場合で880円……と個数に応じて安くなり、1000個以上だと単価630円となる

納期

発注後、最短5営業日出荷〜

入稿データについて

完全データ入稿ではなく、サイト「オリジナルプリント.jp」上での入稿となる。Illustratorでデザインした場合、デザインツール画面のマイピクチャ機能を使えば、AIファイルをそのままアップロードして入稿可能。事前にマグカップのプリントサイズを確認し、アートボードをそのサイズに合わせてデザインを配置する。入稿ファイルの対応形式はJPG、PNG、GIF、BMP、AI、PSD、PDF、EPS、画像解像度は400dpi推奨。

注意点

グリーン、ブルー系の色みはやや苦手。刷色の制限はないが、白インキはないため、白を表現したい場合は白いマグカップの地色を使うことになる。

問い合わせ

オリジナルプリント.jp
（株式会社イメージ・マジック）
東京都文京区小石川1-3-11
ヒューリック小石川ビル5F
Tel：0120-962-969
Mail：support@originalprint.jp
https://originalprint.jp

マグカップ
（転写／撥水）

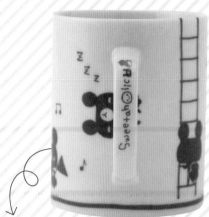

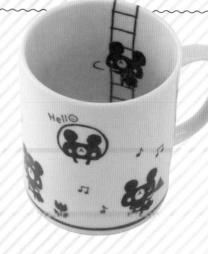

転写絵付した
マグカップ。
持ち手自体やその周辺、
中にも印刷可能

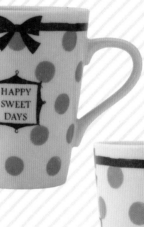

転写絵付

無地で焼き上げたマグカップに、スクリーン印刷で絵柄を印刷した転写紙と呼ばれるフィルム状のシートを貼り付け、800度で焼き付ける陶磁器の本格的な絵付方法。仕上がりは、平面状の一般的なプリントになる。1色～フルカラーまでの印刷が可能で、細かい柄も再現できる（線幅0.2㎜、ヌキで0.3㎜まで可能）

こちらも転写絵付。
側面が直線でなく、
下がすぼんだ形のカップなどでも
絵付できる

伝統的な陶芸の技術を使って、オリジナルのマグカップや陶器をつくることもできる。デジタルプリントでは難しいことも、伝統的な絵付であれば、いろいろできるのだ。

オリジナルでマグカップをつくる場合、版が不要で1個からでもつくれるデジタルプリントが便利だが、その方法ではできないこともいろいろある。たとえば、側面が直線ではなく、下にすぼんだ形のマグカップを使いたいときや、絵付部分を凹凸で表現したいとき。昔ながらの陶芸の絵付方法を用いれば、これらの表現も可能になる。

オリジナルマグカップや陶器の制作を手がけるファースト・スティングは、1個から大量生産まで対応してくれる。また「one hundred」シリーズのカップは、ボディカラーを100色のラインナップから選ぶことができる商品。さらに絵付にはいくつか方法があるので、それぞれの特徴を把握し、やりたいデザインに合わせて選べば、他にはない凝ったマグカップをつくることができるのだ。

印刷した部分が凹み、エンボス調の表現を楽しむことができる

撥水絵付

絵付部分に油性の撥水絵具を使用することにより、釉薬をはじいて独特の凹凸が出る方法。印刷した部分が凹む。2色以上の絵付はできず、1色絵付のみ対応。細かな柄にも向かない。このサンプルは下の「one hundred」シリーズの黒に赤で絵付したもの

グッズ情報

最小ロット

1個〜（ただし1個の場合は、マグカップの形や色は限定される。1個でも昇華型プリントではなく転写絵付）

価格

転写絵付 1色印刷→1個の場合で1551円〜。20個以上になると、さまざまな絵付個所や絵付方法が選べて、本体色も全100色から選択可能。

納期

特急サービス利用の場合は注文日から最短7日後に出荷。安くつくりたい場合は、注文日から出荷まで28営業日以上の納期を設定すると10〜30%オフになる。

入稿データについて

絵付（印刷）したいデザイン、ロゴのデータや紙原稿を用意。データ入稿の場合、Illustrator または Photoshop で作成したベクトルデータを推奨。完全データ入稿の場合は版代から5500円オフとなる。紙原稿の場合は、コピーではなく原本を郵送のこと。

注意点

絵付方法によって注意点が異なる。まずはそれぞれの絵付方法の長所と短所を把握し、デザインやコスト、納期に合わせた絵付を選ぶこと。

問い合わせ

株式会社ファースト・スティング
東京都文京区音羽1-17-15
シマダビル2F
Tel：03-3945-5650
Mail：info@original-touki.com
https://www.original-touki.com/

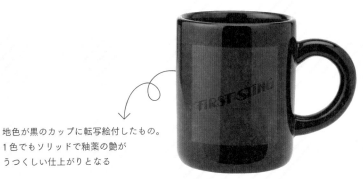

本体を100色の中から自由に選ぶことのできる「one hundred」シリーズ。
通常の絵付はホワイトの本体に行うが、このシリーズなら地色を活かした絵付も可能

地色が黒のカップに転写絵付したもの。1色でもソリッドで釉薬の艶がうつくしい仕上がりとなる

カラーチェンジマグ





059

キッチン

温感印刷という技術を使い、温かい飲み物を注ぐと色の変わるマグカップ、それがカラーチェンジマグだ。食器をはじめとする置物や貯金箱など多様な陶磁器の製造を60年以上続けている陶楽園工芸だからこそ、印刷だけでなく形から相談に乗ってもらうことができる。

日本製にこだわって安心で高品質な陶磁器をつくってくれる老舗の陶楽園工芸。オリジナルの陶磁器グッズにも力を入れている。

カラーチェンジマグはその中でも、温感（メタモ）印刷を使った新しいグッズで、コーヒーなどの温かい飲み物を注ぐと、印刷部分の色が劇的に変化する。

この印刷は、①色が消えて隠れていた絵柄が現れる、②無地の部分から色が現れる、③絵柄の色が変化する、といくつかの使い方がある。いずれもアイディア次第で、使う人を楽しませるユニークなグッズ製作ができるだろう。

あらかじめ用意された陶磁器にプリントを依頼するのが基本だが、カップの形状なども相談に乗ってくれるそうなのでよりオリジナリティを追求したい場合は問い合わせてみるとよい。

左は平温の状態。温かい飲み物を注ぐと赤い色が消えてイラストの絵柄が現れる

羊のキャラクターに合わせて持ち手もオリジナルの形状をオーダーした例

グッズ情報

最小ロット

通常は100個〜だが、数個からでも受けてくれる

価格

カラーチェンジマグカップ→単価500円〜800円（ロットが多くなるほど安くなる）
版代別途1万円〜5万円（色数による）

納期

40日〜60日（数量により変わる）

入稿データについて

Illustratorで作成しPDF形式での保存を推奨。

注意点

データは原寸で作成するようにしてほしい。

問い合わせ

株式会社　陶楽園工芸
愛知県尾張旭市上の山町間口3056番地
Tel：0561-53-3105
Mail：torakuen@spice.ocn.ne.jp
tourakuen@original-mugcup.com
https://www.original-mugcup.com

型抜き凸版コースター

キッチン

いろいろな形に
型抜きすることが
可能（型代は別途）

白いコースター原紙に凸版で2色印刷し、
オリジナル型抜きしたコースター。
印刷の素朴な味わいもいい。
デザイン：KuffLuff

飲食店などでよく見かける、紙製のコースター。ふかっとして厚みのある紙で、これにキュッと凸版印刷やエンボス加工をすると、とてもかわいくなる。さらに、好きな形に型抜きをしてもらうと、より個性的なグッズとなるのだ。

飲食店でよく使われている紙製のコースターには、コースター原紙という紙が使われている。コップについた水滴で周囲がびしょ濡れにならないよう、吸水性とクッション性に富んでいるのが特徴だ。その厚みは0.5〜2ミリまで0.5ミリ刻みでそろっており、厚ければ厚いほど吸水性が高くなる。ふかっとした質感がかわいく、ここに凸版印刷やエンボス加工を施したり、好きな形状に型抜きをすると、個性あふれる魅力的なグッズをつくることができる。

凸版印刷では5000枚からオリジナルの印刷加工を注文することが可能だ。オプションで、合紙や特殊紙、箔押しにも対応しており、最大でA3ぐらいまでのサイズまで制作が可能（型代は別途）。それだけ多様な大きさや印刷、型抜きができるのであれば、コースターとしての用途だけでなく、カードとしても使えそうだ。

グッズ情報

最小ロット

5000枚〜

価格

凸版印刷1色1mm厚→5000枚の場合で版代6000円、単価6円。空押しの版代は8000円。変形抜きの型代はデザインにより3万円〜。

つくれる種類

凸版特色印刷、空押し印刷、箔押し印刷、変型抜き（オフセットやオンデマンド印刷もあり）
原紙は白と無漂白の2タイプから選べる。

納期

入稿後約3週間

入稿データについて

Illustratorで入稿（CS3）。絵柄を1色でデータ作成。2色以上の場合はレイヤーを分けて作成のこと。文字はアウトライン化すること。

注意点

吸水性の高いコースター原紙の特性上、一般紙への印刷と比べ、インキの量を多く使用する。仕上がり時にインキがにじんだり、色がくすんだりすることがある。また、細い線や白抜きの印刷がイメージと異なる場合がある。印刷位置が若干ズレる場合がある。

問い合わせ

株式会社マルオカ
東京都台東区浅草6-41-13
Tel：03-3876-3304
Mail：info@maruoka.com
https://www.maruoka.com

体温を宿したような優しさを感じる白いガラス・砡ガラス。その白さゆえ、印刷加工の加飾が映えるのが特徴だ。さまざまな形状の瓶があり、パッケージとしても使えるほか、中身を使い終わった後も長く取っておき使い続けてもらえるグッズとなる。

砡ガラスにスクリーン印刷をしたもの。透明感のある白い肌に印刷がよく映える

紅茶やコーヒーなどを保存するキャニスターや小物入れ、パッケージなど、さまざまな用途が考えられる

砡

砡ガラスとは、真っ白なガラスのこと。その製造には高い技術と経験が必要であり、際立つのが特徴。スクリーン印刷の場合は、通常1～2色のみのことが多いが、大商硝子では最大で4～5色の印刷を協力工場で行うことが可能だ。セラミックインキでスクリーン印刷した後に焼き付けるため、印刷部と生地が融着し、印刷部の強度が上がるとともに、一体感のある美しい仕上がりとなる。

肌を活かし、スクリーン印刷などによる直接の加飾が際立つのが特徴。スクリーン印刷の場合は、通常1～

自動製瓶で製造できるのは日本で大商硝子のみとなっている。素材の一部が結晶化することで生じる光の乱反射によって白く見えるが、分類としては透明ガラス。そのため、どこか透明感のある美しい質感となっている。ラベルやシールを貼ることもできるが、なんといっても白い

さまざまな容量、形の瓶がそろっており、カタログから選べるほか、型代はかかるが、オリジナル形状の瓶を制作することも可能だ。大商硝子は食品、飲料容器を始め、化粧品、医薬品容器も製造している。

グッズ情報

最小ロット

印刷する場合は1000本～（応相談）

価格

150mℓの瓶1000本にスクリーン印刷で1色刷りする場合、瓶代 単価70円～、印刷加工代1色単価35円（図柄により要相談）、版代1色1版1万円。（運賃別途）

納期

データ入稿後、試作まで約2週間。校了後、納品まで約1カ月。

入稿データについて

Illustratorで入稿。絵柄を1色でデータ作成。2色以上の場合は色ごとにレイヤーを分けて作成。文字はアウトライン化すること。

注意点

瓶への印刷は見当合わせが難しく、天地左右のズレが若干起きる。色はDIC、PANTONEなどで指定すればよいが、ガラス印刷のインキは特殊なものを使うため色が限られており、特色は近似色での提案となる。

問い合わせ

大商硝子株式会社

http://www.daisho-g.co.jp/

本社
大阪市城東区鴫野西2-6-5
Tel：06-6961-4855

東京支店
東京都千代田区神田錦町2-9
コンフォール安田ビル1F
Tel：03-3296-0231

フルカラーグラス

グラスの周囲一周分に鮮やかなフルカラープリントができるグッズ。印刷面が大きいので、透け感やグラスの立体感を活かした自由なデザインが考えられる。

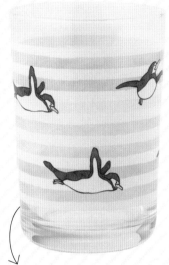

テーパーグラスは裾つぼまりの形状で、筒型よりもしゃれた印象

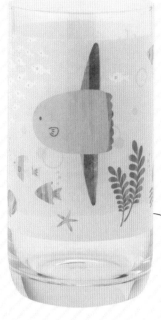

筒型のフルカラーグラスは容量250ml。このほかに容量415mlのロンググラスも選べる

白インクを敷いたもの（左）と、透明を活かしたもの（右）同じ絵柄でも印象が変わる

Tシャツやアパレル製品の取り扱いが多い、株式会社イメージ・マジックが手がける「オリジナルプリント.jp」。ノベルティやハンドメイドクリエイター向け製品にも力を入れているのだそう。

フルカラーグラスには、テーパー（口が底よりも広がる）型、一般的なサイズのグラス、ロンググラスの3種類がある。

透明なグラスをベースにロータリーUVインクジェットでプリント。プリントの際に絵柄の下に白インクを使用する・しないで大きくイメージも変化する。白がある方が絵柄は映えるが、白なしで飲み物が入ったときの透明感を楽しむのもよい。プリントされた状態をイメージしてデザインを考えたい。

グッズ情報

最小ロット

1点〜

価格

フルカラーテーパーグラス100個の場合→単価1200円。
フルカラーグラス100個の場合→単価1180円。
フルカラーロンググラス100個の場合→単価1380円。
※すべて税別、数量ごとに価格が変わる。また各種割引もあるので同社Webサイトの自動見積もりで確認

納期

最短3営業日出荷

入稿データについて

同社Webサイト内のデザインツールにてデータ入稿が可能。対応ファイル形式は、JPG、PNG、GIF、BMP、AI、PSD、PDF、EPS。

注意点

データは「CMYK」で作成した上で、ファイルのカラーモードに「RGB」を選択のこと。

問い合わせ

オリジナルプリント.jp
（株式会社イメージ・マジック）
東京都文京区小石川1-3-11
ヒューリック小石川ビル5F
Tel：0120-962-969
Mail：support@originalprint.jp
https://originalprint.jp

紙ナプキン

飲食店に欠かせないアイテム、紙ナプキン。最近ではさまざまなデザインを印刷した展覧会グッズとしても定番になりつつある。薄紙の質感や、素朴な印刷が魅力的なグッズだ。

飲

食店などで見かける紙ナプキンには、ワンポイントでロゴマークなどが印刷されているものが多い。しかし実は、端を除いた全面に2色までの印刷などを行うことが可能だ。

全面への印刷を施した紙ナプキンは、見た目のかわいさだけでなく、テーブルセッティングで実際に用いることもでき、見て楽しく使ってうれしいグッズとなる。

紙ナプキンは、ロール状のナプキン原紙に、樹脂凸版によるフレキソ印刷で印刷をする。多くの日本のナプキンメーカーの印刷機では2色までの対応となっている。薄くて柔らかいナプキン原紙への印刷は、インキがにじんだり、色がくすむ特性が

あるが、素朴な雰囲気の味わいある仕上がりになる。版ズレしやすいので、2色刷る場合は、あらかじめズレても素敵なデザインにするとよい。

ナプキンのサイズと種類にはいろいろあるが、25センチ角4面折のものが一般的によく使われている。空押し印刷も可能。

ナプキンのカラーラインナップ。
白の他、次の8色がある。
上段右から、サンド、ブルー、ピンク、グレー、
エコ、グリーン、オレンジ、イエロー

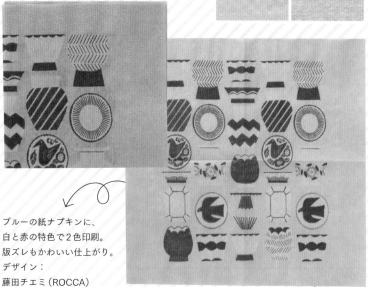

ブルーの紙ナプキンに、
白と赤の特色で2色印刷。
版ズレもかわいい仕上がり。
デザイン：
藤田チエミ（ROCCA）

グッズ情報

最小ロット

2万枚〜

価格

25cm 4面折に2色刷り→2万枚の場合で
全面版代1色2万円、全面印刷代 単価3円

つくれる種類

6面折（25×25cm）、4面折（25×25cm）、
変形4面折（21×33cm）、2ply8面折（45×45cm）

納期

入稿後約3週間

入稿データについて

Illustratorで入稿（CS3）。絵柄を1Cでデータ作成。2C以上の場合はレイヤーを分けて作成のこと。文字はアウトライン化すること。

注意点

薄くて柔らかいという紙の特性上、インキのにじみや色のくすみが発生しやすい。樹脂凸版で印刷するため、版が1、2mmずれることもある。また、細い線や点は歪んだり、印刷にのらないことがあるので注意。

問い合わせ

株式会社マルオカ
東京都台東区浅草6-41-13
Tel：03-3876-3304
Mail：info@maruoka.com
https://www.maruoka.com

オリジナル
グッズ
064→
102

生活
雑貨

刻印石鹸

パーティー等のプチギフトとして人気のオリジナルせっけん。好きなデザインを刻印できるだけでなく、サイズや配合成分のカスタマイズも可能。リボン結びや紙包みなど、個性を演出できるパッケージサービスもある。

通 常、オリジナルの刻印を入れた石けんをオーダーした場合、十数万円かかる金型の製作が必要となる。しかし、オリジナルせっけんなどの製造を専門にするコスメスタジオは金型の製作を行わない方法を使い、大幅なコストダウンを実現。50個の小ロットのオーダーにも対応している。

国内自社工場で製造・加工されるせっけんは保湿成分であるグリセリンを配合し、クリーミーできめ細やかな泡立ちが特徴。本体のサイズは約55×55×20ミリもしくは約70×55×20ミリの2種類あり、切りっぱなし形状で刻印面積は35×35ミリを基本としている。石けんのほぼ中心表面1カ所のみに刻印が可能。完成品は個別に透明袋に入れられ、裏面に法定表記ラベルを貼付した状態で納品される。

香りおよび色はローズ／ピンク色、ラベンダー／うすむらさき色、ミント／うすみどり色、レモンバーム／乳白色の4パターンがあり、1000個以上のオーダーをする場合は配合成分やサイズのカスタマイズもできる。

グッズ情報

最小ロット
50個

価格
50個／単価450円〜。500個／単価275円〜
（刻印型製作費用は単価に含まれる）。

納期
1カ月前後

入稿データについて
Illustrator、Photoshop、JPG、PDF。

注意点
刻印デザインや文字色はシンプルなものがオススメ。細かいデザインや小さい文字は欠落・欠損のおそれあり。

問い合わせ
コスメスタジオ
（株式会社ティーエスシー）
愛知県名古屋市天白区植田本町2-1312
Tel：052-804-6080
Mail：pam@original-sekken.com
https://original-sekken.com

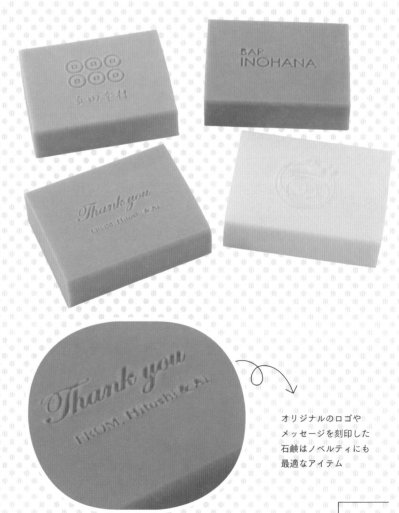

オリジナルのロゴや
メッセージを刻印した
石鹸はノベルティにも
最適なアイテム

アルミ缶

生活

さまざまな形状の缶に、
好きなイラストや写真などの
デザインを印刷できる。
CMYK＋白の5色印刷が可能

©ingectar-e

白を敷いてからCMYKを刷ると、
缶の地色に影響されずに絵柄を表現できる。

白を敷かずにCMYKを
印刷すると、缶の地色が透けて、
メタリック色っぽい表現になる

パッケージとして、お菓子やアクセサリーなどを納める小物入れとして、さまざまな用途に活躍するアルミやブリキの缶。この蓋の表面に、イラストや写真など、好きなデザインを印刷することができる。

アルミやブリキの丸い缶や、スライドケース、カード入れなどの表面に、フルカラー印刷をするだけで、ぐっとかわいいグッズになる。キャンディなどを入れてプレゼントしたり、小物や小銭入れ、アクセサリーケースなど、さまざまな用途が考えられる缶・ケース類は、喜ばれるグッズのひとつだ。

印刷はUV硬化インクジェットプリントで行うため、版代がかからず、1点から制作可能。CMYK＋白の5色での印刷ができるので、白インクを下に敷くことで、缶の地色を透けさせずに絵柄を入れることができる。

缶のラインナップも、スライドケースやパウダー缶、カードケース、メンタム缶など、さまざまなタイプがあり、印刷面が平らなタイプでは全面に印刷することも可能だ。

グッズ情報

最小ロット

1個〜

価格

UV硬化インクジェットプリントで作成し、同一デザインを同一カラー商品に印刷した場合→スライドケース（M）では単価が1個565円、10個465円、30個425円。200gのメンタム缶では1個690円、10個590円、30個560円……と個数に応じて安くなる。

納期

発注後、最短3営業日で出荷

入稿データについて

完全データ入稿ではなく、サイト「オリジナルプリント.jp」上での入稿となる。Illustratorでデザインした場合、デザインツール画面のマイピクチャ機能を使えば、AIファイルをそのままアップロードして入稿可能。事前にマグカップのプリントサイズを確認し、アートボードをそのサイズに合わせてデザインを配置する。入稿ファイルの対応形式はJPG、PNG、GIF、BMP、AI、PSD、PDF、EPS、画像解像度は200dpi推奨。

注意点

データは「CMYK」で作成した上で、ファイルのカラーモードに「RGB」を選択のこと。

問い合わせ

**オリジナルプリント.jp
（株式会社イメージ・マジック）**

東京都文京区小石川1-3-11
ヒューリック小石川ビル5F
Tel：0120-962-969
Mail：support@originalprint.jp
https://originalprint.jp

レーザーカットの LEDランプ

部屋をやわらかく照らすLEDランプ。レーザーカットで繊細なデザインを施したペーパー帯を巻くことで、紙からこぼれる複雑な光が美しいランプをつくることができる。

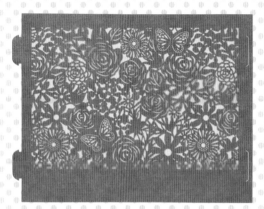

取り付け前のペーパー帯。繊細な模様を施すほど美しいランプシェードになる。これだけ細かい加工ができるのは、レーザーカットならでは

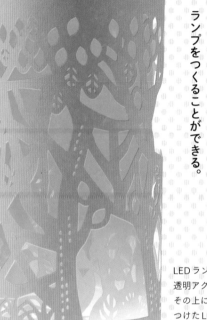

LEDランプに透明アクリル筒を巻き、その上にペーパー帯をつけたLEDランプ。これは帯を2枚重ねにしたタイプ。紙に施された繊細なレーザーカットから漏れる光が美しい

紙は5色から選ぶことができる

グッズ情報

最小ロット

500個〜

価格

ランプシェード1枚、LEDランプ込み→500個の場合で単価1700円〜
※条件により異なるので、事前に相談を。

納期

約1カ月

入稿データについて

Illustratorのパスデータで作成。TAISEIのレーザーカット機の場合、レーザー光線自体の太さが0.3〜0.4mm程度。紙厚などの条件により多少誤差はあるがIllustratorのパスの間隔は0.7mm以上あったほうがよい。

問い合わせ

TAISEI株式会社
http://www.taisei-p.co.jp/
本社：大阪府東大阪市高井田西1-3-22
Tel：06-6783-0331

東京支社
東京都千代田区内神田2丁目5-5
Tel：03-5289-7337

や　わらかな光を放つランプは、間接照明でリラックスできる空間を演出してくれる。LEDにペーパー帯の筒を巻いたLEDランプは、紙を通した幻想的な光を楽しむことができるグッズだ。

このペーパー帯に、レーザーカットで繊細なデザインを施すことで、点灯しないときはペーパーオブジェとして、点灯すれば、紙カットの合間から漏れるより繊細で複雑な光を楽しめるランプになる。LEDランプはコードレスで、持ち運び自由だ。カラフルな色みが美しいトレーシングペーパーに使用している紙はクロマティコN-FS。ホワイト、Yグリーン、ピンク、マンゴ、アクアの全5色から選べるほか、2枚重ねにすると、より複雑なデザインを楽しむことが可能。外側に巻く紙は、トレーシングペーパーでなくても構わない。

ペーパー加湿器

コップに水を入れて差すだけで、水を吸い上げて自然気化し、周囲を加湿するペーパー加湿器。電気代不要で簡単に設置できることで人気だが、さらにこれに印刷とレーザーカットで自由なデザインを施すことができるのだ。

コップの水に差すだけで周囲を加湿できるペーパー加湿器は、乾燥の気になる季節に喜ばれるグッズだ。せっかく部屋に飾るなら、より素敵なデザインのものが欲しい。超高速レーザーカット加工機を持つTAISEIでは、従来のペーパー加湿器には印刷された鮮やかな商品がないことに着目し、印刷とレーザーカットで自由なデザインのペーパー加湿器の企画制作を始めた。

使用している紙は、製紙メーカーと共同開発した「タイセイカシッペーパー」。加湿機能と同時に、印刷加工適性も追求したオリジナル用紙だ。電気代不要で部屋を加湿でき、オブジェとしても差せば部屋を彩る楽しいグッズになる。繰り返し使用可能であることもうれしい。

オフセットで4C両面印刷が可能。紙の特質として、水を含むと色が変わるので、加湿のバロメーターになる。

コップの水に差すだけで、
周囲を加湿するペーパー加湿器。
印刷とレーザーカットで
さまざまな形に
デザインすることが可能

折りたたんだ状態で
パッケージし、組み立てて
使用するので、
場所をとらず、
販売・配布にも便利

PAPER MOISTURE
ANTIQUE STYLE

グッズ情報

最小ロット

1000個〜

価格

オフセット4C両面印刷・レーザーカット加工→1000個の場合で単価400円〜
※条件により異なるので、事前に相談を。

納期

約1カ月

入稿データについて

レーザーカットのカット線については、Illustratorのパスデータで作成。TAISEIのレーザーカット機の場合、レーザー光線自体の太さが0.3〜0.4mm程度。紙厚などの条件により多少誤差はあるがIllustratorのパスの間隔は0.7mm以上あったほうがよい。

問い合わせ

TAISEI株式会社

http://www.taisei-p.co.jp/
本社：大阪府東大阪市高井田西1-3-22
Tel：06-6783-0331

東京支社

東京都千代田区内神田2丁目5-5
Tel：03-5289-7337

記念品の定番としてよく用いられる時計。チクタク屋なら、名入れだけでなく、文字盤全面をオリジナルデザインにすることができる。壁掛けから懐中時計、目覚まし時計まで選べる時計の種類も豊富だ。

身近に置いてずっと使い続ける時計は、記念品や贈り物としてのニーズが高いグッズだ。北海道の有限会社スターキッズでは、記念の名入れだけでなく文字盤全面に印刷したオリジナルデザインが可能。

デザインの元になる時計は、壁掛け時計7種、目覚まし時計4種、置き時計（木製・ガラス製）7種、コンパクトタイプの時計4種、懐中時計2種、振り子時計2種の合計26種類ものバリエーションから選ぶことができる。

オーダーは1個から可能だが、50個以上の注文で割引価格となる。また同社の「作家さん応援プラン」を利用すれば、10個から割引価格で注文することも可能だ。

豊富なテンプレートから組み合わせてデザインするもよし、完全なレイアウトデータで入稿することもできる。

同社のオリジナル時計はすべて保証書（6ヶ月から1年）がついているのも安心できるポイントだ。

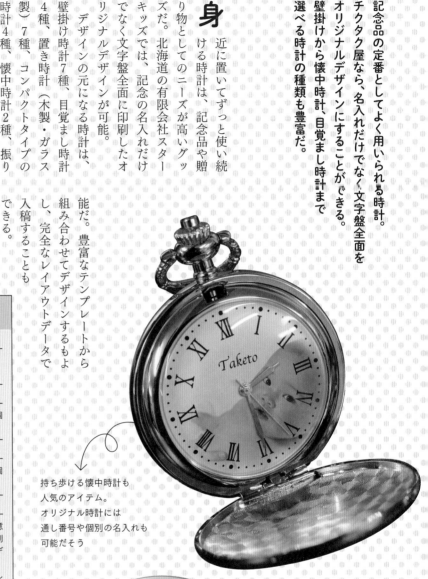

持ち歩ける懐中時計も
人気のアイテム。
オリジナル時計には
通し番号や個別の名入れも
可能だそう

グッズ情報

最小ロット

1個〜
（経済ロットは50個〜）

価格

壁掛け時計（シルバー枠33センチ）50個の場合→1個あたり4800円

納期

校了後、50個の場合は約30日　100個の場合は約45日

入稿データについて

Illustratorの文字盤テンプレートの用意あり。Illustratorで入稿する場合は、印刷用のIllustratorデータと確認用のPDFデータ（またはJPG）を併せて送ること。ロゴやキャラクターデータのみを用意して同社でレイアウトしてもらうこともできる。

注意点

データは製作前にチェックし時計文字盤に配置加工したイメージ画像で確認。内容に問題が無ければ制作開始となる。

問い合わせ

チクタク屋（有限会社スターキッズ）
北海道札幌市中央区南21条西9丁目1-35
Tel：011-211-8335
Mail：tikutaku-ya@starkids.co.jp
https://tikutakuya.starkids.co.jp

御朱印帳

近年、若い女性の間で人気の御朱印集め。神社やお寺を参拝して集めるのだが、そのときに使うのが御朱印帳だ。和紙でつくられた蛇腹状の帳面である。表紙に刺繍をしたり、木を貼ったりと、凝った加工をして、こだわりのある個性的なグッズをつくることができる。

両表で二重になった本文が蛇腹状になっている御朱印帳

凝った表紙を貼ることが可能。布クロス貼りに箔押しの表紙

布クロスに刺繍をしたタイプ

表紙そのものを織り上げたもの

両面に墨で書けるよう、本文が二重になっている

表紙として木の板を貼り付けるなど、変わった素材を用いることも可能

神社やお寺で参拝者向けに押印される御朱印。これを集めるには、御朱印帳があったほうがよい。墨の吸いがよく、にじまず乾きやすく、墨書きしやすい御朱印帳用の和紙でつくられたものが望ましいからだ。

数々の和綴じを手がける博勝堂では、御朱印帳をたくさん製作している。御朱印帳は、印が裏面に染みて影響しないように、横長に二つ折りにして二重になった折丁をつなげてつくった折丁をつなげてつくられた和綴じの御朱印帳用の和紙でつくられたものが望ましいからだ。本文には継ぎ目がないのが特徴で、つなぎ目を出したくない写真集などで採用されたこともあるという。

本文を製本後に貼り付ける表紙は、1ミリ以上の厚みがあればOKで、クロスを貼って箔押ししやスクリーン印刷をしたり、刺繍をした表紙を使ったり、木の板を表紙にするなど、変わったつくりのものにすることも可能だ。ページ数は48ページが多く、それ以上にしたいときには要相談となっている。ゴムバンド付き製本なども可能だ。

ため、本文が二重になっているのが特徴だ。墨で書き込めるように、紙が両表になるつくりになっているのである。

本文にはつなぎ目がないのが特徴で、つなぎ目を出したくない写真集などで採用されたこともあるという。

グッズ情報

最小ロット

300部〜

価格

表紙のクロス手配や印刷も込みで依頼し、48ページの御朱印帳を作成→300部の場合で単価500〜1000円、1000部以上の場合で単価300〜700円（刷本支給でも作成可能）

納期

約20〜40日間

サイズ

小口110×天地155〜160mmのものが一番よく使われる。大きいサイズでは、小口120前後×天地180mm。それ以外のサイズも対応可能。

本文の和紙について

四六判90〜110kg程度の和紙を使う。これより薄くても厚くてもつくりづらい。御朱印帳の場合、専用の特抄き奉書紙や鳥の子紙を使う。

注意点

写真集など御朱印帳以外の用途の場合、上質紙や和紙であれば対応可能。アート・コート紙系は糊の接着、折り適性などがよくないため、向いていない。

問い合わせ

博勝堂
東京都新宿区西五軒町9-1
Tel：03-3269-5248
Mail：seihon@hakushowdou.com
http://www.hakushowdou.com/

アクリル絵馬・木札

生活

最短5ステップでオリジナルグッズを注文できる、簡単オーダーサービスのME-Q（メーク）。中でも厚みのあるアクリルを使ったキーホルダーは小ぶりでころんとしたフォルムが魅力だ。

アクリル+UVプリントのアイテムを取り扱っているショップは多いが、ME-Qの絵馬・木札タイプのキーホルダーのように厚さ8ミリのアクリルグッズは珍しい。

印刷は片面（裏）で、キーホルダー部を除いたサイズは絵馬タイプが30×22ミリ、木札タイプが16×50ミリとプチサイズでかわいらしい。チェーン部はデフォルトのシルバーボールチェーンのほか、8色のボールチェーン、または金か赤の根付も選べる。

ME-QのWebサイトはとにかく操作が簡単。スマホからでも最短5ステップで注文ができてしまうのだ。1個から発注できる小回りのよさと、他のオリジナルグッズ製作サイトにはない見栄えのよい品揃えが魅力だ。

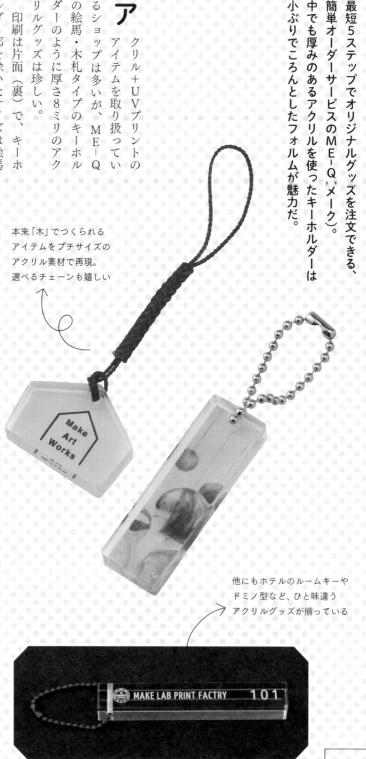

本来「木」でつくられるアイテムをプチサイズのアクリル素材で再現。選べるチェーンも嬉しい

他にもホテルのルームキーやドミノ型など、ひと味違うアクリルグッズが揃っている

グッズ情報

最小ロット

1個～
（100個以上の注文で割引あり）

価格

アクリル絵馬・木札キーホルダーいずれも1～9個の場合→単価550円。10～29個の場合→単価490円。30～49個の場合→単価440円。50～69個の場合→単価390円。70～99個の場合→単価370円。100個～超特価（要問い合わせ）。価格はすべて税込。

納期

1～9個の場合→5営業日出荷。10～49個の場合→6営業日出荷。50～99個の場合→7営業日出荷。

問い合わせ

ME-Q（メーク）
（株式会社MAW）
企画・営業部
大阪府大阪市中央区島之内1-22-20
堺筋ビルディング 8F
Tel：06-4708-3338
Mail：info@me-q.jp
http://www.me-q.jp

座布団

日常生活での出番は少なくなったが、イベントや店舗などではまだ活用されている座布団。「菅波ふとん店」では、専門店ならではの品揃えがあり、組み合わせやカスタマイズ方法は無限に近い。

ピーチスキン（化繊）のカバーなら、くっきりと鮮やかな印象のオリジナル座布団がつくれる

プリントはフルカラー対応。リネンは生地の目が荒く、無地部分がややベージュがかった色

中身は4種類から選ぶことができる、希望すればサンプルの送付もお願いできるそうだ

座布団のサイズや中身のわた、カバーの素材や加工、高級布団から店舗用まで幅広いニーズにも応えてくれるのが、

昭和23年創業、寝具技能士の店「菅波ふとん店」だ。

同店が現在力を入れているのが、大相撲巡業用オリジナル座布団だ。デザインをデータからプリントしたカバーと、座布団本体（中身）とを組み合わせ、45センチ四方の座布団をリーズナブルに製作してくれる（大相撲巡業以外のイベントや販促グッズの注文も対応可能）。

中身はウレタン芯や化繊わたなど4種類が用意され、カバーはリネン（亜麻）またはピーチスキンから選ぶ。プリントは表裏別のデザインでも可。布へのプリントなので若干色が沈むため、写真素材には向いていない。

グッズ情報

最小ロット

100枚

価格

1000枚以上の場合→585円（税・配送料別）

納期

データ入稿から、1000枚で約4〜5週間。〜3000枚で約6週間。〜5000枚で約6〜7週間。〜10000枚で約7〜8週間。試作品製作は一律6600円で、納期約3週間。

入稿データについて

原寸サイズのベクターデータ（AI・EPS・PDF）で、解像度150〜200dpi、CMYKカラーモード、テンプレートあり。

注意点

生地へのプリントは色が沈むので、モニタで見るイメージよりも少し明るめにデータ作成する。

問い合わせ

菅波ふとん店
茨城県日立市多賀町1-7-27
Tel : 0120-0550-91
Mail : suganami@suganamifuton.onmicrosoft.com
https://www.suganamifuton.jp

古くからののぼりや風呂敷を
染めるために用いられてきた印染。
鮮やかな発色を誇る
この技法でつくる風呂敷は、
美しい仕上がりが印象に残る
個性的なグッズになりそうだ。

裏面まで色が浸透している

印染の風呂敷とハンカチ。
ハッとするような
鮮やかな発色
デザイン：関本明子
株式会社ヒダマリ

印染（しるしぞめ）とは、室町時代から伝わる染めの技法。目印となるように、のぼりや風呂敷に家紋などをくっきりと染める技術だ。

その特徴は、とにかく発色が鮮やかなこと。京都で1936年に創業し、祭りの半纏やのぼりなど、ハレの日の染め物を手がけてきたスギシタは、希望の色に合わせて調色する「色出し」も得意としている。

布に印刷した場合に比べて、染めの色は、存在感が格段に強い。印象深いオリジナルグッズがつくれることとまちがいなしだ。「本当に良いものをつくりたい」「こだわりたい」という人にオススメのグッズだ。

オリジナルふろしきには、1色ものと多色ものの2種類がある。1色ものの場合は、パディング染色という、布を浸け込む方法を用いるため、裏まで色が浸透する。ただし白場の大きなデザインはできない。

多色ものの場合は捺染するため、裏は成り行きとなり、表の柄がぼんやりわかる程度になる。複雑な図案の場合は工程が増え、金額が上がることもあるので注意。

加工方法によって安価につく方法もあるため、予算ありきで制作の場合は、まずは予算を伝えて相談するとよい。

風呂敷の生地いろいろ

左から、シャンタン（織り柄入り）、ブロード（平織り）、天竺。1色ものでは
シャンタンとブロード、多色ものではシャンタンと天竺がおすすめ

印染の風呂敷でできる柄、できない柄

①

②

③

④

⑤

1色もの
（パディング染色）の場合、
できる柄は
①〜③の3つ。
④や⑤のように
白場の大きい柄は
できない。多色もの（捺染）の
場合は、どのパターンもOK

注染てぬぐい

日本のくらしで古くから使われてきた「てぬぐい」。お配りてぬぐいは、もともと歌舞伎役者の襲名披露や商店の宣伝用として広まった。職人が型を手彫りして染める昔ながらの「注染」という技法でつくるオリジナルてぬぐいは、もらってうれしいグッズだ。

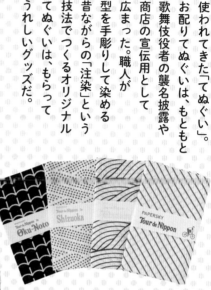

雑誌『PAPERSKY』主催の「Tour de Nippon」は、「日本の魅力 再発見」をテーマに日本各地を自転車で巡るイベント。そのグッズとして、開催地をイメージしたデザインで毎回つくられているてぬぐい。シンプルな幾何学模様も、どこかあたたかみある仕上がりになる

かまわぬ浅草店のイベントでイラストレーターのなかむらるみさんがつくったてぬぐい。白い晒生地を紺で地染めし、差し分けで赤い文字を染めている

結 婚や出産のお祝い、クラブやサークル活動の記念、会社やお店のご挨拶や宣伝などこれによって生地に染料が通り、裏表のない、両面表のてぬぐいができる。注染てぬぐいは、液体の染料を用いるため、染めた部分の生地が硬くならず、吸水性に優れている。また、染色の特性上、若干のにじみやムラが出ることもあるが、染め上がりの風合いは独特の柔らかさだ。

ら染料を注いで下からコンプレッサーで吸い取る。で配られるオリジナルデザインのてぬぐい。インクジェットプリンタで染める、早くて手軽なものもあるが、せっかくてぬぐいをつくるなら、昔ながらの「注染」と呼ばれる技法でつくりたい。

注染てぬぐいは、75枚からつくることが可能だ。その制作は、まず、入稿した版下をもとに、職人が型紙を手彫りするところから始まる。型彫りは完全な手作業だ。この型紙を用いて晒生地に糊付けをして防染し、上か

いは地染め1色が基本の染め方だが、1枚の型紙で2色以上を染める「差し分け」、地色を端からグラデーションでぼかす「地染めぼかし」といった染め方もある。

白い晒生地に1色染め、ある手を拭くという本来の使い方のほかにも、スカーフ代わりに首に巻いたり、テーブルコーディネートに使ったり、あるいはプレゼントのラッピングに用いたり、さまざまな用途のあるてぬぐい。職人の手仕事でつくられたこだわりが感じられる、あたたかみのあるグッズだ。

グッズ情報

最小ロット

75枚～
反物で染めているため、追加の枚数は25枚ずつとなる。ただし手染めのため、仕上がり枚数が上下することがあるので、注文時には必要枚数を伝えること。

価格

見積もりの目安は、（てぬぐい代金1枚分×注文数）＋（型代3万円前後）＋（デザイン代 最大1万2000円）。たとえば、白地一色のてぬぐい→75枚の場合でてぬぐい代（1枚800円×75枚）6万円＋型代3万円＋デザイン代1万2000円で合計10万2000円。ただし、実寸の完全版下持ち込みの場合はデザイン代は不要。完全版下をデータ入稿する場合は、デザイン代の代わりに版下作成料2000円がかかる。くわしくはWebを参照のこと。

納期

デザイン確定後、約60日間（繁忙期は70日以上かかることも）

染め色について

かまわぬ店頭で色見本を確認のこと。手染めのため、色見本とは若干のブレが生じる場合がある。

入稿データについて

手描き、データのどちらでもOK。版下サイズは36×92㎝。データの場合、Illustrator（CS5以下。Windows／Macともに可）で、データ名には拡張子（.ai）をつけること。データの受け渡しはMO、CD-R、メールにて。文字を入れる場合は、フォントをアウトライン化する。2㎜以下の線は染めることができないため、鉛筆など細い線で描かれた図案は、デザイン修正が必要となる場合がある。隣接する柄の色を分ける場合には、2㎝以上間隔を開けること。差し分けは6～7個所程度まで。

注意点

すべて職人の手作業でつくられているので、色ブレや色ムラが生じることがある。型紙は1年間保管されるが、長期保管やてぬぐいを多量に作成すると型に破損が生じることがあり、リピートでてぬぐいをつくるときに型紙の再使用ができない場合も。また、完全オリジナル商品となるため、途中キャンセルの際は進行過程までの料金が必要となるので注意。

問い合わせ

株式会社かまわぬ
東京都渋谷区東3-12-12 祐ビル3F
Tel：03-3797-4788
https://kamawanu.jp

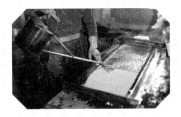

4 染め

糊付けした反物の上から染料を注ぎ、下からコンプレッサーで吸い取る。それにより生地に染料が通り、表裏のないてぬぐいができる。一度に25枚のてぬぐいが染められる

1 型紙

版下をもとに、柿渋で塗り固めた渋紙を職人が手で彫ってつくる。型紙のない部分は防染糊がつくので染まらず、型紙のある部分が染められる

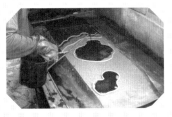

5 差しわけ

色数が多い場合は、糊で柄の周囲に土手をつくり、染料を差し分ける。これによって、一度の染めで複数色を染めることができる

2 糊付け

晒の反物を約90㎝に折り重ねて型紙を置き、糊付けをする。この作業を繰り返し行う

6 洗浄

糊をはがしながら、余分な染料を洗い流す。その後、天日干しをして乾かし、乾燥した反物を生地巻機などで整理し、約90㎝にカットしてできあがり

3 糊止め

表面の糊が潰れないよう、砂や粟がらを上にのせる

染め方の種類

【1】白地一色（1枚あたりの価格800円～）
地色が晒生地の白で、柄を1色で染める

【2】白地差し分け（1枚あたりの価格1000円～）
地色が晒生地の白で、柄を2色以上で染め分ける。色と色の間は2㎝以上の間隔が必要

【3】地染一色（1枚あたりの価格1000円～）
地色を染めて、柄は晒の白のまま

【4】地染差し分け（1枚あたりの価格1200円～）
「地染一色」の白い部分に違う色を染める。色と色の間は2㎝以上の間隔が必要

【5】地染ぼかし（1枚あたりの価格1200円～）
地色を橋からグラデーションでぼかす（色によってできないことも）

透かし入り懐紙

生活

懐紙とは、懐に入れて携帯するための小ぶりの二つ折りの和紙のこと。お茶席で和菓子を取り分けるときに使うイメージの強い懐紙だが、古くから、メモ用紙やハンカチ、ちり紙、便箋などのさまざまな用途で使われてきた。オリジナル柄の透かし入り和紙は、よりこだわりある印象のグッズだ。

懐

紙はその小ぶりなサイズからたたんで持ち運ぶことができ、一枚のシンプルな紙だけに、さまざまな用途で使うことができる。お茶席では必須のものだが、普段の生活でもメモ用紙やハンカチ代わりなど、さまざまな活用の場がある。これをオリジナル柄の透かしを入れた美濃和紙でつくることができるのだ。

懐紙は30枚で1セットが基本で（1帖という）、これを100セットから注文可能。こんな小ロットからつくれるのは、制作を手がける丸重製紙が自社内で透かしの型をつくれるからというのも理由のひとつ。これくらいの量から制作できるのであれば、イベントや自社内で使うものなど、さまざまな場のグッズとして使えそうだ。

懐紙では、半分より上、右か左にワンポイントで柄を入れることが多く、外周15ミリは柄を入れないのが通常。ただし柄はいくつ入れても構わない。絵柄としては、太さ1ミリの線画が向いており、ベタは不可だ。絵柄の黒みの多い部分は穴があいてしまう可能性があるので、修正が必要なこともある。

グッズ情報

最小ロット

30枚（1帖）×100セット〜

価格

30枚（1帖）セットで、パッケージなし→100セットの場合で単価300円〜、パッケージあり→100セットの場合で単価500円〜。別途、透かしなどのデザイン校正費1万円〜。オリジナルパッケージも対応可。

納期

2カ月が目安だが、要相談。

入稿データについて

PDF形式で保存したIllustrator（CS2）で入稿。絵柄を1色でデータ作成。手描き原稿や画像などを丸重製紙でデータ化してもらうことも可能。

注意点

太さ1mmの線画が適している。外周15mmには絵柄を入れないこと。また、絵柄にベタ面があると、その部分の紙が薄くなり、穴があいてしまう可能性があるため、絵柄によってはデータ修正が必要な場合も。全項目について、詳しくは要相談

問い合わせ

丸重製紙企業組合

岐阜県美濃市御手洗464
Tel：0575-37-2329
Mail：info@marujyu-mino.com
懐紙ブランド「KAI」
http://kaishipaper.com

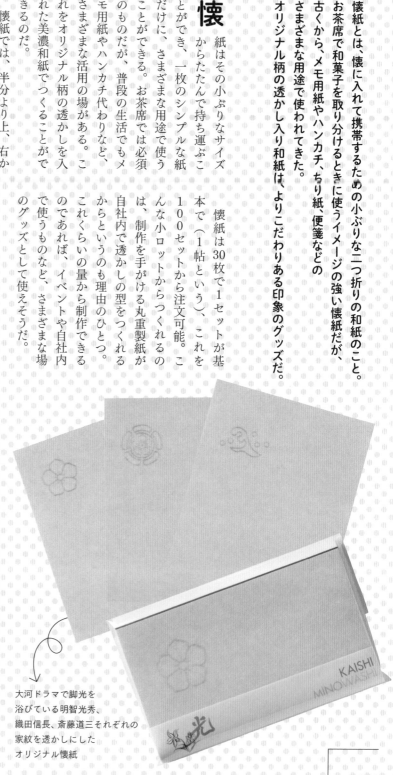

大河ドラマで脚光を浴びている明智光秀、織田信長、斎藤道三それぞれの家紋を透かしにしたオリジナル懐紙

箔押しビニール袋

『ヒグチユウコ 100 POSTCARDS［Animals］』の
初版限定特典でつくった箔押しビニール袋。
かなり細かいヒグチユウコさんの絵柄がきれいに箔押しされている

え！　ビニール袋に箔押し！！
そうなんです、できるんです。
オリジナルビニール袋といえば
オフセット印刷による量産か、
スクリーン印刷やパッド印刷による
名入れ的なものが一般的だが、箔押しだと
一味もふた味も違うオリジナル袋がつくれるのだ。

色付きのビニール袋にも
加工できるが、素材や
その厚さによっては加工後に
シワがよったり、
裏面に響く可能性もある

オリジナルビニール袋は、
グッズ製作やノベルティ
製作の王道で、ネットなどにも
たくさん紹介されている。でも
その多くは、スクリーン印刷、
オフセット印刷やもっと大量だ
とグラビア印刷で印刷したタイ
プ。しかしここでご紹介するの
はなんと箔押しタイプ。オリジ
ナルの絵柄を箔押し加工してビ
ニール袋がつくれるのだ。

箔押し会社であるコスモテッ
クが手がけるこの箔押しビニー
ル袋は、ビニール素材にも加工
することができるタイプの箔を

押しすることができるタイプの箔押しビニー
ル袋は、他とは違う高級感やプレミ
アム感に富んだノベルティ
になること間違いなし。

使い、加工温度を絶妙にコント
ロールすることで、溶けやすい
ビニール袋にも箔押し加工する
ことが可能になる。ビニール袋
自体はコスモテックに在庫して
いないので、発注者側が用意す
る必要がある（小判抜き袋など
でネット検索すれば多数ヒット
する）。ただし、ビニール袋の
素材や厚さによっては適さない
ものもあるので、事前テストが
必須なので要注意だ。

印刷が入った袋もいいが、こ
うして箔押しされたビニール袋
は、他とは違う高級感やプレミ

グッズ情報

最小ロット

500枚〜

価格

箔押し面積90×90mm以内、袋は持ち込み
の場合→500枚で25000円（版代込み）

納期

データ入稿（校了）から約2週間

入稿データについて

普通の箔押し用データと同じものを用意
する。かなり細かな絵柄も加工できるが、
どの程度再現できるかは絵柄や袋の素材
次第のため、テスト必須。

注意点

袋は発注者側が用意してコスモテック
に渡す必要がある。写真の透明タイプ
は「小判抜き袋」などでネット検索する
と多数ヒットする（A4サイズ500枚で
5000円程度）。事前に素材との相性をみ
るためのテスト必須（テスト加工費は別
途）。加工時には予備袋も必要でその枚
数は要相談。

問い合わせ

有限会社コスモテック
東京都板橋区舟渡2-3-9
Tel：03-5916-8360
Mail：aoki@shinyodo.co.jp
http://blog.livedoor.jp/cosmotech_no1/

文庫本が入るサイズの
クッション封筒に２色の
箔押しをしたクッション封筒
デザイン：GEOGRAPHIC
(http://geographic.jp/)
箔押し：Cosmotech
Pressing Assembly：
Tech-Trans
(http://www.
tech-t.co.jp/)

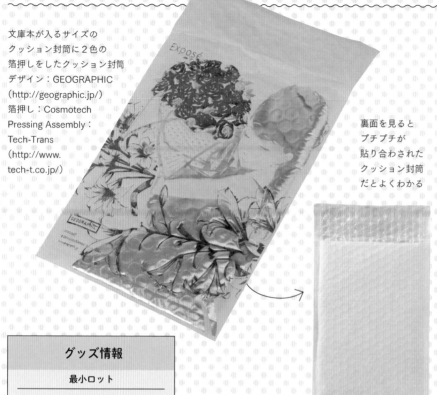

グッズをつくったら、それを梱包するものだってこだわりたい。包装紙や紙袋もいいけれど、壊れ物などを送るときによく使うプチプチ（緩衝材）を貼り合わせた封筒に、オリジナルデザインを箔押し加工した「箔押しクッション封筒」もおすすめ！

裏面を見ると
プチプチが
貼り合わされた
クッション封筒
だとよくわかる

グッズ情報

最小ロット

500枚～

価格

箔押し面積90×90mm以内、袋は持ち込みの場合→500枚で2万5000円（版代込み）

納期

データ入稿（校了）から約2週間

入稿データについて

普通の箔押し用データと同じものを用意する。どの程度の絵柄が箔押しで再現できるかは絵柄や袋の素材次第のため、テスト必須。

注意点

袋は発注者側が用意してコスモテックに渡す必要がある。写真のクッション封筒はアスクルにて購入したもの（50枚で1500円程度）。事前に素材との相性をみるためのテスト必須（テスト加工費は別途）。加工時には予備袋も必要でその枚数は要相談。

問い合わせ

有限会社コスモテック
東京都板橋区舟渡2-3-9
Tel：03-5916-8360
Mail：aoki@shinyodo.co.jp
http://blog.livedoor.jp/cosmotech_no1/

自社の送付用封筒をオリジナルで、またつくったグッズの梱包資材までこだわりたい。そんなときにおすすめなのが、オリジナル柄を箔押し加工した「箔押しクッション封筒」だ。これはクラフト紙などの裏面（中面）に緩衝材であるプチプチを貼り合わせた、壊れ物などを送るときに使うクッション封筒。これに箔押し加工をするなら、プチプチと紙を貼り合わせる前に、もしくは袋にする前のシートの状態で箔押し加工するのかと思ってしまうが、コスモテックでは市販されているクッション封筒にその上から箔押し加工することができるので、イチからつくるほどの大ロットでなく、意匠性の高いクッション封筒をつくることができる。

上で紹介しているクッション封筒は、CDを入れるためのパッケージとしてGEOGRAPHICがデザインしたもの。通販（アスクル）で購入した市販品のクッション封筒に、マット銀とブルーメタリックの2色の箔押しを施した、豪華なクッション封筒だ。クッション封筒は、表面が紙のタイプであればほとんどが箔押し加工できるとのこと。今回は白い紙タイプだが、未晒クラフトを使った茶色いものやオレンジ色のラップ紙を使ったクッション封筒など、使う封筒を変えることができるのもうれしい。

めいしばこ

1枚の平らな正方形の紙……に見えるが、もともと入っている折りスジや切り込み線で折ると、簡単に紙製の名刺入れになる「めいしばこ」。これに好きな絵柄を入れたオリジナルめいしばこをオーダーすることができるのだ。

右ページ写真真ん中の黄色いめいしばこを開いたところ。中面にも印刷可能で、折り方を逆にするとこちらを表面として使うこともできるリバーシブル仕様だ

組み立てる前のシートの状態。上部を切り取り、折りスジにしたがって折るだけで完成する。上が表面、下が裏面だが、表裏逆に折って、裏面を表にして使うこともできる

ヒグチユウコさんが描いたイラストレーションを使い、三星安澄さんがデザインした「めいしばこ」3種を組み立てたところ。透明の輪ゴムを巻いている

紙製の名刺入れ「めいしばこ」は、紙加工を使ってつくる魅力的な製品をたくさん世に送り出している「かみの工作所」のグッズ。グラフィックデザイナーの三星安澄さんが考案したもので、かみの工作所で売られている人気商品だ。

本体サイズが161ミリ四方の正方形で、その上にめいしばこにするときに切り取るタグ部分がつき、それが付いた状態だと161×210ミリとなる。この1枚の平らなシート状で保管や販売をすることができ、それを手にした人が簡単に組み立てて名刺入れとして使うことができる。標準的な名刺だと30枚を収納できる。

このめいしばこに、好きな絵柄を入れたオリジナル版をオーダーすることができる。今まで美術展グッズなどとしてつくられ好評を博している。最低ロットは1200個からで、同一絵柄で1200個でも、3柄×400個でもOK。紙は特アイボリーが基本。

オリジナル版は、絵柄や素材のみを入稿し、それをグラフィックデザイナーである「めいしばこ」の考案者・三星安澄さんがデザインするのが基本。どんな仕上がりにしたいかを相談してデザインしてもらおう。

グッズ情報

最小ロット

1200個〜、経済ロットは3000個〜。3柄を面付けして、最小ロット400個×3柄、経済ロット1000個×3柄も可能

価格

1200個の場合→単価400円、3000個の場合→単価220円(デザイン、試作、色校正、用紙、印刷4色+1色、両面マットPP、抜き加工、輪ゴム付け、OPP封入込み)

納期

データ入稿から3〜4週間

入稿データについて

基本的に素材を支給してもらい、デザインは「めいしばこ」の考案者であるグラフィックデザイナーの三星安澄さんが行う。

注意点

用途や目的によってはオーダーを受けられない場合もある。

問い合わせ

福永紙工株式会社／かみの工作所
東京都立川市錦町6-10-4
Tel：042-523-1515
http://www.fukunaga-print.co.jp/

空気の器

空気を包み込むように、かたちを自由に変えられる「器」。紙に入った計算された切り込みによって、一見丸い平面の紙に見えるシートを広げると、高さや形状を自由にかたちづくれる。そんな空気の器も、好きな絵柄を入れたオリジナルデザインでつくることができるのだ。

直径193ミリ程の円形の紙には、細かい切れ目が無数に入っており、それを広げると、花瓶や小鉢、小皿などさまざまなかたちになる「空気の器」。そのままインテリアとして飾ったり、天井から吊った り、また瓶を包むラッピング用となど幅広く使え、発売以来大変人気のある紙ものだ。

建築を専門とするトラフ建築設計事務所が考案し、かみの工作所が製造・販売する「空気の器」は、オリジナルデザインで

オーダーすることができる。3600個が最小ロットだが、1柄1200個を3柄（合計3600個）という注文もできるので、バリエーションあるグッズに展開可能。こうしたオリジナル空気の器は、現在でもギャラリーや美術館グッズなどと していくつも採用され、多くの来場者が買っている、魅力ある紙製品だ。

今までかみの工作所がつくってきた、オリジナルデザインの「空気の器」の一部。どれも元は同じ紙加工されたものだが、広げ方によってかたちも高さもさまざまに

新国立美術館オリジナルの空気の器。写真上の2つは同じものの表裏を逆にして広げたところ。どちらを表にするかで全然ちがった表情になるのもおもしろい

TOTO株式会社オリジナルの空気の器。写真下の2つは同じものの表裏逆に広げたところ。他にも2種、合計3種類展開している

グッズ情報

最小ロット

3柄×1200個〜（3600個〜）

価格

3柄×1200個（3600個）の場合→一式（合計）121万円〜（単価336円〜）

納期

データ入稿から3〜4週間

入稿データについて

基本的に素材を支給してもらい、デザインは「空気の器」の考案者であるトラフ建築設計事務所の監修のもと行う必要がある。

注意点

上記金額は、校正、用紙、本体抜き加工、台紙印刷4色＋1色、OPP封入までの料金を想定して算出。デザイン費は別途。

問い合わせ

福永紙工株式会社／かみの工作所
東京都立川市錦町6-10-4
Tel：042-523-1515
http://www.fukunaga-print.co.jp/

絆創膏

傷にペタリと貼る絆創膏。肌色タイプのものはなんだか渋すぎるし、身につけるものだから、かわいいデザインのものが欲しいと思っている人も多いはず。市販でもキャラクターものなどがあるが、オリジナルデザインの絆創膏は、身につけるものだけに印象に残るグッズとなりそうだ。

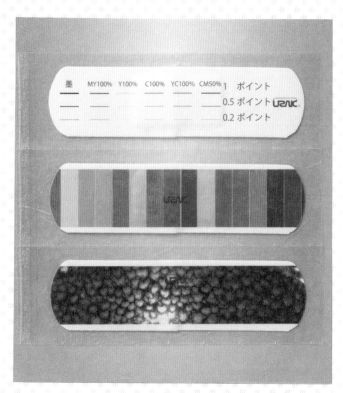

福田利之さんのかわいいイラストレーションを、輪転印刷で全面印刷したオリジナル絆創膏。

ノベルティとしておなじみの絆創膏も、オリジナルデザインでつくることができる。印刷は、デジタル印刷、オフセット印刷、輪転印刷の3種類。部数によって使い分けられるが、それぞれの仕上がりに特徴がある。デジタル印刷はグラデーションやパステル、写真などが得意。オフセット印刷と輪転印刷は、ベタ印刷の深みのある色合いに定評があり、全面印刷を行うことも可能。

絆創膏はいずれもツヤあり、ツヤなしの2種類から選べる。異形型や半透明フィルムのものも取り扱い予定だ。また台紙やパッケージに印刷することも可能だ。衛生面に配慮して、絆創膏はフィルムなどで個包装される。

身につけると目につくものだけに、かわいいデザインでつくれば、気持ちが華やぐグッズになりそうだ。

グッズ情報

最小ロット

何枚からでも制作できるが、5000枚程度が経済ロット

価格

初期費用：デジタル印刷1万2000円、輪転印刷4万8000円
オリジナル絆創膏2枚入り台紙仕様→1000セットの場合で14万円、5枚入り90×150mm台紙仕様→100セットの場合で10万円（参考価格・税抜）
※運賃値上げにより価格が変動的なため、まずは見積もりを。

納期

完全版下の入稿後、実動20日。肌色絆創膏の場合は短縮の可能性あり。

入稿データについて

完全データ支給が基本。注文確定後、テンプレートにデザインを配置。

注意点

輪転印刷時は、デザインによって特色を使用する場合がある（追加版代1色1万2000円）。パステルなどの中間色（CMYKの割合が各7％以下）の色調は、やや濃くなるので、入稿の際、注意が必要。デジタル印刷時は、赤と黄色は10％、黒と青は5％濃く出る蛍光にあるので注意。また、0.5pt以下の線はかすれることがある。

問い合わせ

浦工株式会社
兵庫県宝塚市雲雀丘山手1-2-30
Tel：072-759-5901
Mail：info@urak.co.jp
http://www.urak.co.jp/

缶バッジ

わずか10個からオーダーが可能なオリジナル缶バッジ。豊富なサイズ展開やオプションのパッケージサービスもあり、ノベルティや販売用オリジナルグッズなど、用途に合わせた使い分けが可能だ。

円形の直径は小さい方から25mm、32mm、38mm、44mm、57mm、76mm、100mm。四角は40mm

グッズ情報

最小ロット

1デザインあたり10個〜

価格

25mm 1デザイン10個／単価39円
25mm 1デザイン5000個／単価30円

納期

〜1000個 製作開始より5営業日後発送
〜2000個 製作開始より6営業日後発送
〜3000個 製作開始より7営業日後発送
〜5000個 製作開始より8営業日後発送
（通常製作プランの場合）

入稿データについて

AI、PSD、JPG等画像データ。

注意点

配布や販売する場合、取り扱い上の注意表示や説明が必要。配送時に同封されるシリカゲルを一緒に容器に入れて密封し、温度・湿度の低い場所で保管すること。

問い合わせ

株式会社ノート
京都府京都市中京区西ノ京三条
坊町2-13
Tel：0120-921-764
https://www.secondpress.us

ミクロン単位で調整し、円周のすべての位置に同等の圧力をかけて仕上げている

国内最大級の缶バッジ製作用。コート層は透過率の高い高光沢フィルムを使用し、反射や映り込みも美しく仕上げる。その一方で単価39円〜（25ミリ最小ロット10個の場合）と、コストパフォーマンスも重視されている。

形状は直径25〜100ミリまでで全7サイズの円型と40ミリの四角型を展開。針留め部分は安全に配置された外れにくいセーフフックピンの他、安全ピンとワニ口クリップが付属されたクリップピンもある。また、販売用グッズ製作時に最適なOPP包装、オリジナル台紙付きOPP包装（300パック〜）などの有料オプションも用意されている。

ンクとペーパーのみを使

ンドプレス。独自の圧力調整によるシワの目立たない側面部分の巻き込み処理や網点が見えない超解像インクジェット印刷仕上げなど、数ある製作会社の中でもクオリティを自負している。

バッジ本体は防サビ処理が施されている他、耐光性・耐オゾン性・耐湿性に優れたカラーイ

サービスを提供するセカ

缶バッジ型ミラー

缶バッジ製作を応用し、オリジナルコンパクトミラーを低価格で提供。プラスチック製にはない表現力と高級感を演出し、商用のグッズとしての完成度も高い。ソフトケース封入で実用性も兼ね備えている。

需要があるにもかかわらず、他のグッズと比較するとコストがかかるコンパクトミラー。

しかし、缶バッジベースものであれば、予算内でイメージを欠くことなく、希望のビジュアルをデザインしたオリジナルミラーが小ロットから製作できる。

表面の製作工程や使用される素材は100ページで紹介した缶バッジと同じ。超解像インクジェットによる印刷で、写真やイラストの魅力を最大限に引き出してくれる。上品なツヤのある透過率の高い高光沢フィルムは、プラスチック製ミラーにはない高級感を演出してくれる。鏡面は衝撃や傷に強く、映り込みがクリアな材質を採用。サ

イズは手のひらに収まる小ぶりの57ミリと、顔を映すのに十分な76ミリの2種類。完成度の高い仕上がりは、販売用のオリジナルグッズとしても申し分ない。オーダーは10個から可能。ソフトケース封入が標準仕様されているのも嬉しいポイント。もちろんOPP個別包装にもオプションで対応している。

缶バッジタイプならではのツヤと質感は、デザインを問わず美しく仕上がる

手のひらサイズの57mmと、大きな76mmの2種類

グッズ情報

最小ロット

1デザインあたり10個～

価格

57mm 1デザイン10個／単価128円
76mm 1デザイン10個／単価152円

納期

～1000個 製作開始より5営業日後発送
～2000個 製作開始より6営業日後発送
～3000個 製作開始より7営業日後発送
～5000個 製作開始より8営業日後発送
（通常製作プランの場合）

入稿データについて

AI、PSD、JPG等画像データ。

注意点

配送時に同封されるシリカゲルを一緒に容器に入れて密封し、温度・湿度の低い場所で保管すること。

問い合わせ

株式会社ノート
京都府京都市中京区西ノ京三条坊町2-13
Tel：0120-921-764
https://www.secondpress.us

缶バッジ型マグネット

限られた予算内で完成度が高く、実用性のあるグッズ製作を検討するのであれば缶バッジベースのグッズ製作を検討するのであればPRグッズからミュージアムショップの商品まで、用途に合わせた形状が展開されている。

販

促ツールとして多用されているマグネットも、光沢のある缶バッジベースのものであれば一目置かれるはず。102ページの缶バッジと同様、超解像インクジェット印刷による表現力と上品なツヤのある表面は、主流のマグネットステッカーやプラスチック素材のものと比較すると圧倒的に完成度が高い。

強力なフェライト磁石が使用された円型25ミリと32ミリのタイプは、オフィスや家庭で使いやすい小ぶりサイズ。企業のPRグッズとして人気がある。価格も単価69円〜（25ミリ最小ロット10個の場合）と手頃で、予算内が限られている場合も検討できる。

ソフトな磁力のラバーマグネダーできる。

また、オプションでOPP個別包装に対応し、円型57ミリと76ミリ以外は両面デザインが可能な台紙付き（300パック〜）のものもオーク〜）のものもオー

ット仕様の円型57ミリ、76ミリと四角型40ミリは、写真やイラストなどを使う際に打ってつけ。

実際、キャラクターグッズやミュージアムショップの商品として選ばれているのがこれらのタイプだ。

円形の小さな25mm、32mmはフェライト磁石。大きめの57mm、76mmと角形40mmはラバーマグネットを採用

人目につきやすい場所で使用される実用的なマグネットは宣伝効果も期待できる

グッズ情報	
最小ロット	
1デザインあたり10個〜	
価格	
25mm 1デザイン10個／単価69円 四角型40mm 1デザイン10個／単価119円	
納期	
〜1000個 製作開始より5営業日後発送 〜2000個 製作開始より6営業日後発送 〜3000個 製作開始より7営業日後発送 〜5000個 製作開始より8営業日後発送 （通常製作プランの場合）	
入稿データについて	
AI、PSD、JPG等画像データ。	
注意点	
配送時に同封されるシリカゲルを一緒に容器に入れて密封し、温度・湿度の低い場所で保管すること。	
問い合わせ	

株式会社ノート
京都府京都市中京区西ノ京三条坊町2-13
Tel：0120-921-764
https://www.secondpress.us

多角形の缶バッジ

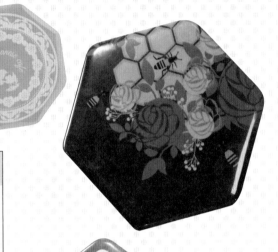

三角形 70 × 63mm、
五角形 60 × 58mm、
六角形 65 × 58mm、
八角形 58 × 58mm

缶バッジと言えば、丸いものや四角のものが一般的。しかし缶バッジの達人では、三角形、五角形、六角形、八角形と、多角形のバッジをつくることができる。ひとつでも、また多角形の特性を生かして複数組み合わせることを前提にしたデザインを考えても面白い。

グッズ情報

最小ロット

10個
※1デザインにつき10個単位で製作

価格

三角形、五角形、八角形のバッジで10営業日を選択した場合→10個で1500円、50個で6750円、100個で1万3000円、300個で3万7500円、500個で6万円、990個で11万5830円（税別）
六角形のバッジで10営業日を選択した場合→10個で1500円、50個で5750円、100個で1万1100円、300個で3万2100円、500個で5万1000円、990個で9万9000円（税別）

納期

10営業日、または5営業日を選択（料金が変わる）。15時以降の入稿は翌営業日扱い。お試し製作や台紙印刷、入稿データ制作アシストサービスを利用の場合は追加納期が必要。
※繁忙期によって納期・締め切りの変動の可能性あり

入稿データについて

Illustrator（.ai）またはPhotoshop（.psd）。データ作成をサポートする「入稿データ制作アシストサービス（別料金）」を利用すれば、そのほかの形式やスマートフォンからの入稿も可能。

注意点

同社の入稿テンプレートを必ず使用。また入稿時には個数表（デザインが複数ある場合の個数等を記入）を添付すること。

問い合わせ

缶バッジの達人
（株式会社シー・アール・エム）
愛知県名古屋市中村区名駅5-21-8
船入ビル3F
Tel：052-446-5672
Mail：info@badgetatsujin.com
https://badgetatsujin.com/

五角形型のバッジは絵馬のようにも見えて和風のデザインがマッチする

角丸がついたおにぎり型の三角形。ピンの向きを変えて逆三角形で製作することもできる

缶バッジの達人を運営するのは、販促ツールやノベルティに力を入れる株式会社シー・アール・エム。缶バッジのほかにも「アクリルグッズの達人」「コースターの達人」などのアイテムに特化したサービスを展開している。

多角形の缶バッジが面白いのは、それぞれの形のユニークさだけではなく、並べたり組み合わせたりすることができる点だ。三角形を組み合わせて大きな六角形にしたり、六角形を組み合わせてミツバチの巣のように並べるのも楽しい。

缶バッジはそれぞれ個包装や台紙印刷、中身の見えないシークレット包装にもオプションで対応してくれる。また小ロットから大ロットまで対応可能なので、個人から法人まで幅広く活用することができる。

星型／ハート型の
缶バッジ



生活

スペシャルな缶バッジとして、他の人と差をつけたいならこんな形はどうだろう。キャラクターを入れるだけで愛があふれるイメージになり、同じ絵柄でもまったく違って見えてくる。

缶バッジの達人では、ハート型、星型、動物型といった変わった形の缶バッジも用意されている。ハート型や星型はその形自体もかわいさやインパクトがあるが、イラストや写真を入れるとその対象への愛や注目度をより

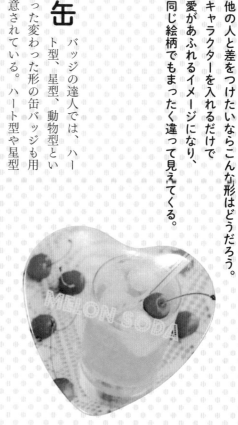

かな仕上がりとなっている。

個包装や台紙印刷、シークレット包装にも対応している。

ハート型は53×57ミリ、星型は56×56ミリ。

アピールする効果がある。

丸型に比べると割高ではあるが、ひと味違うオリジナルグッズとして、また通常の缶バッジのシークレットバージョン（当たり）として活用するのもよいだろう。

缶バッジの達人では、水性顔料インク11色で表現する最新のインクジェット印刷を採用。高精細で色の再現性が高く、鮮や

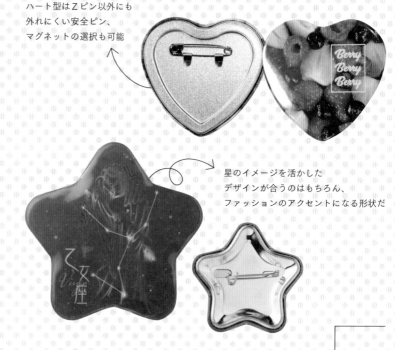

ハート型はZピン以外にも外れにくい安全ピン、マグネットの選択も可能

星のイメージを活かしたデザインが合うのはもちろん、ファッションのアクセントになる形状だ

グッズ情報

最小ロット

10個
※1デザインにつき10個単位で製作

価格

星型10営業日、ハート型11営業日の場合→10個で1500円、50個で5750円、100個で1万1100円、300個で3万2100円、500個で5万1000円、990個で9万9000円（税別）

納期

星型は10営業日または5営業日、ハート型は11営業日または6営業日をそれぞれ選択（料金が変わる）。15時以降の入稿は翌営業日扱い。お試し製作や台紙印刷、入稿データ制作アシストサービスを利用の場合は追加納期が必要。
※繁忙期によって納期・締め切りの変動の可能性あり

入稿データについて

Illustrator（.ai）またはPhotoshop（.psd）。データ作成をサポートする「入稿データ制作アシストサービス（別料金）」を利用すれば、そのほかの形式やスマートフォンからの入稿も可能

注意点

同社の入稿テンプレートを必ず使用。また入稿時には個数表（デザインが複数ある場合の個数等を記入）を添付すること。

問い合わせ

缶バッジの達人
（株式会社シー・アール・エム）
愛知県名古屋市中村区名駅5-21-8
船入ビル3F
Tel：052-446-5672
Mail：info@badgetatsujin.com
https://badgetatsujin.com/

104

ホログラム／グリッター／メタリック缶バッジ

形は普通の丸型でも、スペシャル感が強いのがキラキラとした輝きをはなつシリーズ。地のキラキラを活かすためには、写真よりもイラストやロゴなどはっきりした絵柄のデザインが向いている。

ホログラムは3種類。右からスクエアモザイク、ダストスプレー、ハートタイプ

グリッター缶バッジはラメをちりばめたようなゴージャスな輝きが特徴だ

ほかの2種に比べ、シックで上質な印象を感じさせるメタリック缶バッジ

同じキラキラ感のある表現でも、もっとも華やかなのが「ホログラム」だ。缶バッジの達人では、角度を変えると虹色に輝くホログラムを3種類用意している。

「グリッター」は全体に光の粒が乱反射して輝くようなイメージで、ゴージャスかつインパクト抜群だ。「メタリック」は車の塗装のように金属の質感が感じられる仕上がりで、輝きは少ないがしっとりと上質な印象になる。

いずれも防錆のため、トナーを用いたオンデマンド印刷の対応となる。製品の特性上、どうしても通常の印刷よりもやや色が暗く沈んで見える。1デザイン50個以上の注文で無料お試し製作が可能になるので、あらかじめ色を確認してから本製作にかかるようにしたい。

それぞれ直径32ミリ、38ミリ、44ミリ、57ミリ、76ミリの5サイズが用意されている。

グッズ情報

最小ロット

10個
※1デザインにつき10個単位で製作

価格

ホログラム缶バッジ、グリッター缶バッジ直径32㎜（Zピンまたは安全ピン）10営業日の場合→10個で710円、50個で3310円、100個で6620円、300個で1万9440円、500個で2万9700円、990個で5万8810円（税別）
メタリック缶バッジ直径32㎜（Zピンまたは安全ピン）10営業日の場合→10個で690円、50個で3220円、100個で6440円、300個で1万8900円、500個で2万8800円、990個で5万7030円（税別）

納期

10営業日、5営業日、または2営業日から選択（料金が変わる）。15時以降の入稿は翌営業日扱い。お試し製作や台紙印刷、入稿データ制作アシストサービスを利用の場合は追加納期が必要。
※繁忙期によって納期・締め切りの変動の可能性あり

入稿データについて

Illustrator（.ai）またはPhotoshop（.psd）。データ作成をサポートする「入稿データ制作アシストサービス（別料金）」を利用すれば、そのほかの形式やスマートフォンからの入稿も可能

注意点

同社の入稿テンプレートを必ず使用。また入稿時には個数表（デザインが複数ある場合の個数等を記入）を添付すること。

問い合わせ

缶バッジの達人
（株式会社シー・アール・エム）
愛知県名古屋市中村区名駅5-21-8
船入ビル3F
Tel：052-446-5672
Mail：info@badgetatsujin.com
https://badgetatsujin.com/

麻風／桃肌缶バッジ

表面に立体的なテクスチャを持たせることで、風合いや手触りに特徴のある缶バッジになる。ここでは麻布のような色と手触りの「麻風」と、産毛が生えているような「桃肌」それぞれの缶バッジを紹介しよう。

「麻風」は、しっかりと布目がつくので、ナチュラル感やレトロな印象の表現に向いている

起毛素材で今までにない、ふんわり柔らかな缶バッジの手触りが得られる

グッズ情報

最小ロット

10個
※1デザインにつき10個単位で製作

価格

麻風缶バッジ直径38mm（Zピンまたは安全ピン）12営業日の場合→10個で690円、50個で3170円、100個で6340円、300個で1万8600円、500個で2万9500円（税別）
桃肌缶バッジ直径32mm（Zピンまたは安全ピン）12営業日の場合→10個で1350円、50個で6390円、100個で1万1880円、300個で3万1320円、500個で4万7700円（税別）

納期

12営業日、もしくは8営業日から選択（料金が変わる）。15時以降の入稿は翌営業日扱い。お試し製作や台紙印刷、入稿データ制作アシストサービスを利用の場合は追加納期が必要。
※繁忙期によって納期・締め切りの変動の可能性あり

入稿データについて

Illustrator（.ai）またはPhotoshop（.psd）。データ作成をサポートする「入稿データ制作アシストサービス（別料金）」を利用すれば、そのほかの形式やスマートフォンからの入稿も可能

注意点

同社の入稿テンプレートを必ず使用。また入稿時には個数表（デザインが複数ある場合の個数等を記入）を添付すること。

問い合わせ

缶バッジの達人
（株式会社シー・アール・エム）
愛知県名古屋市中村区名駅5-21-8
船入ビル3F
Tel：052-446-5672
Mail：info@badgetatsujin.com
https://badgetatsujin.com/

つるんとした表面とその光沢感は、缶バッジの特徴でもある。缶バッジの達人ではそんな常識を打ち破る変わったテクスチャのバッジをつくれる。

「麻風」は、目の荒い麻布のような色とテクスチャを持つ缶バッジだ。この地に印刷すると、どんな絵柄もセピア調になり、レトロな風合いを感じる。写真などは色が沈んでしまうので向かない。はっきりとした明暗差の絵柄が適している。

「桃肌」は起毛素材を使うことでふんわりとした柔らかい手触りが得られる缶バッジ。毛の分印刷が若干乗らないところが出てくるので、精密さが求められる文字やマークには向かない。

いずれも50個以上の発注で無料お試し製作が可能になるのであらかじめつくって確認しよう。

麻風は直径38ミリ、44ミリ、57ミリ、76ミリの4サイズ、桃肌はこれらに直径32ミリを加えた5サイズが用意されている。

マスク

生活

特殊ポリエステル素材で全面フルカラープリントを可能にしたオリジナルマスク。1枚から作成可能なので、用途のバリエーションが広がる商品だ。パーティーやイベントで目立つこと間違いなし。

オリジナルの生活雑貨や衣料品の製作を専門にするプラスワンインターナショナルが提供する、ユニークなフルカラープリントマスク。好きなイラストや写真を表全面にプリントした、オリジナルマスクが作成できる。

価格は100枚作成時1枚あたり535円。データ校了後1〜2週間程度で納品となるが、急ぎの場合は相談に応じてくれる。

また、パーティーやイベントに向けた大量発注のみならず、1枚からオーダーが可能。9枚以下の場合は別途3500円のデータ入力代が必要となり割高になるが、個人利用やバリエーションが増やしやすいのもポイントだ。

サイズは縦9.5×横13セン

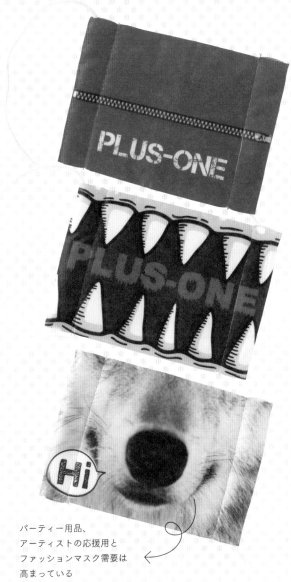

パーティー用品、
アーティストの応援用と
ファッションマスク需要は
高まっている

チ、ゴム20センチの1サイズのみ。フィット用のワイヤーは装着されていない。素材は全面プリント用に開発されたポリエステル100%製。装着面に加湿のできるウェットフィルターポケットとガーゼがデザインされているなど、機能性も兼ね備えているのが嬉しい。また、使い捨てではなく洗濯が可能。経済的で清潔に保存できるのが嬉しい。

グッズ情報

最小ロット

1枚

価格

単価535円／100枚
単価475円／1000枚

納期

通常5〜10営業日で発送

入稿データについて

IllustratorやPhotoshopにかぎらず、素材を提供すればプリントデータを作成してくれる。

注意点

マスクの縫い目部分にデザイン割れ、加工性質上により色ブレが起こる可能性あり。金、銀、蛍光色は使用不可。

問い合わせ

株式会社
プラスワンインターナショナル
香川県高松市木太町5116-20
Tel：087-869-8080
http://www.p1-intl.com
問合せフォーム：
http://www.p1-intl.com/item/detail/3984

品のある和柄はもちろん、
アート性のある写真を生かしたデザインも再現できる
オリジナルのプリント風呂敷。
ペールトーンやグラデーションも美しく表現し、
90センチ四方の大判サイズは実用性も高い。

グッズ情報

最小ロット

1枚

価格（商品＋プリント代）

3220円〜

納期

注文から→最短5営業日出荷。

入稿データについて

入稿するデータについて：完全データ入稿ではなく、サイト上での入稿となる。Illustratorでデザインした場合、デザインツール画面のマイピクチャ機能を使えば、AIファイルをそのままアップロードして入稿可能。事前に風呂敷のプリントサイズを確認して、アートボードをそのサイズに合わせてデザインを配置することもできる。各種ファイル形式に対応。画像解像度は200dpi推奨。
※商品の特性上、縫製ラインに歪みが生じたりサイズが均一にならない場合もあり。

問い合わせ

オリジナルプリント.jp
（株式会社イメージ・マジック）
東京都文京区小石川1-3-11
ヒューリック小石川ビル5F
Tel：0120-962-969
Mail：support@originalprint.jp
https://originalprint.jp

昇華転写印刷は、
色落ちがないだけでなく、
細かい表現や淡い色合いなども
きれいにプリントできる

し
なやかな光沢感のある鬼ちりめんを素材に使用した、プリント風呂敷が製作できるオリジナルプリント.jpの人気商品。生地を染めるようにフルカラーでプリントする昇華転写印刷を採用している。やわらかい風合いのある仕上がりが特徴で、インクを気化させ浸透させているため色落ちもしにくい。90×90センチの大判サイズに

イラスト、グラフィック、写真など自由にデザインが可能で、色合いも美しく再現。風呂敷には定番の和柄も、ペールトーンに表現できる。また、風呂敷としてだけでなく、手提げバッグやインテリアグッズなど幅広くアレンジが可能。手触りが良くシワがつきにくい、扱いやすい素材もポイントだ。
布端は裏面三つ折り縫いで処理し、OPP袋で個別包装されて納品される。版代が不要のため、1点から作成できるのも嬉しい。個人での利用はもちろん、記念品や販売用に量産する場合は点数に応じたディスカウントが適用される。

玄関マット

生活

オフィスや店舗に訪れた人が、そこで最初に目にするものが玄関マット。無難な既存品ではなく、ロゴやイラストを全面にプリントしたオリジナルマットであれば、相手にもてなしの心が伝わるはずだ。

ア　パレルや生活雑貨をはじめ、さまざまなオリジナルグッズの製作を行うオリジナルプリント.jp。中でもロゴやイラストがデザインできる玄関マットは、特にオフィスや店舗から人気のある商品だ。

マット専用のインクジェットプリンターによる、約1670万色のフルカラー印刷は鮮やかな仕上がり。踏みならされてもデザインがはっきりと見えるように毛の根元まで染色し、写真やグラデーションなど繊細なデザインの再現も可能としている。

その他、フローリングに最適なフェルト裏地のラグタイプもあり。マットの縁はカットした状態の仕上がりとなるが、別途相談でロック加工も対応可能。裏ゴム、ラグ仕様ともに全7サイズを展開している。

版代は不要で1点から作成が可能。同一デザインを複数オーダーする場合、点数に応じてディスカウントが適用される。

合成ゴムを裏に使った裏ゴムタイプは滑り止め効果があるので、コンクリートの床など屋内外問わずに置くことができる。

線の細い文字も
くっきりと表現できる

室内用に適したフェルト裏地のラグ仕様

グッズ情報

最小ロット

1枚

価格（商品＋プリント代）

5600 円～

納期

注文から最短7日。

入稿データについて

完全データ入稿ではなく、サイト上での入稿となる。Illustratorでデザインした場合、デザインツール画面のマイピクチャ機能を使えば、AIファイルをそのままアップロードして入稿可能。事前に玄関マットのプリントサイズを確認して、アートボードをそのサイズに合わせてデザインを配置することもできる。各種ファイル形式に対応。画像解像度は200dpi推奨。

注意点

文字をはっきりプリントしたい場合は22pt以上でのデータ作成を推奨。加工特性上、デザインに多少の切れやズレが生じる場合があるため、四辺それぞれ1㎝程度の余裕を持ったデータ作成が必要となる。

問い合わせ

オリジナルプリント.jp
（株式会社イメージ・マジック）
東京都文京区小石川 1-3-11
ヒューリック小石川ビル 5F
Tel：0120-962-969
Mail：support@originalprint.jp
https://originalprint.jp

絵馬

祈願などのために神社や寺院に奉納する「絵馬」。干支のイラストや、縁起ものが描かれるが、絵馬の形はそのままに、オリジナルの絵柄をつくることができる。ひとつずつ異なる天然木の表情が楽しめるのも魅力的だ。

水彩の淡い表現と
天然木の素材感が相性抜群。
クマと少女とマフラーに
白引きをすることで、
キャラクターを強調させた
イラスト：山本花南

白インクを効果的に使用すれば、
油性ペンが木にしみ込まず、
ボールペンでも書きやすい

こちらはミニサイズを使用したもの。絵馬の雰囲気はそのままに、より手軽なグッズとして活用できそう

グッズ情報

最小ロット

1個〜、経済ロットは10個〜

価格

絵馬・ミニ（幅65×高さ50×厚み6mm）に片面カラー印刷の場合→単価610円、10個で単価428円。両面カラー印刷の場合→単価1020円、10個で単価652円。絵馬・小（幅90×高さ70×厚み6mm）に片面カラー印刷の場合→単価810円、10個で単価540円。両面カラー印刷の場合→単価1220円、10個で単価856円。いずれも7日納期の場合。

納期

データ入稿（校了）から1週間で出荷。

入稿データについて

同社のテンプレートを使用し、Illustrator、Photoshopで入稿。ホワイト版は別レイヤーに黒ベタで作成。

注意点

天然木を使用しているため、木目や色などに違いがある。

問い合わせ

株式会社グラフィック
京都府京都市伏見区下鳥羽東芹川町33
Tel：050-2018-0700
Mail：store@graphic.jp
https://www.graphic.jp/

初詣や受験祈願、恋愛成就などで願い事を書き残すている。直接天然木に印刷しているが、グラデーションによる色の微妙な違いも再現。木と調和する色味の表現を楽しんでみたい。また、イラストや写真の下に白インクを引くことによって、全面あるいは一部のみをくっきりと際立たせることも。白インクだけを使えば、ペンのインク滲み防止にも役立ちそうだ。

「絵馬」。絵馬の奉納は、古代から行なわれてきた日本独自の儀式的な行為で、今では日本人を訪れた外国人にも人気が高い。日本人にはなじみ深い絵馬も、自分でつくれば特別な想いのこもった一品に。写真やイラストをフルカラーで全面印刷が可能で、思いのままにデザインでき

サイズは、一般的な大きさ（幅140×高さ92ミリ）のほか、小サイズ（幅90×高さ70ミリ）や、ミニサイズ（幅65×高さ50ミリ）の3種がラインナップ。受験生への贈り物から縁起物、ノベルティまで幅広い用途が考えられそうだ。

布製品への刺繍入れ

生活

1980年に誕生して以来、日本人の衣・食・住に寄り添ってきた無印良品。飽きのこないデザインに刺繍を沿えることで、より愛着が湧くグッズに。

衣

服や生活雑貨、食品など200種類以上のアルファベットやモチーフ、文字などを選び組み合わせることで、商品の実用性はそのままオリジナルグッズにできる。

また、10センチ角のイラストであれば、手書きのイラストやマークにも対応。受付はデータのほか店舗で直接絵を書いてオーダーできるためデジタルデータの扱いが苦手な人でも安心だ。針数によって料金は異なり、糸は3色まで。それ以上の色数を希望する場合には相談を。

活雑貨に刺繍を施すことが可能。200種類以上のアルファベットやモチーフ、文字などを選び組み合わせることで、商品の実用性はそのままオリジナルグッズにできる。

刺繍工房や、手書きイラストの刺繍サービスは一部の店舗に限られるため、必ず確認してから利用したい。

衣料品やハンカチ、バッグのほかタオル、寝装用品といった生活雑貨がリーズナブルな価格帯で手に入る無印良品。シンプルで使い勝手のよいアイテムたちはあらゆる生活に取り入れやすく、贈り物にも適している。

そんな無印良品の布製品に刺繍を入れるサービスがあるのをご存知だろうか。「刺繍工房」では店舗で購入した布製品の衣料品やハンカチ、バッグのほかタオル、寝装用品といった生活雑貨に刺繍を施すことが可能。

店頭のサンプル台帳からマークやアルファベットを選ぶだけでも素敵な仕上がりに

数種類から選べる書体と、オリジナルイラストを組み合わせることでこんな使い方も。アイロンプリントに比べて長く使うことができるのも特徴

グッズ情報

最小ロット

1個～

価格（刺繍代のみ）

マーク（店内のサンプルから選択）→1個500円～。文字（日本語・アルファベット・数字／10㎝角内）→10文字までの場合500円、11文字以上の場合→1文字につき100円（10㎝角を超える場合は別途500円）。
手書きイラストやオリジナルマーク（10㎝角内）→5000針までの場合2500円、5000針以上の場合3500円。手書きイラストやオリジナルマーク（2.5×4.5㎝以内）→1500円。
価格はいずれも税込。
※布製品は別途店舗で購入（但し、一部刺繍に適さない素材あり）。針数によって料金が異なるため、事前に確認を。

納期

約1～2週間で店頭にて受け取り。
※仕様や個数、時期によって異なる

入稿データについて

手描きイラストの場合は、紙に描画。鉛筆やシャープペン、細いペン（0.5㎜以下）の細い文字やイラストは刺繍不可。

注意点

無印良品で当日購入した商品限定の刺繍サービスとなり、一部大型店舗のみ対応。選べる色は3色までになるがそれ以上は応相談。一部の店舗では対応できない場合があるため、事前に確認を。対応店舗はウェブサイトより「実施店舗」を確認のこと。
https://www.muji.com/jp/shop/service/embroidery/

問い合わせ

無印良品 銀座
東京都中央区銀座3-3-5
Tel：03-3538-1311
https://www.muji.com/jp

ギターピック

生活

ギターなどの弦楽器の演奏に使用される道具「ピック」。演奏する人のみならず、音楽アーティストのファンがアクセサリーにして使用することも。単純な道具だからこそ、素材や印刷方法によって表現の幅は無限大に広がる。

キーホルダーやネックレスへの
加工も可能

写真のハート型のほかに、
星形や正円型などを含めた
全35種類から選択が可能

定番のホットスタンプ印刷は、
キラリとした表現が特徴的。
価格も最も安い

グッズ情報

最小ロット

10枚〜、経済ロットは50枚〜

価格

10枚→単価600円〜、50枚→200円〜、100枚→単価150円〜（版代込み）。1年以内の再注文の場合は、版代（1色）2000円が値引き。

納期

データ入稿（校了）から約16日程度。急ぎの場合は、特急割増プラン・超特急プランを利用して納期調整可能。

入稿データについて

Illustratorで入稿。文字はアウトライン化すること。データ制作代行の場合、文字入れのみの場合1500円〜。手書きからデータ作成の場合は3000円〜。

注意点

一般的な印刷方法はホットスタンプ印刷だが、カラーの場合はインクジェット印刷も可能。特色指定や剥がれにくい印刷の場合はシルク印刷にも対応。印刷色数が増えるほど価格は上がる。

問い合わせ

ブリッジコーポレーション株式会社
東京都渋谷区千駄ヶ谷5丁目26番5号
代々木シティホームズ309号
Tel：03-6804-9000
https://bridge-co.com/pick/
または「オリジナルピック」で検索

ギターの演奏に必要不可欠なピック。単にデザインを施すだけでなく、演奏する際の機能性を考えるなら、ピック専門メーカーに依頼したい。

オリジナルピックを製作するブリッジコーポレーションでは、本体の素材、厚み、形を組み合わせることで、自分の好みにぴったりのピックをつくることができる。演奏を左右する素材は、定番のセルロイドから、すべすべした手触りのポリアセタール、人の爪に近いウルテムまで全11種に対応。同社のオススメはセルロイドや硬質エンビだ。発色がよく、印刷がきれいに仕上がる。ピックとして使用するほか、キーホルダーやネックレスへの加工も対応してくれる。

ピックの印刷にはホットスタンプが多く用いられる。安価なうえにキラキラした光沢感が楽しい。印刷を長持ちさせたい場合はシルク印刷を選択しよう。印刷がはがれにくく、細かい色味の指定も可能だ。また、複雑で繊細なデザインなら、写真やイラストをフルカラーで表現できるインクジェット印刷を。

カラビナ

カギなどを取り付けて使用することで、持ち歩きを便利にする金属「カラビナ」。金属の質感がアクセントになるためファッションとしても取り入れられている。普段使いしやすい手軽さで、男女ともに人気のグッズだ。

もともとは登山用具として開発・使用されてきたカラビナだが、今ではその形を踏襲したキーリングが一般化している。

主に男性がカギの持ち歩きに利用したり、小物の紛失を防ぐ目的で鞄やパンツのベルトループに取り付けている姿を目にすることも多い。最近では音楽フェスのリストバンドの保存目的としての利用も人気で、女性の愛用者も多くなったアイテムだ。

本品はアルミボディのカラビナに丸カンとランヤード（ベルト状のもの）がついたシンプルなもの。カラビナとランヤードはそれぞれPANTONEで色を選んで変更することもできる。本体の開閉側とは逆の「スパ

イン」と呼ばれる直線部分の印刷には、シルクプリントもしくはレーザー加工が選択できる。ランヤードにはシルク印刷のみ対応するが、オプションでPVC（ポリ塩化ビニル）製タグの縫付にも応じてくれる。

本体の形に関しても、写真と同型の「D型」だけでなく型を利用した特殊な生産や基本サイズ以外のオーダーも可能だ。

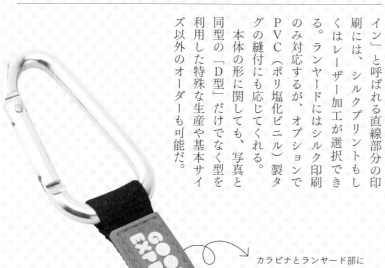

カラビナとランヤード部にそれぞれ印刷可能。実用的で気の利いたオリジナルグッズだ

カラビナ、ランヤードともにPANTONEで色を指定して変更することができる

グッズ情報

最小ロット

100個～

価格（刺繍代のみ）

カラビナSの場合→100個で単価346円。カラビナMの場合→100個で単価362円。カラビナ、ランヤードは印刷1色につき1個あたり各15円。ランヤードの場合のみ版代が4500円別途必要。

納期

データ入稿後、約25日程度（個数や難易度による）

入稿データについて

入稿の際は、①Illustrator（CS3まで）で制作したデザインデータ、②紙出力各2部またはJPEGもしくはPDF、③オーダーフォームの3点を送ること。デザインデータは、文字をアウトライン化し、すべて実寸サイズのパスデータで入稿すること。デザイン制作代行サービスあり。

注意点

文字を含む線と線の余白は0.5mm以上で指定する。2mm以下の線や余白がある場合は、つぶれて仕上がる可能性がある。カラビナは、登山で使用不可。

問い合わせ

有限会社ケーアンドエー
GOODSEXPRESS事業部
東京都渋谷区神宮前6-25-8神宮前コーポラス710
Tel：03-6416-1938
Mail：goods@kandamusic.com
http://www.goods-express.info/

アクリルカラビナ

生活

カラビナは軽くて耐久性が高いアルミボディが一般的だが、デザインの自由度では「アクリルカラビナ」に軍配が上がる。金属の質感が苦手な人や、定番の形にとらわれないものづくりがしたい人にオススメしたい。

アクリルは3mmのものを使用。アルミに比べれば耐久性は落ちるが、透明感のあるポップな見た目が人気

グッズ情報

最小ロット

100個〜

価格

UV印刷で片面印刷で、アクリルカラビナS（幅60×高さ60×厚み30mm）の場合→100個で単価500円。アクリルカラビナM（幅80×高さ90×厚み30mm）の場合→100個で単価550円。アクリルカラビナL（幅100×高さ100×厚み30mm）の場合→100個で単価660円。

納期

データ入稿後、約20日程度（個数や難易度による）

入稿データについて

入稿の際は、①Illustrator（CS3まで）で制作したデザインデータ②紙出力各2部またはJPEGもしくはPDF③オーダーフォームの3点を送ること。デザインデータは、文字をアウトライン化し、すべて実寸サイズのパスデータで入稿すること。デザイン制作代行サービスあり。

注意点

文字を含む線と線の余白は0.5mm以上で指定する。2mm以下の線や余白がある場合は、つぶれて仕上がる可能性がある。カラビナは、登山で使用不可。

問い合わせ

有限会社ケーアンドエー
GOODSEXPRESS事業部
東京都渋谷区神宮前6-25-8神宮前コーポラス710
Tel：03-6416-1938
Mail：goods@kandamusic.com
http://www.goods-express.info/

アルミのカラビナと比べると印刷面積や色数も多い「アクリルカラビナ」。ものを束ねたり、まとめて持ち運ぶ機能を維持しながらも、自由度の高い表現を可能にしているところが魅力だ。素材は、プラスチックの中で最も耐久性に優れ美しい透明性をもつアクリル樹脂を使用。金属がもつ男性的な質感に抵抗がある女性も、これなら気軽に使えそうだ。

印刷はフルカラーの片面UVプリント。イラストやロゴマークといった細かい表現が可能で、見た目のインパクトも大きい。幅100×高さ100ミリの範囲内であれば形を自由にデザインできる。アクセサリーとして写真のように小さな穴をあけることで、Wリングを通して小物を繋ぐことができる。パスケースやカギなどはもちろん、発想次第で幅広い使い方ができそうだ。

実用性を考えるなら、バッグなどにつけるだけでも楽しい。

アクリルキーホルダー

定番グッズの「アクキー」こと
アクリルキーホルダー。
取扱業者も数多くあるが、
印刷の品質と製作コスト、
そしてオプションの有無などで
選ぶとよいだろう。

印刷通販のグラフィックが手がける「コミグラ」は、同人誌印刷やオリジナル同人グッズ専門のサービスだ。

中でも人気なのがアクリルキーホルダー。コミグラのアクキーは、6色インクのきれいな印刷と、滑らかなカット面。20種類から選べるストラップが特徴。片面／両面印刷対応。印刷サイズは100ミリ四方で自由にカッティングを頼むことができる。

さらにアクキーと同カートで台紙の印刷を注文すると、無料でOPP袋に個装して納品してくれる。台紙は高品質なフルカラー印刷で、片面／両面に対応している。

アクリルは3ミリ厚。
印刷面は裏になり、
白インクの裏打ち印刷をしてくれる

台紙のサイズは、大中小の3種。
フルカラー、モノクロ、両面印刷
にも対応

グッズ情報

最小ロット

1個〜

価格

50×50mmに片面カラー＋台紙片面カラーの場合→1個で単価2440円、100個で単価241.4円。
50×50mmに両面カラー＋台紙両面カラーの場合→1個で単価3180円、100個で単価311.2円。
（価格は税込。仕様によって単価は変わる）

納期

データ入稿（校了）から8営業日後発送

入稿データについて

同社のテンプレートを使用し、Illustratorで入稿。

注意点

台紙ありを希望の場合は、同一カートで注文する。
両面印刷の場合、裏面は印刷面に重ねて印刷されるので、表面とは色の見え方が異なり、デザインによっては表面の柄が透けることも。

問い合わせ

コミグラ
（株式会社グラフィック）
京都市伏見区下鳥羽東芹川町33
Tel：050-2018-0700
（午前9時〜翌午前2時）
Mail：store@graphic.jp
https://www.graphic.jp/comic

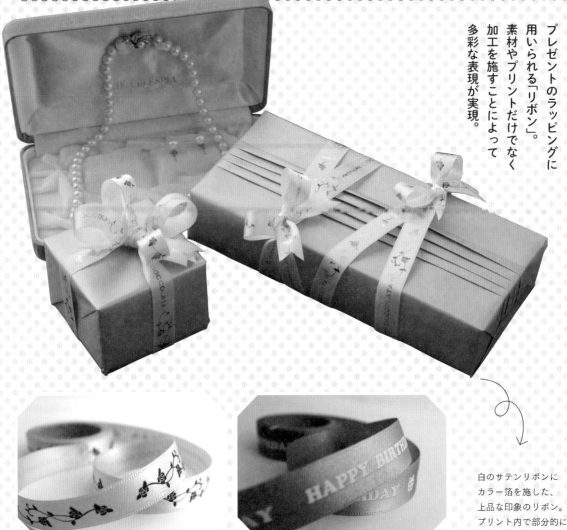

プレゼントのラッピングに用いられる「リボン」。素材やプリントだけでなく加工を施すことによって多彩な表現が実現。

白のサテンリボンにカラー箔を施した、上品な印象のリボン。プリント内で部分的に色が異なり、見る角度によって表情を変える

ラッピング用品といってもさまざまで、商品を入れる箱から包み紙、封をするシール、それらを収める紙袋などが存在する。ただ、ひとつのアイテムで色々な使い道があることがリボンの最大の魅力だ。包む・縛る目的に限らず、髪の毛をまとめたりアクセサリーにしたり、テープカットやメダルのひもとして、アイディア次第で幅広く使うことができる。

リボン製造・加工・販売を行なう矢地繊維工業が運営する「おしゃべリボン」は、小ロットや名入れプリントに特化したネットショップだ。必要な時に少しだけ欲しいといった個人利用でも手軽に利用が可能。逆に、大ロットでの生産やより特殊な加工に挑戦したいなら「オーダーリボン・ドットコム」を。ウェディングにも映える華やかな生地や複雑な加工方法で、制限が少ない自由なデザインを試みることができる。

リボンのプリントといえば、サテン生地にシルクスクリーン

レーザーでデザインを施している
「キリ絵リボン」。
柄やメッセージをくり抜くことができる。
シンプルな包み紙によく映える加工方法だ

レーザーなら、内側をくり抜くだけでなく両側面にも加工が可能。
裏表の色が異なるデュエットリボンに部分的に
マーキング（ハーフカット）を施した例

が定番。メッセージや店名、ロゴマークがプリントされたものを、花屋やケーキ屋で目にしたことがあるだろう。同社ではリボンの生地や幅だけでなく、印刷方法や加工方法によって驚くほど多彩なリボンのデザインが実現できる。独自に開発したオリジナル生地を使用しているほか、超音波技術とレーザー技術を用いることで複雑で細かな表現も可能だ。

また、有料になるがサンプル帳の取り寄せにも対応。ネットの写真では掴みにくい色味や質感を実際に触って確かめることができるためオーダー前に検討してみたい。

トイレットペーパー

どんなに忙しい人でも、
トイレの個室なら
思わず読み込んでしまいそうだ

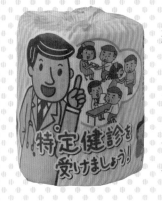

小包装することで、
設置目的に限らず
販売や配布も可能に

どんな人でも毎日使用する「トイレットペーパー」。使用時はもちろん、保管時や交換時など目にする機会が多く使用頻度も高い。性別や年齢などを選ばないため、使い手を選ばない究極のグッズともいえそうだ。

販

売目的にしろ、販促目的にしろ、グッズづくりにおける最低条件は、"捨てられにとり目に触れるものだから、印象に残ること間違いない。

印刷は1色だが、緑や赤、青など10色から選択が可能。ペーパー全長30メートルのうち、長さ860ミリがデザイン可能範囲で、繰り返しプリントされる。面積が大きいため、柄や模様に限らずストーリー性のあるものや、ちょっとした読み物にも適している。

包装は、写真の包装紙4色カラー印刷（1個包装）のほか、透明ポリ袋にも選択可能。結婚式やパーティーなど、大勢の人が集まるなどで利用すれば話題になること請け合いだ。

間違いなく最も使用頻度が高いグッズだ。毎日手にとり目に触れるものだないものをつくる"こと。とはいえ、これればかりは例外だ。どんどん使い捨てられてこそ、多くの人の目に触れるもの。

オリジナルティッシュの専門店東京ペーパーは、箱タイプやポケットタイプ、ウエットタイプなど各種をラインナップ。なかでも、トイレットペーパーは

グッズ情報

最小ロット

1000個〜、経済ロットは5000個〜。
製作パターン（ロール印刷＋包装紙1色・4色印刷、ロール印刷＋透明無地ポリ1個包装・2個包装・4個包装・12個包装等）によって異なるため、まずは見積もりを。

価格

ロール印刷で包装紙4C印刷個包装の場合→5000個で単価109.1円。初回のみ包装紙版代1万円。
送料は、5000個50ケースを関東に送る場合、1ケースにつき700円、各拠点への分納（別途費用）も可能。

納期

データ入稿（校了）から15〜20営業日にて出荷（個数や難易度による）。

入稿データについて

同社のテンプレートを利用し、AI、PDFで入稿。

注意点

包装紙のみ色校正可能（費用別途）で、ロールの色校正は不可。

問い合わせ

株式会社東京ペーパー
東京都北区赤羽2-9-10
Tel：03-5249-1313
Mail：shiokawa@tokyo-paper.co.jp
http://www.tokyo-paper.co.jp/original_toilet.html

モバイルバッテリー

印刷通販のグラフィックで扱うモバイルバッテリーは、強化ガラスタイプ。裏からプリントをするため剥がれる心配がなく、いつまでも色鮮やかなデザインが楽しめる。

モバイルバッテリーの容量は4000mAh。薄型のコンパクトタイプだ。本体は黒と白の2色から選択する。USB Type-Cを採用し、高速充電が可能。また充電時はバッテリー残量がわかるインジゲーターがついている。

バッテリーの表面全体にデザインを施すことが可能。デザイン面は強化ガラスになっていて、その裏面から艶やかで鮮やかな印刷が施される。鞄の中に入れて持ち運ぶものなので、傷などが心配になるが、印刷面が下になるので剥がれたり傷つく心配はない。

手軽な価格で1個から注文できるので、お気に入りの1個をつくりたい人に最適だ。

取扱説明書、付属のType-Cケーブルとともに専用パッケージに封入して届けられる。

モバイルバッテリーの前面いっぱい（強化ガラス部分）にオリジナルのデザインを入れることができる。

本体：117 × 67 × 10mm
印刷範囲：115 × 65mm
重量（本体）：106g
付属：本体充電用USB Type-Cケーブル、取扱説明書

グッズ情報		
最小ロット		
1個〜		
価格		
1個の場合→2240円。20個の場合→単価2040.5円（価格は税込。ロットが大きいほど単価は下がる）。		
納期		
データ入稿（校了）から8営業日後発送。		
入稿データについて		
同社のテンプレートを使用し、IllustratorもしくはPhotoshopで入稿。		
注意点		
リチウムイオンバッテリーは危険物扱いとなる為航空便を利用できない。北海道、沖縄、離島等への発送は陸便・船便となり、通常よりも配送納期がかかる。		

問い合わせ

株式会社グラフィック
京都市伏見区下鳥羽東芹川町33
Tel：050-2018-0700
（午前9時〜翌午前2時）
Mail：store@graphic.jp
https://www.graphic.jp

手持ちのスマホに合わせて好きなデザインをオーダーするだけでなく、プレゼントや商用でのニーズも高いスマホケース。

「オリジナルスマホケースラボ」は、自分だけのオリジナルスマホケースを、1個から安価につくることのできるWebサービスだ。グラフィックソフトを持っていなくても、無料で画像を切り抜いたり、専用エディタを使ってデザインをつくることもできる。

また「商品直送機能」を使えば、直接エンドユーザにグッズを届けてもらうこともできる。スマホリングやモバイルバッテリー、Tシャツなど取り扱い商品も豊富で、オリジナルグッズ販売を考える人にとって頼もしいサービスだ。

「オリジナルスマホラボ」では、スマホケース各種のプリントオーダーを1個から頼むことができるサービスだ。またネット販売をサポートする「商品直送機能」を利用すれば在庫リスクなしの販売も可能になる。

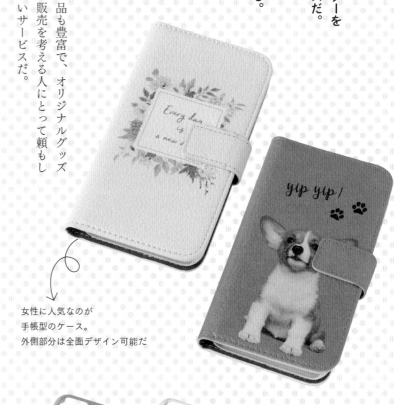

女性に人気なのが
手帳型のケース。
外側部分は全面デザイン可能だ

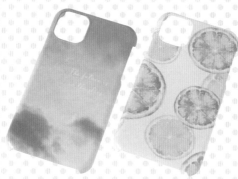

シェルタイプのケースも
側面まで全体的にプリントできる。
透明やグリッター入りなど
バリエーションも豊富

グッズ情報

最小ロット

1個〜

価格

iPhoneX/Xs ハイグレード手帳型スマホケース（3ポケット）1個の場合→1720円。
iPhone11ケース全面印刷（コート素材）1個の場合→950円。
100個以上の場合値引きあり
（税・送料別）

納期

3営業日発送（平日営業日午前9時までに注文・決済の場合）

入稿データについて

JPEG ／ PNG ／ GIF ／ AI ／ PSD ／ PDFに対応。サイト上にある専用のデザインエディタ（デザイン作成ツール）でも入稿可能。

注意点

入稿されたデザインデータをそのままプリントするため、スペル間違いやフォントによる文字化け、消し忘れてしまった無駄な線などもそのままプリントされる。最終画面で必ず確認のこと。

問い合わせ

スマホケースラボ
（オリジナルラボ株式会社）
担当：EC開発事業部・荒井
東京都渋谷区神宮前3丁目27-15
HIサンロード原宿ビル3F
Tel：03-6812-9659
Mail：support@original-lab.jp
https://original-smaphocase.com/

スマホリング

スマホの操作時に便利な「スマホリング」。操作している時には、自分に見えないけれど逆に他人からは一番よく見えるところ。オリジナリティ溢れるデザインで個性を演出したい。

落 下防止や、机に置いて画面を見る際のスタンドとして使用できるスマホリング（バンカーリング）。手が小さい人でも安定した操作ができるあって女性を中心に人気だ。取り付けは粘着テープで背面に貼付けるため機種を問わず使用できる。そのため、グッズとして販売を考えている場合には、スマホカバーに比べて汎用性が高く在庫をかかえるリスクが少ないグッズのひとつだ。

プリント可能範囲であるプレートは長方形で、縦か横のどちらかでデザインすることができる。プレートはポリカーボネート製で、リングは亜鉛合金製。印刷はUVインクジェット方式を採用している。フィルムや樹脂、でこぼこした面にも印刷出来る技術だ。

入稿の際には、印刷誤差によって下地が透けないようリングの取り付け部分を含めて全体を塗りつぶすようにデザインすること。印刷位置は最大で0.5ミリズレる可能性があるため、潰したくないデザインはなるべく中央に寄せた方が無難だ。リングが重なる部分はイラストが隠れるので注意。逆に、リングを考慮してデザインしてみるのも楽しい。

スマホと合わせたカラーリングなら統一感も

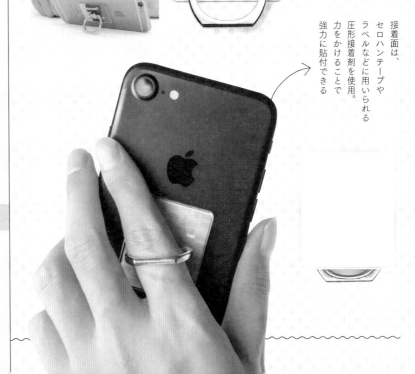

Surakkuma

接着面は、セロハンテープやラベルなどに用いられる圧形接着剤を使用。力をかけることで強力に貼付できる

グッズ情報

最小ロット

1個〜

価格

1個の場合→930円〜、1000個の場合→470円。（送料別途）

納期

データ入稿（校了）から約10営業日。

入稿データについて

RGBカラーで作成し、PSD、JPG、PNGで入稿。印刷時にCMYKへ変換させるため、蛍光色や寒色系の色は再現しづらくなる。

問い合わせ

ピクシブ株式会社
pixivFACTORY
東京都渋谷区千駄ヶ谷4-23-5
JPR千駄ヶ谷ビル6F
Tel：03-6804-3458
https://factory.pixiv.net/

マルチツール

ナイフやはさみ、ドライバーなどがまとめて収められた「マルチツール」。スイスの国旗と盾マークでおなじみのビクトリノックスでは、オリジナルギフトも製作。品質と機能性はそのまま、個性溢れるオリジナルグッズに。

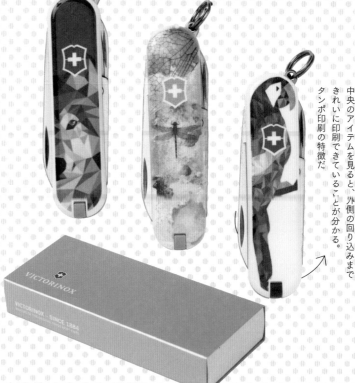

中央のアイテムを見ると、外側の回り込みまできれいに印刷できていることが分かる。タンポ印刷の特徴だ

これはノーマルパッケージだが、パッケージへのオリジナル加工も相談可能

フォーマルからアウトドアまで幅広く使える時計や、トラベル&ビジネスギアなど、そのものを選んでオリジナルグッズをつくろう。写真はタンポプリントで、複雑なデザインの再現が可能。ハンドル外側の曲面まで広範囲に印刷することができるのが最大の魅力だ。1〜5色プリントと、CMYKプリントに対応する。

ほかにも、ロゴの印刷に適したシルクスクリーン、型抜きしたメタルをハンドルにはめ込むメタルインレイ、レーザー光線をあてて照射部分を焼き付け加工するレーザー彫刻なども。本物の使いやすさとオリジナリティある仕上がりに、きっと満足のいくグッズになるはずだ。

なる種類豊富なマルチツールのなかから、好きなものを選んでオリジナルグッズをつくろう。写真はタンポプリントで、複雑なデザインの再現が可能。ハンドル外側の曲面まで広範囲に印刷することができるのが最大の魅力だ。

マルチツールはアウトドアシーンだけでなく、日々の生活で手軽に用いることができるのが魅力だ。自転車のメンテナンスや災害時まで幅広く活躍する。

大きさや使用目的によって異そのなかでも主力商品でもあるマルチツール。離さないビクトリノックス。手に

グッズ情報

最小ロット

100個〜

価格

1色印刷の場合→製版代1万6000円＋印刷代は1個あたり100円。2色印刷の場合→製版代2万2000円＋印刷代は1個あたり120円。3色印刷の場合→製版代2万8000円＋印刷代は1個あたり140円。4色印刷の場合→製版代3万4000円＋印刷代は1個あたり160円。5色印刷の場合→製版代4万円＋印刷代は1個あたり180円。CMYKプリント（写真など）の場合→製版代5000円＋印刷代は1個あたり250円。
※マルチツール代は別途

納期

スイス本社で加工するため、データ入稿（校了）から約60日。

入稿データについて

Illustratorで入稿。

注意点

印刷はタンポプリント。

問い合わせ

ビクトリノックス ジャパン
株式会社
東京都港区西麻布3-18-5
Tel：03-3796-0951
Mail：b2b.jp@victorinox.com
https://www.victorinox.com/jp

パイプ椅子

イベントやサークルなどでの利用が多いパイプ椅子。背もたれと座面にオリジナルのカラープリントができるので、記念品や展示会などで目を引くグッズとして活用できそうだ。

株式会社イメージ・マジックの「オリジナルプリント.jp」では、パイプ椅子の背もたれと座面部分にオリジナルのプリントを施すことができる。

一般に売られているパイプ椅子は、茶色や青の無地がほとんどなので、目立つこと間違いなしだ。

骨組みの素材はスチールパイプに粉体塗装を施したもの。プリントできる背もたれと座面はハードボードにウレタンフォーム素材となっている。もちろん通常のパイプ椅子同様、畳んでしまうことができる。

昇華プリントを採用し、くっきりと鮮やかな仕上がりに。塗料が割れたり、剥がれる心配もない。プリントしない場合の色は「青色」となっている。座面だけ、背もたれだけといったプリントオーダーも可能だ。

見慣れた無地のパイプ椅子とは印象がかなり違うので、見た目のインパクトは大

プリント部の拡大。エッジまでしっかりとプリントが入っている。

グッズ情報

最小ロット

1脚〜

価格

1脚の場合→単価7600円。
50脚の場合→単価7380円。
※すべて税別、数量ごとに価格が変わる。また各種割引もあるので同社Webサイトの自動見積もりで確認

納期

最短5営業日出荷

入稿データについて

同社Webサイト内のデザインツールにてデータ入稿が可能。対応ファイル形式は、JPG、PNG、GIF、BMP、AI、PSD、PDF、EPS。

注意点

データは「CMYK」で作成した上で、ファイルのカラーモードに「RGB」を選択のこと。

問い合わせ

オリジナルプリント.jp
（株式会社イメージ・マジック）
東京都文京区小石川1-3-11
ヒューリック小石川ビル5F
Tel：0120-962-969
Mail：support@originalprint.jp
https://originalprint.jp

オリジナル
グッズ
103→
119
食べ物

敷板が高いイメージもある食品系ノベルティだが、「アイコンクッキーラボ」のプリントクッキーは、なんと1枚から注文が可能。少しずつ色々なバージョンをつくりたいという願いを、いとも簡単に叶えてくれる。

フードプリントの技術は年々進化し、オリジナルデザインのクッキーを製作してくれるサービスも増えてきた。ユーザーにとっては"選べる時代"になったわけだが、メーカーにとっては、ウリがなければ生き残れないご時世というわけだ。

そんな中「アイコンクッキーラボ」は、最少1枚からのプリントクッキーを展開する。たったの1枚、200円からオリジナルクッキーがつくれるのだ。過去には、バレンタイン用に200人以上の社員の顔写真を1枚ずつ印刷する、といった注文もあったそう。この小回りの良さは「アイコンクッキーラボ」ならではと言えるだろう。

ベースとなるクッキーは、印刷が際立つようホワイトクッキーを使用。印刷はフルカラーOKで、文字やイラストはもちろん、写真にも対応する。注文も、任意の画像をメールに添付するだけと簡単だ。

クッキーは約40ミリ四方の正方形で、印刷後はひとつずつ個包装されて届けられる。

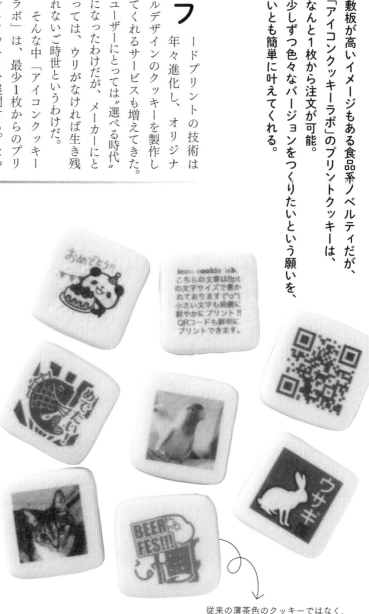

従来の薄茶色のクッキーではなく、印刷が映えやすいホワイトクッキーがベースとなる

個包装されているので、配布時の衛生面も安心

グッズ情報

最小ロット

1枚〜

価格

1枚の場合→200円
100枚の場合→100円（ロットが大きいほど単価は下がる）

納期

データ入稿後1週間以内。

入稿データについて

JPG形式、PNG形式、GIF形式で入稿。

注意点

白の表現は不可。元画像の白部分は、クッキーの地色になる。

問い合わせ

アイコンクッキーラボ
茨城県つくば市高見原1-1-122-2
Mail：info@iconcookie.com
http://www.iconcookie.shop/

瓦せんべい

「瓦」を模してつくられる。
角の切れ込みと、
わずかに反った形が特徴だ。
柄はシンプルな形の方が映える

厳選された素材を使って焼き上げられた瓦せんべい。自分でデザインした焼印を押せば、誰にでも喜ばれるおいしいオリジナルグッズになる。焼印の特性上あまり細かい柄はできないが、一枚ごとに異なる焼き色やムラもまた味わいと言えるだろう。

36枚入りの化粧箱で1600円とリーズナブルなのも魅力だ。包装紙は昭和35年から変わらない棟方志功デザインだそう

瓦

せんべいの古くは、弘法大師が皇帝に招かれた席で口にして感銘を受け、帰国後に伝えたのが始まりとされている。その瓦せんべいの発祥の地、神戸で厳選された素材だけを使った銘菓をつくり続けるのが亀の井亀井堂本家だ。

オリジナル瓦せんべいの模様は、金属製の焼き印を使って入れる。焼き印はその特性上、あまり細かな柄を再現することはできない。またジュっとせんべいに押しつける際の温度や微妙な角度によって、印の現れ方も微妙に変わる。

デザインできるエリアは5・5×5・5センチ。なるべくシンプルな形や文字が望ましいとのこと。焼き印の制作費はかかるが、オリジナル焼き印でも、せんべいの価格は通常販売のものと同じ。白箱入り、化粧箱入り、缶入り（オリジナル缶も別途製作可能）が選べる。

グッズ情報

最小ロット

4枚入り1箱〜

価格

焼き印（小瓦用 5.5 × 5.5cm）
1本2万円〜2万3000円（デザインによる）
白無地箱4枚入り→210円。
8枚入り→400円。
化粧箱12枚入り→600円。18枚入り→800円。36枚入り→1600円
缶（1版・1色）18枚入り→1190円。27枚入り→1605円。オリジナル缶をつくる際は1色1版につき12000円。
すべて店頭価格（参考・税別）

納期

初回製作の場合焼き印製作に2週間、オリジナルせんべいの製作に1週間。次回からは約1週間

入稿データについて

IllustratorまたはPhotoshop。手描きやプリントアウトしたものをFAX、メール添付でも可。

注意点

印刷とは違い細い線や細かすぎる柄は表現できない。送付したデザインで難しい部分があった場合には、修正して再度確認してもらう場合もある。

問い合わせ

亀の井亀井堂本家
神戸市中央区北長狭通3-31-70
Tel：078-331-0001
Mail：takeda@kameido-honke.co.jp
https://www.kameido-honke.co.jp

オリジナルどら焼き

食べ物

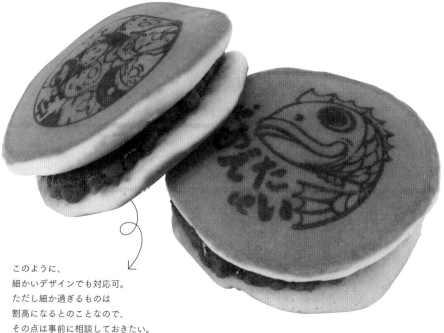

オリジナルの焼印によって、伝統的な和菓子がノベルティグッズへと早変わり。餡に皮に厳選素材を使用したどら焼きも、ひとつずつを人間の目で検品するなど、こだわりと責任が感じられる一品だ。

このように、
細かいデザインでも対応可。
ただし細か過ぎるものは
割高になるとのことなので、
その点は事前に相談しておきたい。
一度つくった焼印は、その後何度でも使用可能

グッズ情報

最小ロット

焼印1本〜、どら焼き1個〜

価格

焼印1本→2万円〜（税別）
どら焼き1個→140円（税別）

納期

2週間〜1カ月。希望日相談可。

入稿データについて

Illusratorのパスデータ推奨。白黒のJPGデータも可。

注意点

デザインが細かな場合は、割高になることも。予定のデザインを添えて事前に要相談。

問い合わせ

有限会社いさごや
Mail：info@logodora.jp
http://logodora.jp

オリジナルロゴどら焼きグッズを配布する機会が多い企業や団体にとっては、お得な投資と言えるだろう。

焼印が押されるどら焼きは、末広がりの直径8・8センチとビッグサイズ。ここに文字なりイラストなりが載ると、かなりのインパクトとなる。どら焼き1個から注文できる点、配布しやすいよう個別包装されている点も高ポイントだ。

注文されたデザインを最高の形で表現できるよう、素材の配合、皮の焼き方、餡、パッケージなどは常に調整を繰り返しているそう。この努力の重なりが、微細なデザインの表現を可能にしているのだ。

「ロゴどら」づくりは、まず焼印を注文するところから始まる。焼印は1本2万円〜と少し値が張るが、一度製作してしまえば、それ以降は何回でもどら焼き代のみで「ロゴどら」の製作が可能になる。ノベルティ

アイシングクッキー

そのポップで可愛らしい仕上がりから、撮影用に依頼されることも多いと言うANTOLPOのアイシングクッキー。女性を中心に熱狂的なファンも多く、ANTOLPOのインスタグラムのフォロワー数は、1.9万人を超える。

　アイシングクッキーとは、砂糖と卵白を混ぜ着色したもので、表面を飾り付けしたクッキーのこと。家庭では文字や簡単なイラストだけで終わってしまうことも多いが、これがプロの仕事となると、その出来はアートとも言える領域にまで達する。

　ANTOLPOは、企業向けにアイシングクッキーを製作しているメーカーだ。これまでリーボックやFOREVER21、ZARAなど名だたる大企業、ブランドのアイシングクッキーを手がけてきた。

　クッキーなのだから、食べなければ悪くなる。しかし食べてしまうには、あまりにもったいない。ANTOLPOのアイシングクッキーは、受取手にそんな愉楽のジレンマを与える。

　クッキーそのものだけでなく、オリジナルの台紙や箱も製作可能。例えば靴の箱風に。例えば化粧箱の様に。アイデアは広がるばかりだ。

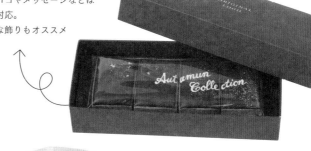

もちろんロゴやメッセージなどは
手作業で対応。
シンプルな飾りもオススメ

スニーカーの紐やライン、
コスメのアイシャドウなど、
隆起や溝が精巧なので、
よりポップに仕上がる

グッズ情報

最小ロット

30個〜

価格

スニーカーのアイシングクッキー／単品価格680円〜
（デザインによって異なる。台紙代、包装代別）

納期

1〜2カ月程。

入稿データについて

台紙にロゴ等を印刷する場合は、希望の画像や資料をメールに添付。

注意点

細か過ぎるデザインは、量産が難しいとのこと。デザインと納品日については事前の相談を。また現在、個人の注文は受け付けていない。

問い合わせ

icing cookie ANTOLPO
Mail：antolpo.i@gmail.com
http://www.antolpo.com

アイシングビスケット

食べ物

サクサクの生地に白いアイシングをたっぷりかけ、ぷっくりした形が愛らしいアイシングビスケット。ロゴやイラスト、写真などをプリントすればノベルティグッズとして最適な一品になる。

ビスケットに重ねた白いアイシングで、
フルカラーのプリントで見栄えも抜群

食品表示付きの個装袋で、
個別での配布がしやすい

立体感のあるフォルム。
ポケット菓子としてちょうどよいサイズ感だ

グッズ情報

最小ロット

30個〜

価格

30個の場合→1個あたり約155.7円
300個の場合→1個あたり約33.4円
1000個の場合→1個あたり約23.7円
10,000個の場合→1個あたり約11.8円

納期

発注時期、数量により異なるため、Webサイトにて確認のこと。

入稿データについて

PSD、JPG、GIF、PNG、AI形式で入稿。サイトにてPSD形式のフォーマットダウンロード可。

注意点

著作権、肖像権および商品化権を侵害する画像は印刷不可。校正および試作サンプル製造は有償となる。

問い合わせ

**ノベルティのお菓子屋さん
（ビーテック株式会社）**
東京都千代田区岩本町3-10-12
山源ビル8F
Tel：03-5823-4056
Mail：contact@novelty.btech.jp
https://novelty.btech.jp/

食品にプリントすることでオリジナルグッズを作成するサービスが増えてきているが、発色やプリントの美しさはやはり「白地」である方が優れている。

ノベルティのお菓子屋さんで提供しているアイシングビスケットは、ビスケットに直接プリントするのではなく、たっぷりと白いアイシングを施すことでよりプリントが美しく映える一品だ。

直径約3センチと小粒で、ぽいっと口に放り込むのにちょうどいいサイズ。またアイシングでぷっくりと膨らんだかたちがとても愛らしい。

個装袋には食品表示がつくので、個別での配布やほかの販促グッズとの併用にも適している。最小ロットが30個からというのも、個人や小規模のグッズ作成にはありがたい。

デコかっぱえびせん

日本人なら誰もが食べたことがあるであろうあの味、あのパッケージをオリジナルデザインにすることができる。1セット20袋入りから注文可能だが、より本格的にデザインしたい場合は50セット以上のフルオーダーメイドを選ぼう。

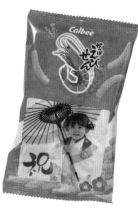

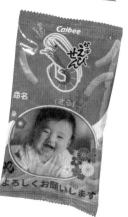

左の2つが簡易バージョン、右がフルオーダーメイドのデコかっぱえびせん。デザイン可能領域は前面の下半分程度で、通常のかっぱえびせんのパッケージとは素材や印刷方式が異なる

ギフト用品を専門に扱う株式会社ジェミニウムでは、じゃがりこやベビースターラーメンなど、ポピュラーな市販の食品にオリジナルデザインを施せるデコレーションサービスを展開している。

「デコかっぱえびせん」には2種類のタイプがある。ひとつは同社Webサイトのフォームに沿って、写真にフレームやスタンプ、簡単なメッセージを入れる簡易版。もう1つはイラストレーターのテンプレートで自由にデザインできる（デザイン可能領域は決まっている）フルオーダーメイドだ。

フルオーダーメイドは基本法人向けとなっているが、一般の利用も可能。ただし最小ロットは1000個（1セット20袋入りを50セット）以上。見積もりを出してから指定のテンプレートを受け取り、デザインをするシステムだ。

中身は1袋8gのかっぱえびせん（パッケージ入り）をオリジナルパッケージで包装する二重包装商品となる。賞味期限は60日以上が保証される。

グッズ情報

最小ロット

1セット（20個）〜
フルオーダーメイドは50セット〜

価格

1セット（20個入り）の場合→　2600円（税別）
フルオーダーメイドは要見積もり

納期

約1週間〜1カ月
（商品によって異なる。簡易版のデコかっぱえびせんはWebサイト上にそのときの納期が表示されている）

入稿データについて

簡易版についてはWebサイトからのみ注文可能。フルオーダーメイドの場合はIllustratorのテンプレートを使用して入稿する

注意点

画像の明るさ、大きさによってはきれいに印刷できない可能性がある。そのほか注意事項は同社Webサイトで確認のこと

問い合わせ

Decoto（デコット）
（株式会社ジェミニウム）
東京都世田谷区太子堂2-7-3
橋和屋東京5F
Tel：03-5787-8996（平日10時〜17時）
Mail：info@decoto.jp
https://decoto.jp

おなじみ「コアラのマーチ」のオリジナルデザインパッケージがつくれる。プリクラをデコるような感覚で、手持ちの写真や画像にデコレーションしてデザイン。フレームやスタンプも豊富に用意されている。

サクサクのビスケットにチョコレートを注入し、手を汚さず食べられることで子どもから大人まで人気のお菓子「コアラのマーチ」。

「コアラのマーチDECO」は、食べきりサイズ12グラムのコアラのマーチに、オリジナルパッケージをかぶせ、二重包装に仕上げてくれるサービスだ。ちょっとしたプレゼントやノベルティに最適のグッズがつくれる。

DecotoのWebサイトから写真をアップロードし、フレームやコアラのスタンプなどを追加してつくる簡易タイプと、イラストレーターで自由にデザインをつくることのできるフルオーダーメイドタイプが選べる。

簡易タイプは1回の注文で30セット（1セット20袋入り）までオーダーすることができる。フルオーダーメイドは50セットから注文可能だ。

証。簡易タイプは1回の注文で30セット（1セット20袋入り）までオーダーすることができる。フルオーダーメイドは50セットから注文可能だ。

賞味期限は180日以上を保証。

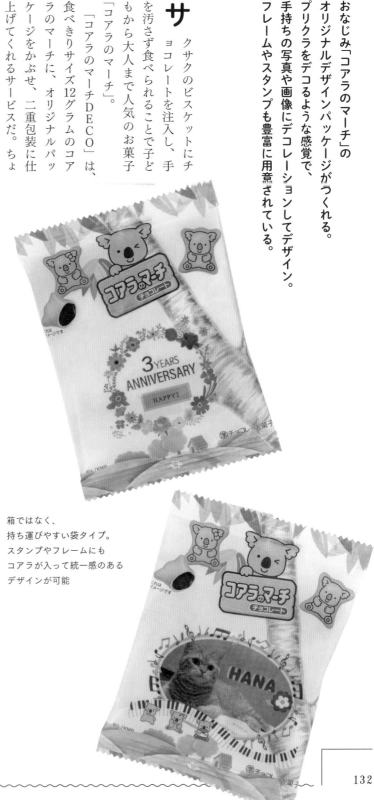

箱ではなく、
持ち運びやすい袋タイプ。
スタンプやフレームにも
コアラが入って統一感のある
デザインが可能

グッズ情報

最小ロット

1セット（20個）〜
フルオーダーメイドは50セット〜

価格

1セット（20個入り）の場合→　2700円（税別）
フルオーダーメイドは要見積もり

納期

約1週間〜1カ月
（商品によって異なる。簡易版のコアラのマーチDECOはWebサイト上にそのときの納期が表示されている）

入稿データについて

簡易版についてはWebサイトからのみ注文可能。フルオーダーメイドの場合はIllustratorのテンプレートを使用して入稿する

注意点

画像の明るさ、大きさによってはきれいに印刷できない可能性がある。そのほか注意事項は同社Webサイトで確認のこと

問い合わせ

Decoto（デコット）
（株式会社ジェミニウム）
東京都世田谷区太子堂2-7-3
橋和屋東京5F
Tel：03-5787-8996（平日10時〜17時）
Mail：info@decoto.jp
https://decoto.jp

サクマデコドロップス

簡易版のデザインは、
写真にフレームやスタンプを
追加してつくる

フルオーダーメイド版は、
枠内でのデザインが自由。
文字をしっかり読ませるような
デザインも可能

キャンディーの定番商品、缶入りのサクマドロップスでオリジナルのデザインができる。袋菓子と違い、缶なので記念に残すこともできる。50セット以上の注文でフルオーダーメイドも可能だ。

カラフルで味にもバラエティーがあり、楽しさとノスタルジーにあふれる「サクマドロップス」。あのおなじみの四角い缶の片面をオリジナルデザインできるのが「サクマデコドロップス」だ。

DecotoのWebサイトでナビゲーションに沿って写真や画像を入れる簡易タイプと、イラストレーターで自由にデザインできるフルオーダーメイドタイプとが選べる。

1セット10個入りで、フルオーダーメイドは50セットから。どちらの場合もデザイン部分をインクジェットプリンタで印刷するため、通常の缶よりもマットな仕上がりになる。

賞味期限は6ヶ月以上を保証。ギフトやノベルティにも安心の長期保存食品だ。

グッズ情報

最小ロット

1セット（10個）～
フルオーダーメイドは50セット～

価格

1セット（10個入り）の場合→　3200円（税別）
フルオーダーメイドは要見積もり

納期

約1週間～1カ月
（商品によって異なる。簡易版のサクマデコドロップスはWebサイト上にそのときの納期が表示されている）

入稿データについて

簡易版についてはWebサイトからのみ注文可能。フルオーダーメイドの場合はIllustratorのテンプレートを使用して入稿する

注意点

画像の明るさ、大きさによってはきれいに印刷できない可能性がある。そのほか注意事項は同社Webサイトで確認のこと

問い合わせ

Decoto（デコット）
（株式会社ジェミニウム）
東京都世田谷区太子堂2-7-3
橋和屋東京5F
Tel：03-5787-8996（平日10時～17時）
Mail：info@decoto.jp
https://decoto.jp

誰もが知るあのガムを、オリジナルのデザインに。プレゼントとしてはもちろん、地図やQRコードを印刷すれば、宣伝・PR効果も期待できそうだ。1セットからオーダー可能なので、ノベルティグッズ初挑戦の人にもオススメ。

小さな箱に、瑞々しいオレンジやグレープのイラスト。「マルカワフーセンガム」の名だけではピンとこなくても、あのパッケージを見れば誰もが懐かしさを覚えることだろう。

「まいガム工房」は、そんな国民的ガムをオリジナルデザインにできるサービスだ。表面だけでなく、裏面にも好きなデザインを施すことができる。

簡単な操作でフレームやスタンプを選択できる専用デザインツール「まいガムメーカー」が用意されているため、注文は楽々。イラストレーターなどの知識がなくても、思い通りのデザインが可能だ。フレーバーは、お馴染みのオレンジ味、グレープ味、コーラ味に加え、「まいガム」限定のミント味がある。

ノベルティグッズの製作は注文から納品まで1カ月以上かかることもザラだが、「まいガム」は納品まで7〜10日程度。記念日まで時間がないといったケースにも活躍してくれそうだ。

表面は、1セットにつき最大3種類までデザインが可能。裏面のデザインをしない場合は、お馴染みのあのパッケージとなる

グッズ情報

最小ロット

1セット（24個）〜

価格

24個片面印刷の場合→2150円

納期

1週間程度（繁忙期により変動あり）

入稿データについて

デザインに差し込む画像はJPG形式、PNG形式（非透過）、GIF形式のいずれか。5MB以下で500px〜2000pxのものを推奨。

注意点

有名人の写真、著作権を侵害するもの、わいせつな内容を含むもの、プライバシー侵害のおそれがあるものなどは印刷不可。

問い合わせ

まいガム工房（株式会社吉松）
Tel：052-571-0160
https://mygum.jp

まいボックス工房

134ページでご紹介した「まいガム工房」では、オリジナルのお菓子箱「まいボックス」を製作することもできる。専用ツール「まいボックスメーカー」が用意されているので、誰でも簡単に好きなデザインをつくることが可能だ。

プレゼントに良しと、記念品に良しと、幅広い用途があるノベルティグッズ。中でもお菓子系は、広告宣伝・PRグッズとしても良い働きをする。

これは、お菓子系ノベルティグッズの大きな特徴だ。

本頁でご紹介する「まいボックス」は、その典型とも言える品。マッチ箱サイズの箱の中から、キャラメル、チョコレート、キャンディのいずれかが現れるこの商品は、渡す場所も渡す相手も選ばない。

オリジナルデザインが施せるのは、箱の表面および裏面部分。印刷面は広く使えるため、写真や文字を使ってかなりの情報量を伝えることができる。もちろん地図やQRコードを印刷することも可能だ。

また食品系ノベルティグッズは賞味期限が気になるところだが、冷暗所であれば半年程度の保存も可能。キャラメルやキャンディは夏場でも安心して配ることができる。

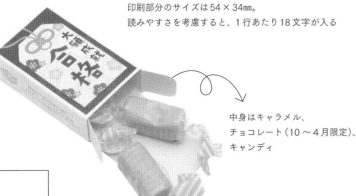

印刷部分のサイズは54×34mm。
読みやすさを考慮すると、1行あたり18文字が入る

中身はキャラメル、
チョコレート（10〜4月限定）、
キャンディ

グッズ情報

最小ロット

1セット（30個）〜

価格

キャラメル入り30個片面印刷の場合
→3400円（税込）

納期

1週間程度（繁忙期により変動あり）

入稿データについて

デザインに差し込む画像はjpg（jpeg形式）、png形式（非透過）、gif形式のいずれか。5MB以下で500px〜2000pxのものを推奨。

注意点

有名人の写真、著作権を侵害するもの、わいせつな内容を含むもの、プライバシー侵害のおそれがあるものなどは印刷不可。

問い合わせ

まいガム工房（株式会社吉松）

Tel：052-571-0160
https://mygum.jp

箱の表面にはオリジナルデザインが印刷され、ひっくり返すとお馴染みのレトロイラストが現れる「まいクッピーラムネ」。あまりの懐かしさに、貰い手も思わず頬がゆるんでしまうことだろう。

楽しそうにラムネを食べるウサギとリス。「クッピーラムネ」のパッケージイラストは、昭和レトロの粋の結晶と言えるものだ。「クッピーラムネ」を手がけるカクダイ製菓は、創業100年を越える。まさにラムネ界の大老舗である。

そして世代を超えて愛されてきた「クッピーラムネ」は今、ノベルティグッズとしても注目を浴びている。「クッピーラムネ」のパッケージを自由にデザインできるサービスがあるのだ。

このサービスを行っているのは、134～135ページにも登場した「まいガム工房」。駄菓子屋などでは袋状で売られていることが多いが、「まいクッピーラムネ」は箱形となる。表面を好きにデザインすることができ、裏面にはお馴染みのイラストが来る。

大きさは、91×55ミリと一般的な名刺と同じサイズ。本当に名刺として使ってみるのも面白いかも知れない。

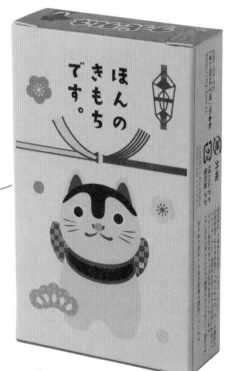

91×55mmと、一般的な名刺と同じ大きさ。かなりの情報が入りそうだ

グッズ情報

最小ロット

1セット（12個）～

価格

12個の場合→2040円（税込）

納期

1週間程度（繁忙期により変動あり）

入稿データについて

デザインに差し込む画像はJPG形式、PNG形式（非透過）、GIF形式のいずれか。5MB以下で500px～2000pxのものを推奨。

注意点

有名人の写真、著作権を侵害するもの、わいせつな内容を含むもの、プライバシー侵害のおそれがあるものなどは印刷不可。

問い合わせ

まいガム工房（株式会社吉松）

Tel：052-571-0160
https://mygum.jp

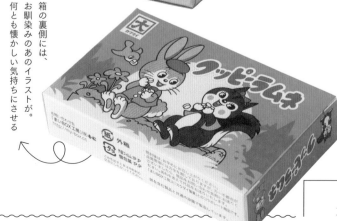

箱の裏側には、お馴染みのあのイラストが。何とも懐かしい気持ちにさせる

メガネ堅パン

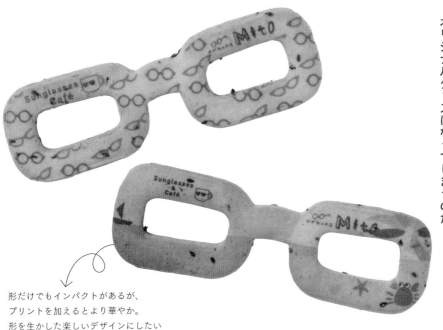

「メガネ堅パン」なるお菓子を知らない人でも、この形を見たらきっと気になってしまうはず。メガネの産地、福井で有名なこのお菓子に、カラフルなプリントを施すと、さらにキュートでインパクトのあるオリジナルグッズになってしまうのだ。

形だけでもインパクトがあるが、
プリントを加えるとより華やか。
形を生かした楽しいデザインにしたい

透明な個装袋に入れ、50枚で1カートン。
制作費には送料込みなのも嬉しい

この商品をつくっているチャンスメーカー株式会社は、もともと福井県の印刷会社。現在は印刷に加えノベルティ全般を扱う「販促花子」のサービスを運営している。

小麦粉や砂糖に黒ゴマを練り込んだ生地をメガネの形に成形し、堅く堅く焼き上げたのがメガネ堅パン。名前の通り形と硬さが特徴のお菓子だ。

メガネ愛あふれるこの堅パンに、食用インキのインクジェット方式で片面フルカラー印刷できるのがこの商品。薄い色は出にくいので、はっきりとした色の柄やロゴのデザインが望ましい。

サイズは約134×40×7ミリと、実際のメガネよりは一回り小さいくらい。素朴な味わいだが一度食べたらクセになる。形のユニークさで、メガネ派の人にも、そうでない人にも、大きなインパクトを与えるグッズだ。

グッズ情報

最小ロット

50枚〜

価格

50枚の場合→8350円（単価167円）
枚数が増えても単価は変わらない。価格は税別、印刷代・送料込み

納期

入稿から9営業日（目安）

入稿データについて

同社提供のテンプレートにデザイン。Illustratorで入稿が基本となるが、できない場合は応相談。

注意点

食べ物のため個体によってサイズのばらつきがある。色によっては希望の色が出ない場合もある。黄色や水色などの薄い色は、本体色の影響を受ける可能性が高いため、出たなりで了承のこと。

問い合わせ

販促花子
（チャンスメーカー株式会社）

福井県福井市長本町220-1
Tel：0120-78-0875
https://www.hi-ad.jp

金貨の形をしたチョコレート「コインチョコレート」。東京・千代田の菓子メーカー・ロック製菓の登録商標であり、主力商品でもある。誰もが小さい頃にわくわくした、あのチョコレートをオリジナルで実現しよう。

いつの時代も子どもたちの心をつかんでやまないコインチョコレート。中身を食べた後も上下のアルミ箔を元の形にそっと戻し、眺めて楽しんだ人も少なくないはず。ロック製菓が1955年より販売を始め、現代まで楽しく食べておいしい、見て楽しく食べておいしい、現代まで愛される昭和の銘菓だ。

オリジナルでつくるには金属製の型を製作する必要がある。型に流し込むのではなくプレスすることで、アルミ箔だけでなくチョコレートまできれいに刻印される仕組みだ。

両面に異なる刻印が可能な「オリジナルコインチョコレート」は、500円硬貨より少し大きな28ミリ、そして38ミリ、ビッグな58ミリの3サイズから選択。型代を抑えたいなら表面全面もしくは一部のみデザインする「メモリアルチョコレート」を選んでみよう。また、リボンをつけてメダル状にした「ネックリボンコインチョコ」なら、1個でも満足感の高い特別なグッズに。子どものみならず年配の方にとっても懐かしさを感じる特別な一品だ。

グッズ情報

最小ロット

5000枚〜。ただし、デザインによっても変わるため事前に問い合わせをすること。

価格

直径58mmで表面全面がオリジナル、裏面全面が同社デザインの場合→5000枚で単価90円〜。直径38mmで両面完全オリジナルの場合→5000枚で単価25円〜、直径28mmの場合→5000枚で単価17円〜。
それぞれ刻印制作費は片面10万円〜。ただし、デザインによって単価、刻印制作費は大きく変わるため、事前に問い合わせをすること。

納期

データ入稿（校了）から約50日で型製作。実物確認後、通常約60日でチョコレートを製造し発送する。ただし、時期により時間がかかる場合があるため、事前に問い合わせをすること。

入稿データについて

Illustratorで入稿。文字はアウトライン化すること。

注意点

型の彫り直しやキャンセルは不可。

問い合わせ

ロック製菓株式会社
東京都千代田区外神田 3-11-2
Tel：03-3253-6911
Mail：coinchocorock@cam.hi-ho.ne.jp
http://www.cam.hi-ho.ne.jp/coinchocorock/

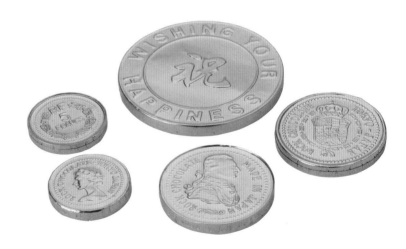

中央に"祝"が刻まれたものが
「メモリアルチョコレート」。
全面58mmに刻印する場合に比べて、
内径39mmのみの刻印なら型代は
1/3以下に抑えられる

オリジナルキャンディー

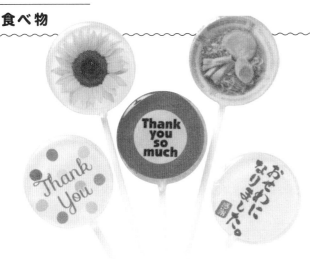

まるでガラス玉の中に、思い思いのメッセージやイラストが水込められたかのような「オリジナルスティックキャンディー」。プレゼントされた側は、きっとそのつくり方を不思議に思うことだろう。

キャンディの形式上、デザインは丸形となる。ラーメンを俯瞰で撮影したものなども面白い

オリジナルデザインのキャンディと聞くと、金太郎飴のようなものが頭に浮かぶ。あれはあれで素朴で素晴らしいものだが、細かい文字や入り組んだ図柄の表現が難しいことは、何となく想像がつく。

そんな複雑なデザインに対応すべく開発されたのが「オリジナルスティックキャンディー」だ。まるでガラス玉のようなキャンディの中に、写真さえもきれいに収まっている。皆さんはこの不思議なキャンディのつくり方が、おわかりになるだろうか？

その秘密は、可食シートにある。デンプンでつくられたシートにデザインを印刷し、キャンディでデザインをサンドしているのだ。シートよりもキャンディのほうが溶けるスピードが速いので、必然的にデザインは最後まで残ることになる。

ちなみにキャンディの味はイチゴ風味。写真のかぶせ袋タイプのほか、PP袋や台紙入りパッケージ、ハガキサイズのカードとセットにしたパッケージも選べる。

グッズ情報

最小ロット

30個～

価格

30個の場合→1個あたり約287.4円～
300個の場合→1個あたり約108.1円～
1000個の場合→1個あたり94円～

納期

発注時期・数量によって異なる。Webサイトの商品詳細ページに最新の納期が表示されるので要確認。

入稿データについて

PSD形式、JPG形式、GIF形式、PNG形式、AI形式で入稿。サイトにてPSD形式のフォーマットダウンロード可。

注意点

著作権、肖像権および商品化権を侵害する画像は印刷不可。校正および試作サンプル製造は有償となる。

問い合わせ

ノベルティのお菓子屋さん
（ビーテック株式会社）
東京都千代田区岩本町3-10-12
山源ビル8F
Tel：03-5823-4056
Mail：contact@novelty.btech.jp
https://novelty.btech.jp/

パパブブレ

「ひきだし31」オリジナルキャンディ。
11文字の英数字が3行で、
きれいにおさめられている。
白＋3色まで使用可能なので、
今回は、白＋黒（文字）＋淡ピンク・淡紫（外側）で作成

文字の入れ方も、
センターぞろえで入れたり、
丸く入れたりいろいろできる
（写真は実物大）

パパブブレシールつきの
チャック付きラミネートバッグに
包装してもらえる。
オリジナルのラベルシールも、
納品すれば1個50円で
貼ることができる

宝石のようにカラフルなキャンディ。
色は黒、青、茶、緑、オレンジ、ピンク、
赤、白、黄、紫、グレーが基本。
これらの色を混ぜて調色する

スペイン発祥のアート・キャンディ・ショップ、パパブブレ。ここでつくられるロックキャンディは、光沢が美しく、色彩も鮮やかで、まるで宝石のよう。店頭でも季節などに合わせ、イラストや文字の入ったキャンディが販売されているが、オリジナルキャンディを注文することもできるのだ。

パ

パブブレの店頭は、パフォーマンスの場でもある。職人が毎日店頭で、飴づくりの現場を見せてくれるのだ。ダイナミックに飴を練る様子に引きつけられて、店頭には入れ替わり立ち代わりお客さんが絶えない。おしゃれでかわいいキャンディショップとして人気の店だ。

パパブブレではよく練った飴に色をつけ、太さと色の違うキャンディを重ね合わせて、太い1本の棒をつくる。このキャンディを手でのばし、直径1センチほどの太さにして、職人が包丁でカットすると、断面に絵柄や文字が現れる。

オリジナルキャンディでは、わずか直径約1センチのなかに、

文字ならば英数字で12文字まで入れることができるというから驚きだ（ただしアルファベットは大文字のみ）。文字はつくり慣れているので得意だという。ロゴマークなどの絵柄も、「手で描けるものならつくれる」が基本。

味は22種類のなかから好みのフレーバーを選ぶことができ、色も希望に合わせて調色してくれる。PATONEで指定するか色見本を渡せばよいが、厳密な色合せは難しい。絵柄も、シンプルなら簡単かというとそうではなく、シンプルで大きな絵柄ほど歪みが目立ち難しい面もあるそうだ。オリジナルキャンディの場合、色は白＋3色まで使用可能（中の飴と、外側の飴の両方を合わせて3色）。中の色のパターンとしては、白ベースに文字、色ベースに文字、色ベースの場合は外の色と同じ色でないとできない）、透明飴で中に色、の3種類。文字でメッセージを入れたい場合、一番わかりやすいのはやはり白ベースに文字を黒などで入れるパターンだ。

これらは店頭で販売されているパパブブレの商品。わずか直径約1cmのなかに、細かい絵柄も表現できていて驚く。ただし商品の場合は職人が練習し技術を磨いてつくるので複雑な絵柄が可能だが、オリジナルキャンディは一発勝負のため、あまり複雑な絵柄は難しい

グッズ情報

最小ロット

9kg（1種類）。一度の飴づくりで必ず9kgできあがるので、柄を増やす場合も9kgずつとなる。

価格

30g入りバッグで300袋の場合→15万3000円（税別）、40g入りバッグで225袋の場合→14万6250円（税別）。

色・文字・味など

色は白＋3色まで使用可能（内側・外側の合計）。文字は英数字で12文字まで（大文字のみ）。フレーバーは20種類以上のなかから好きな味を選べる。

納期

デザインが確定してから1ヶ月。デザイン確定までに何度かやりとりが必要になることが多いので、相談はそれを見越してさらに早めにしておくとよい。

入稿データについて

データ作成したものの出力紙でも、手描きでもどちらでもOK。入稿したデザインは、パパブブレのスタッフが一度手で描き直す（手で描けないデザインは、基本つくれない）。

注意点

注文はWebサイトのオーダーフォームか電話で。すべて手作業でつくるため、色、太さ、切り方、柄、ミックス割合が均一でない場合がある。

問い合わせ

PAPABUBBLE パパブブレ
東京都中野区新井1-15-13
Tel：03-5343-1286
http://www.papabubble.jp

パパブブレのロックキャンディができるまで

【1】飴づくりの道具。手前にあるプラスチックカップに入っているのは、着色料

【2】煮詰めた飴を冷たいテーブルの上に流し、手で扱える温度まで冷ます

【3】飴に色をつけていく。手前で白、奥で3色の飴をつくっている。職人は必ず2人組で作業を行う

【4】色ごとにハサミで切り分ける

【5】色ごとに分けたら、あたたかいテーブルに移動し、飴を練って光沢を出す。練るごとに増すこの光沢が、パパブブレのこだわり

【6】白い飴は空気をふくませるために、フックにかけては伸ばしを繰り返す。かなりダイナミックな作業。これにより、口の中でほろほろと溶ける食感が生まれる

【7】いよいよ絵柄をつくっていく。まずは1文字ずつつくっていくのだ

【8】平らに伸ばした黒い飴と白い飴を組み合わせて、あっという間に「H」の出来上がり

【9】左側のメインの職人が文字や絵のパーツをつくっていき、右側の職人は白い飴でスペースを入れながら、それを並べていく。いわば組版の作業だ

【10】次々と文字ができあがっていく。「S」のような曲線の文字は難しい

【11】「HIKI」「DASHI」ができた

【12】文字が全部できたので、余白部分をつくり、丸くしていく

【13】巨大な飴ができあがった。まだ柔らかいので、転がし続けないとつぶれてしまう。右では、外側に巻く色飴をつくり始めた

【14】伸ばしては切って、増やしていく

【15】外側ができあがったら、先にできていた中の飴に巻きつける

【16】太い棒状の飴を直径1cmにまで伸ばしていく。伸ばした後にも常温テーブルの上でしばらく転がす。すべて手作業

【17】ヘラや包丁でカットして出来上がり

金太郎飴

食べ物

日本の伝統的な組飴の代名詞となっているのが金太郎飴。古くから親しまれてきた、なじみ深い味のこの飴も、オリジナル飴が作成できるのだ。

江戸時代から100年以上にわたり金太郎飴本店の職人たちによってつくり続けられてきた「金太郎飴」。どこを切っても絵柄が出てくることでおなじみだ。しかしよく見ると、できあがった飴ひとつひとつで表情が違う。そんな味わいも、職人の手仕事で生み出されているからこそ。煮詰めて冷まし、よく練った飴に色をつけ、デザインに必要なパーツを手早くつくっていく。たとえば顔の図案なら口や鼻、目などパーツごとに作成して、下から順に飴を組んでいく。「組飴」と呼ばれる所以だ。最初は15センチほどもある太い飴を、棒状に伸ばす機械に入れて伸ばし、切って仕上げる。この金太郎飴を、オリジナルデザインでつくることができる。飴は、個包装されたピロータイプと面切りタイプの2種類。

ピロータイプの場合はいろいろな味をつけられるが、面切りタイプは昔ながらのさらし味。機械でカットするピロータイプに比べ、面切りタイプは包丁で切り落としていくため、絵柄がまっすぐ出るので、細かい絵柄に向いている。

昔からおなじみの飴だけに、もらった人が和やかな気持ちになるグッズとなりそうだ。

面切りタイプの金太郎飴。味はさらし味（千歳飴の味）。図案により近い感じで仕上がる。1500粒からつくれるので、小ロットを希望するときはこちら。飴によって表情が違うのも味わい深い。もちろん、オリジナルデザインで制作可能

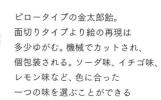

ピロータイプの金太郎飴。面切りタイプより絵の再現は多少ゆがむ。機械でカットされ、個包装される。ソーダ味、イチゴ味、レモン味など、色に合った一つの味を選ぶことができる

グッズ情報

最小ロット

面切りタイプ1500粒〜、ピロータイプ6000粒〜（6000粒で1柄）

価格

面切りタイプを1柄作成→1500粒の場合で4万円（税抜）、ピロータイプ1柄作成→6000個の場合で8万円（税抜）

納期

1〜2カ月

入稿データについて

デザインは、手描きでも出力紙でも、PDFなどの画像データでもOK。

注意点

オリジナル飴は印刷物ではなく、柔らかい飴を重ねて伸ばす工程上、ゆがみが生じる。また、色も職人の勘で制作するため、会社のロゴなどを完全に同じ形、色で再現することはむずかしい。デザインは左右対称のものが比較的希望に沿う仕上がりになりやすい。

問い合わせ

金太郎飴本店
東京都台東区根岸5-16-12
Tel：03-3872-7706
Mail：info@kintarou.co.jp
http://www.kintarou.co.jp/

ミントタブレット

いわゆる「ポケット菓子」は、かさばらずに手軽にカバンやポケットに入れて持ち運びができることから、広く配る用途に適している。中でもミントタブレットは、手軽さと爽快感から若い人やドライバーに人気がある。

スライド式のケース上面に
オリジナルプリントをした
シールが貼られる

デザインは縦型・横型の
どちらでも OK

お菓子の製造販売を手がける株式会社鈴木栄光堂では、お菓子自体にプリントしたり、オリジナルパッケージの食

べられるノベルティグッズを紹介するための「お菓子ファクトリー」Webサイトを展開している。

ラインナップはクッキーやラムネ、マシュマロなど。大手メーカーではできない小ロット生産や、納品対応が可能だ。

ミントタブレットの場合、スライド式のケースにオリジナルデザインのシールを貼ることができる。デザインは縦型・横型のいずれにも対応。フルカラー印刷。印刷可能領域は72×28ミリとなっている。

グッズ情報

最小ロット

1000個〜（1000個以下は要相談）

価格

単価175円〜

納期

入稿から3〜4週間程度

入稿データについて

同社提供のテンプレートにデザイン。Illustratorで入稿が基本となるが、できない場合は応相談。

注意点

色の指定がある場合は、入稿時に色番号もしくは色見本を提出。

問い合わせ

お菓子ファクトリー
（株式会社鈴木栄光堂 特販営業課）
岐阜県養老郡養老町船附字杁下1178-1
Tel：0120-78-1602
https://www.okashi-factory.com/

オリジナル
グッズ
120→
124

箱・
パッケ
ージ

購入した品物を収める「ペーパーバッグ」。可愛いデザインなら再利用して大切に使いたくなる。定番の長方形にこだわらず、自由な発想でデザインしてみたい。

紙を内側と外側で変えたりくり抜いたりと思いのまま

シンプルながらもインパクト大の三角柱バッグ。ハンドル位置も自由だ

グッズ情報

最小ロット

1枚〜、経済ロットは1000枚〜

価格

掲載写真の「リースバッグ（円形のもの）」と同仕様で4色印刷の場合→500枚で単価388円〜、1000枚で単価311円〜（ともにデザインデータ支給の場合）。
印刷内容や用紙によって価格が変わるので要相談。

納期

データ入稿（校了）から最短で3週間、通常は約1ヶ月〜1ヶ月半（枚数や難易度による）

入稿データについて

AIデータで入稿。

注意点

食品を直接入れる使用は不可。

問い合わせ

マツシロ株式会社
大阪府東大阪市角田1-10-8
Tel：072-962-1431
Fax：072-962-1233
Mail：minamino118@m-elitebag.co.jp
http://www.m-elitebag.co.jp/

駅やコンビニ、レジャー施設、お土産屋などで、ビニールと二重になった紙バッグが売られているところを見たことはないだろうか。昭和34年、ビニールをかぶせた紙バッグを初めて考案したのが、大阪で紙袋やバッグの製作を手がけるマツシロだ。形を維持する紙の特性を生かしつつ強度と耐久性を増すことに成功。購入者へのサービスのひとつでしかなかった紙袋を〝商品〟にした。以来、自社ブランドの紙袋をはじめ、数々のショップバッグなどを手がけている。

オーダーの際は、紙の種類や、印刷、加工、持ち手のハンドルともにあらゆる要望に向き合ってくれる。写真のように円形のものや内側がくり抜かれたもの、底が三角になったものなどほかでは製作が難しい形にも対応。ショップバッグなら定番の形に近いほどコストを抑えられるが、グッズとして販売したいと考えているなら、とことんインパクト重視のデザインを追求してみても楽しい。

紙管箱

箱

円筒形の紙管箱。
フタとミの組み合わせに
なっている。レーザー
カットで上に穴をあけ、
貯金箱にすることも

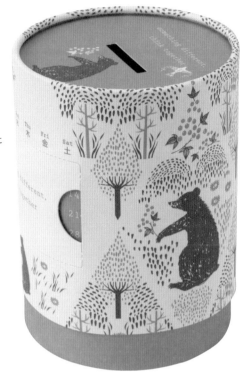

箱といえば四角いものが多いが、円筒形の紙管箱は、その形だけで特徴的なもの。パッケージとして使えるだけでなく、貯金箱や万年カレンダーといったグッズにもなるのだ。

フタ部分にレーザーカットで
切り取り線を入れておき、ミ部分に
カレンダーの玉を印刷。フタをずらす
ことで、万年カレンダーとして
使うことができる

紙

紙を巻いてつくる紙管箱。サイズなどをオリジナルでつくる場合は、型代の高額なコストがかかるのが通常だが、直径65〜300ミリ、高さ15〜250ミリの間であれば金型不要で自由自在にサイズを変えられるのが、TAISEIの平巻紙管だ。同社が独自に開発した平巻紙管機では、ライン変更が容易なため、サンプル制作も簡単に行うことができる。

フタとミの、貼り合わせ部分、メンコ(天地の円部分)と帯のデザイン柄を合わせることも可能。また、レーザーカット加工を組み合わせることで、貯金箱や万年カレンダーなどのグッズをつくることもできるのだ。パッケージとして中に商品を入れ、使用後に貯金箱やカレンダーとして取っておいてもらうといった活用法が考えられる。天メンコを外せば、ペン立てにもなる。

既存の紙管を流用するのではなく、オリジナルで制作するので、紙も白板紙からクラフト系の紙など、自由に選ぶことができるのもうれしい。

グッズ情報

最小ロット

2000個〜

価格

2000個の場合→単価120円〜
※条件により異なるので、事前に相談を。

納期

約1カ月

問い合わせ

TAISEI株式会社
http://www.taisei-p.co.jp/
本社:大阪府東大阪市高井田西1-3-22
Tel:06-6783-0331

東京支社

東京都千代田区内神田2丁目5-5
Tel:03-5289-7337

平留め箱／角留め箱

箱

箱を留めている針金がそのまま見える無骨さがかっこいい留め箱。平面をそのまままっすぐ留めている「平留め箱」と、角をそのままL字型に針金で留める「角留め箱」。後者は特に針金で留めるところが少なく手間がかかるが、できるところが少なく手間がかかるが、見た目の良さで注目の箱だ。

角留め箱。角をL字型に針金で留めている。もともとは貼箱の心としてつかわれていたもので、強度があまりないため、それでもいいという場合にのみ受注可

平留め箱。材料の板紙を針金で留めている。箱の高さやサイズによって、留める箇所の個数が変わる。針金の色は銀と銅の2色あり

グッズ情報

最小ロット

100個〜（それ以下も相談可）

価格

平留め箱（縦328×横238×高30mm、チップボール、10cm角以内の空押し1箇所）→100個で単価390円、200個で単価310円、300〜400個で単価270円、500個で単価260円。
角留め箱（縦329×横242×高60mm、チップボール、10cm角以内の空押し1箇所、角留め1辺2箇所）→100個で単価660円、200個で単価560円、300個で単価520円、400個以上で単価500円。

納期

仕様や個数、時期によって異なる。

入稿データについて

サイズや使う材料などは応相談。空押し用のデータはIllustratorでフォントをアウトライン化した、一般的な空押し用データを入稿する。

注意点

上記の価格は写真の大サイズの箱をつくった場合限定なので、使う素材や箱のかたち等によって価格は異なる。

問い合わせ

有限会社竹内紙器製作所
神奈川県横浜市金沢区幸浦2-12-8
Tel：045-784-6090
Mail：info@takeuchi-box.co.jp
http://www.takeuchi-box.co.jp/

素

材感むき出しの箱をつくりたい。そんなときには、材料となる板紙を針金留めしただけで完成する留め箱がオススメ。左ページで紹介している貼箱を手がける竹内紙器製作所では、この留め箱も得意。中にいれるものの重さやサイズ、形状などを聞き、それに最適な留め箱を提案してくれる。

留め箱は大きく分けて2つのタイプがある。ひとつは箱の側面を平らに留める「平留め箱」。留め箱として一般的なタイプで、針金の太さは0・95ミリの細いタイプと1・5ミリの太いタイプの2つがあり、色も銀と銅の2種類がある。もうひとつが、箱の側面をL字型に針金で留める「角留め箱」。昔の貼箱の芯としてつくられていたもので、実は仮留めの状態。本来はこの上に紙を貼って完成させるため、そのままだと強度があまりない。それを理解した上での受注であれば受けてくれる箱だ。

特にこの角留め箱はつくれる会社が今ではあまりない。しかし華奢ながら素材感にあふれた魅力ある箱で、似合う場合にはぜひ試してみたい箱だ。

貼箱

芯材でベースの箱をつくり、その上に化粧紙を貼って仕上げる「貼箱（はりばこ）」。印刷した色とは違う、紙そのものの色と風合いを感じられる上質感あふれる箱だ。竹内紙器製作所では相談しながら、同社でしかできないオリジナルの箱をつくることができる。

つくったオリジナルグッズを入れるパッケージとして、また箱自体をグッズとしてつくる、ということも多々あるだろう。そんなこだわりを持ってつくりたいときに頼りになるのが竹内紙器製作所だ。ここでしかできない箱を相談しながら最適な形や仕様を提案し製函してくれる。

貼箱はチップボールなどの芯紙でベースの箱をつくり、その上から別の紙を貼り合わせてつくる箱のこと。非常に手間がかかるため、年々つくられる機会も少なくなってきているが、その上質感や高級感は他の箱にはない魅力だ。

サイズや仕様は、どんなものを入れたいか、またどんな箱に

したいかでかなり変わってくる。竹内紙器製作所では、それを含め話し合い、当初発注者側が想定していた形や素材ではないほうがよさそうな場合は、よりいいかたちを提案してくれる

のがうれしい。例えば真っ白い貼箱をつくりたい場合、通常は芯材にはグレーや黄土色のボール紙を使うが、そこも表裏共に白い紙を使うことでより仕上がりが真っ白く美しい箱になると提案がある。せっかくつくるならいいものを。そんなときに竹内紙器製作所の貼箱はうってつけだ。

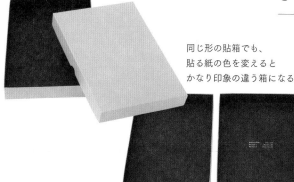

外側は浅葱色、内側は黒と
別の色の紙を貼った箱。これは竹内紙器製作所のオリジナル製品
「25（ニジュウゴ）」という、板紙1枚から25面とれる
サイズの箱。薄めの板紙を二重に貼り合わせてつくられており、
そのために角がきっちり出る、端正で美しい貼箱だ。
蓋の内側に箱の仕様が箔押しされているのもかっこいい

同じ形の貼箱でも、
貼る紙の色を変えると
かなり印象の違う箱になる

グッズ情報

最小ロット

100個〜（それ以下も相談可）

価格

縦176×横116×高20mmで、2層式、箔押し加工1箇所（10cm角以内）の箱（上写真の平たい箱）→100個の単価560円、200個の単価350円、300個の単価320円、400個以上の単価270円。

納期

仕様や個数、時期によって異なる。

入稿データについて

サイズや使う材料などは応相談。箔押し用のデータはIllustratorでフォントをアウトライン化した、一般的な箔押し用データを入稿する。

注意点

上記の価格は上写真の平たい箱をつくった場合限定なので、使う素材や箱のかたち等によって価格は異なる。

問い合わせ

有限会社竹内紙器製作所
神奈川県横浜市金沢区幸浦2-12-8
Tel：045-784-6090
Mail：info@takeuchi-box.co.jp
http://www.takeuchi-box.co.jp/

型抜きされた板紙を組み立ててつくる組箱（くみばこ）。よく見かけるこのタイプの箱は、保存時は平たなため場所もとらず便利。箱づくりに定評のある竹内紙器製作所なら、入れるものに合った素材・かたち・仕組みを併せ持った組箱をつくることができる。

オリジナルグッズをつくったものの、その品質感をより高めるために箱に入れたいということも多いだろう。そんなときは、グッズに合った箱をつくりたい。箱といってもこのグッズ特集でも紹介してきたようにさまざまなタイプがあるが、中でも一番安価にできるのがこの組箱だ。1枚のボール紙などの板紙を型抜きし、それを組み立ててつくる組箱。型抜きした後に胴貼りといって、機械で箱の側面部分を糊留めしておく場合もあるが、このページの写真で紹介している竹内紙器製作所の組箱は胴貼りせず、差込口にベロを差し込むだけで箱になるタイプの組箱（もちろん同社でも胴貼りしたタイプの組箱もつくれる）。

印刷や加工なしの素材そのままでもつくれるし、印刷したもので組箱をつくることもできる。サイズや形状、どうやって組み立てるタイプかなどは、中にいれるものによって異なる。つくりたい場合にはまず竹内紙器製作所に相談して、仕様をつめていくことからはじめよう。

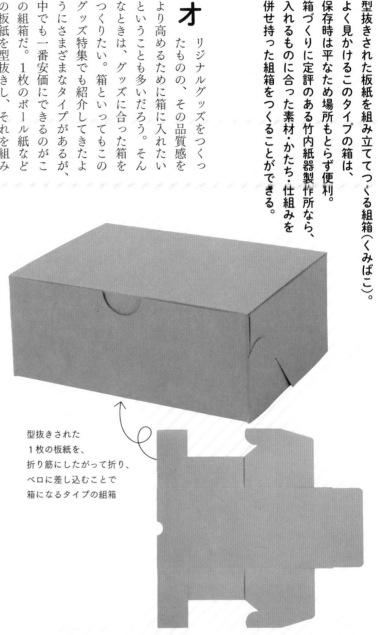

型抜きされた
1枚の板紙を、
折り筋にしたがって折り、
ベロに差し込むことで
箱になるタイプの組箱

上の写真の竹内紙器製作所
オリジナルの組箱は、
そのままパッケージングされて
「FOLDING 03」という
名称で販売もされている

グッズ情報

最小ロット

100個〜（それ以下も相談可）

価格

縦162×横116×高70㎜の箱（上写真の箱）→100個の単価250円、200個の単価130円、300個の単価90円、400個の単価80円、500個の単価70円。

納期

仕様や個数、時期によって異なる。

入稿データについて

サイズや使う材料などは応相談。

注意点

上記の価格は上写真の箱をつくった場合限定なので、使う素材や箱のかたち等によって価格は異なる。

問い合わせ

有限会社竹内紙器製作所
神奈川県横浜市金沢区幸浦2-12-8
Tel：045-784-6090
Mail：info@takeuchi-box.co.jp
http://www.takeuchi-box.co.jp/

オリジナル
グッズ
125 →
149

ファッション

最先端のデジタルプリントテクノロジーを駆使したデザインファブリック。最小1メートルからの印刷にも可能なため、オリジナル生地によるグッズ製作はもちろん、横断幕などさまざまな商品に応用できる。

クッションカバーの他、綿入れしたオリジナルクッションのオーダーも最小10個から可能

三巻加工したオリジナルスカーフの製作も行っている。ジョーゼットとシルクアピアから選択して注文できる。1枚4900円

グッズ情報

最小ロット

1メートル

価格

サンプル帳610円〜、生地プリント1m 2900円。

納期

注文後4営業日〜出荷。詳細はWebサイト参照。

入稿データについて

指定のウェブページにアップロード後、購入が可能となる。画像形式 TIFF または JPG、解像度 150dpi、カラーモード CMYK または RGB。

注意点

メンテナンスの前後で仕上がりに若干の変化が生じる場合がある。

問い合わせ

HappyPrinters
東京都港区南青山7-1-12
高樹町ハイツ1F
Tel：070-5370-6700
https://happyfabric.me

オリジナルデザインの生地を1メートルからオーダーできるウェブサービスHappyFabric。デジタルインクジェットプリントによる印刷で手描きのイラスト、写真、色彩豊かなグラフィックなど、あらゆるデザインの表現を可能としている。最大幅144センチ×自由な長さでプリントも可能な特徴を生かした、横断幕やタペストリーなどを製作することもできる。生地はプリントの再現性が高いポリエステル素材やコットンで全17種類を用意。定番のサテンとツイルの他、コットンに似たテクスチャーのテトロン帆布や吸水速乾に優れたセオアルファなどバリエーションは豊富。いずれも洗濯とドライクリーニングが可。

また、同社ではオリジナル生地の制作だけではなく、他のクリエイターがサイト上に投稿したデザインのオリジナル生地を購入したり、自分のオリジナル生地を販売できるオンラインサービスも運用している。デザインが売れた場合、販売価格の10%が収益としてクリエイターに還元されるシステム。

刺繍トートバッグ

生地にロゴやイラストを入れるのであれば、高級感のある刺繍を選びたい。耐久性に優れた刺繍は使用頻度の高い衣服やバッグとの相性もぴったり。作成した版を転用すれば、商品のバリエーションを増やすこともも容易だ。

老

舗刺繍メーカーの株式会社マツブン刺繍が提供する、オリジナルデザインを刺繍で表現したグッズの数々。ノベルティの定番として人気が定着したトートバッグにも、約720色ある刺繍糸を駆使したロゴやイラストを入れることができる。

一言に刺繍といってもその表現方法はさまざま。同社ではフリ縫い、タタミ縫い、ステッチ縫いの3通りを基本にデザインにあった方法を使い、日本製の最新機械で刺繍を施していく。また、コンピューターによる簡易型の刺繍版製作の他、より細やかな表現を可能とする手打ち式の刺繍版製作も採用している。

トートバッグ本体はしっかりとした丈夫なキャンバス地と遊び心を感じるデニム地の2種類が用意されており、サイズ、色、形状も数多く取り揃えている。

一度製作した刺繍版はポロシャツ、トレーナー、キャップなどの他の商品に転用が可能。プリントにはない耐久性と高級感のあるオリジナルのアパレルグッズを、コストを抑えて製作できる。

写真はネイビーの
キャンバス地、
Lタイプのトートバックに
白い糸を使用

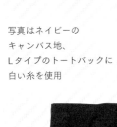

刺繍の糸とバッグの種類、
サイズとその選択肢は
限りなく多い

グッズ情報

最小ロット

30枚

価格

30〜99枚／単価1050円＋版代1万円、100〜299枚／単価1050円、300〜499枚／単価1000円、500〜999枚／単価950円、1000枚〜／単価900円（キャンバス地Lサイズの場合　すべて税別　100枚以上は版代サービス）。

納期

約2〜3週間（枚数、時期により変動）

入稿データについて

Illustrator、JPG

注意点

グラデーションの表現は不可。

問い合わせ

株式会社マツブン
東京都足立区六町2-6-21
Tel：03-3884-6694
http://www.matsubun.com

刺繍Tシャツ・刺繍ワッペン 127

プリントにはない高級感がある、名前やロゴ、オリジナルのイラストを刺繍で入れたTシャツやワッペン。耐久性が備わり実用的であることから、さまざまな衣服や服飾雑貨に取り入れられている。

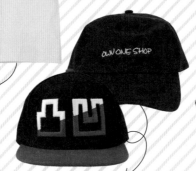

刺繍専用の大型ミシンでイラストの絶妙な線の動きを表現。
糸密度が高く美しい仕上がり

グッズ情報

最小ロット

1個

価格

刺繍代1000円〜、ワッペン1500円〜、型代2000円〜（大量注文による割引あり）。

納期

既存のフォントを利用したデザインであれば最短30分、持込のデザインの場合は1週間以上。

入稿データについて

各種形式の他、手書きの紙なども可。

注意点

小さい文字や細かいデザインは表現しきれない場合もある。

問い合わせ

刺繍屋OWN ONE SHOP　お台場店
東京都港区台場1-6-1
デックス東京ビーチ　シーサイドモール4F
Tel：03-3599-5070
Mail：ownoneshop@yahoo.co.jp
https://www.ownoneshop.com

プリントと異なり色褪せがないため、ユニフォームやキャップのロゴ入れにも人気の刺繍。東京・お台場に実店舗を構えるOWN ONE SHOPは、オリジナル刺繍を入れたワッペンやTシャツなどのアパレル関連アイテムを販売。商品以外の持ち込み衣類への刺繍も対応している。

刺繍は10×10センチの範囲内であれば、文字数や使用する糸の色（ただし金・銀は別料金）は無制限。名入れは日本語6種類とアルファベット20種類ある既存のフォントから選べる他、オリジナルデザインの版を作成することも可能。入稿する際、デジタルフォーマット以外に、手書きデザイン画でも受け付けてくれる。

料金はワッペン1500円〜、Tシャツ2500円〜。刺繍代はTシャツ2500円〜。刺繍代は商品に含まれているが、オリジナルデザインを作成する場合は別途版代がかかる。ただし、1度注文した版は保存されるので、追加注文の際は版の作成が不要となる。注文は1点から可能。店頭注文の場合、簡単なデザインであれば最短30分ほどで仕上げてくれる。

154

腕時計

記念品、ノベルティ、キャラクターグッズをはじめ、さまざまな用途に利用できるオリジナル腕時計。名入れはもちろん、トータルにデザインした世界にひとつの腕時計を、小ロットからオーダーできる。

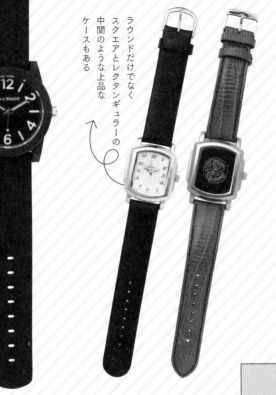

ラウンドだけでなくスクエアとレクタンギュラーの中間のような上品なケースもある

こちらはカジュアルな印象の与える時計。文字盤の色は2000種類以上から選べる

高級感のあるメタルベルト、懐中時計タイプ、スポーツウォッチなど、多種多様にあるモデルをベースにしたオリジナル腕時計を製作するNEW COLORS。単なる名入れではなく、文字盤、針、裏蓋、ベルトやパッケージにいたるまで、トータルにデザインした腕時計を製作することができる。

はじめに詳しい用途や予算などのヒアリングを行った後、同社がイメージに沿った提案書を無料で作成。デザインは発注者側からはもちろん、依頼すれば具体的な案を提案してくれる。

文字盤のデザインは1色〜フルカラーまで選べる他、高級感のある天然貝殻などの素材を使用したり、スワロフスキーストーンや蓄光塗料で装飾も施せる。裏蓋にはレーザーエッチングによるメッセージや名入れが可能。

腕時計本体は全モデル共通で日本製ムーブメント、生活防水機能を搭載。最小ロット30個から製作が可能で、サンプル製作後に量産することもできる。生産は中国で行われ、保証規定内であれば無償で修理に応じる。

マフラータオル

スポーツなどの応援グッズとして使われるマフラータオル。見た目を重視しがちなアイテムだが、三和タオル製織のマフラータオルは、綿100％で吸水性がよく、自社織り、自社プリントにこだわってつくられている。実用性が高い上に小ロットにも応えてくれるのがありがたい。

　三和タオル製織のオリジナルマフラータオルの最大の特徴は品質の高さ。織りからプリントまですべて自社で行い、肌触りや吸水性に優れた綿100％素材。両面にパイルを出した状態で織った後に、片面のみ専用の大型機械でカットするシャーリング加工を入れることで、滑らかな肌触りが得られ、プリントされたデザインが鮮やかに見えるのだそう。

　プリントはタオル全面にベタを入れることができるので、イメージカラーを目立たせることができる。色は5色まで使用可能だが、見本のように白を活かした1色のデザインもよく映える。配色のこだわりがあればできる限り対応するとのこと。プリントのほかに名前タグや

個包装、ギフト包装などもオプションで対応してくれるので、ノベルティや記念品にも使いやすい。

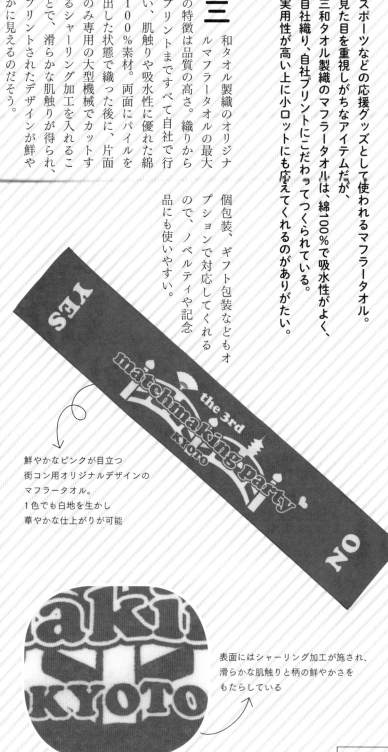

鮮やかなピンクが目立つ
街コン用オリジナルデザインの
マフラータオル。
1色でも白地を生かし
華やかな仕上がりが可能

表面にはシャーリング加工が施され、
滑らかな肌触りと柄の鮮やかさを
もたらしている

グッズ情報

最小ロット

1枚〜

価格

単価：455円（税込）
型代：1色につき1万3000円（税込）
300枚未満の注文では別途手数料1万円が必要。

納期

3週間（7〜10月は繁忙期のため納期が変動することもある）

入稿データについて

Illustrator のデータ入稿（同社 Web サイトにテンプレートあり）。データ入稿ができない場合は、デザイン補助費用1100円〜1万円がかかる。手書きなどの入稿も別途見積もりで対応。（内容により価格は変動、打ち合わせ期間は納期に含まず）。

注意点

素材やプリントの性質上、細かすぎるデザイン表現には向かない。画像添付の上メールにて相談してほしい。

問い合わせ

**オリジナルタオルを作りま専科
（三和タオル製織株式会社）**
京都府福知山市三和町菟原下166
Tel：0773-58-2218
Mail：sanwatowel@original-towel.jp
https://www.original-towel.jp/

ガーゼタオル

表面がガーゼで裏がパイル地のタオル。肌触りが柔らかく、洗えば洗うほど心地よく使えるため、家庭用や赤ちゃんグッズとしても人気がある。三和タオル製織のガーゼタオルは、普及しているものと比べてボリュームがあり吸水性がよいのが特徴。

フェイスタオルサイズで
2色の枠内プリントをしたもの。
四方に余白が残るので、
地の色を活かしたデザインに
向いている

ハンドタオルサイズの
1色枠内プリント例。
肌触りがよくボリューム感もあり
使い勝手がよい

綿 100%で自社織り、自社プリントの高品質ガーゼタオル。後ざらしの吸水性と使用時の柔らかな風合いが特徴だ。ガーゼタオルに不足しがちなボリューム感が出るよう工夫されて織られている。

サイズはフェイスタオル（33×84センチ）とハンドタオル（33×36センチ）があり、それぞれ全面ベタと枠内プリント（四方に3〜4センチの余白ができる）とが選べる。全面ベタの場合は、背景に色を入れイラストや文字を白く残すデザインが、枠内プリントは地色を活かして柄やロゴをデザインするのに適しているだろう。

いずれも5色までプリント可能（ただし1色ごとに型代が必要）。名前タグや個装袋もオプションで対応可能。

グッズ情報

最小ロット

1枚〜

価格

フェイスタオル（枠内プリント）の場合→単価370円、（全面ベタ）の場合→単価445円（税込）
ハンドタオル（枠内プリント）の場合→単価235円、（全面ベタ）の場合→単価275円（税込）
型代：1色につき1万2000円（税込）
少量（フェイスタオルは300枚未満、ハンドタオルは600枚未満）生産の場合別途手数料1万円が必要。

納期

3週間（7〜10月は繁忙期のため納期が変動することもある）

入稿データについて

Illustratorのデータ入稿（同社Webサイトにテンプレートあり）。データ入稿ができない場合は、デザイン補助費用1100円〜1万円がかかる。手書きなどの入稿も別途見積もりで対応。（内容により価格は変動、打ち合わせ期間は納期に含まず）。

注意点

素材やプリントの性質上、細かすぎるデザイン表現には向かない。画像添付の上メールにて相談してほしい。

問い合わせ

**オリジナルタオルを作りま専科
（三和タオル製織株式会社）**
京都府福知山市三和町菟原下166
Tel：0773-58-2218
Mail：sanwatowel@original-towel.jp
https://www.original-towel.jp/

ネクタイ

伝統の「桐生織」でつくるオリジナルネクタイ。ジャガード織りでオリジナル柄を織り込んだものが最小ロット6本から製作できる。織物産地の桐生だからこそのノウハウと、きめ細やかなアドバイス。満足感の高いグッズだ。

オリジナルネクタイをつくってくれるのは、1300年続く織物の産地桐生の衣都の工房。桐生織りからプリントまで幅広いラインナップを持っている。

中でも注目なのが、桐生織のプレミアムネクタイだ。先染めの糸を織り込んで柄を描く、本格的なジャガード織りで、好きな柄を織り出し、6本〜(シルク素材の場合)という小ロットにも対応してくれる。

糸の色は300色用意されていて、その中からデザインに近いものを選んで製作する。生地はシルクとポリエステルが選べる。ワンポイント柄や小剣止めと呼ばれるネクタイ裏のループも別注可能。まずは希望を相談してみよう。

同じパターンを繰り返し織り込んだ全体柄。プリントでは出せないジャガード織りの上質感がよい

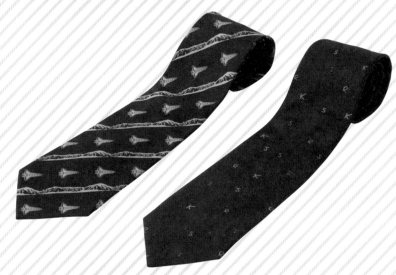

グッズ情報

最小ロット

シルク6本〜
ポリエステル8本〜

価格

シルクネクタイ50本の場合→単価3000円(税別)
ポリエステルネクタイ50本の場合→単価1800円(税別)
型代3万円(税別・シルクポリエステル共通)

納期

デザイン確定後1ヶ月半
(約2週間で生地見本の提出。承認後約1ヶ月で納品)

入稿データについて

Illustratorにて入稿(テンプレートファイルあり)

注意点

織機の規格に柄の配置を合わせる必要があるので、データ入稿後に修正する場合がある

問い合わせ

衣都の工房
(株式会社 i 4)
群馬県桐生市本町2丁目5-6
Tel：0277-46-8402
Mail：info@ito-no-kobo.jp
https://ito-no-kobo.jp/

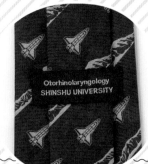

小剣止め部分は、共布のループやプリントネーム、織りネームなどの加工が可能(共布以外は別注)

スカーフ

全国でも有数の繊維産地である群馬県桐生市で一貫生産している衣都の工房。オリジナルスカーフは写真やイラストを熱転写し、鮮やかでくっきりと仕上げられる。1枚から製作できるのも嬉しいポイントだ。

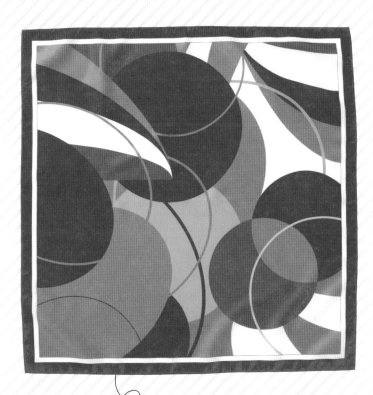

色鮮やかで細部までくっきりとプリントされた華やかなスカーフ。
フルカラープリント対応なので、色数で価格が変わることはない

写真やイラストなど、好きな柄をスカーフにすることができるサービス。生地は、スカーフ生地としてもっともポピュラーな綾（ツイル）、透けよう。

感が美しいシフォン、薄い生地で光沢のあるパールシフォンの3種が選べる。生地サンプルはあらかじめ取り寄せ可能（無料）なので、実際に触って選べるのもうれしい。

またサイズもチーフ（約25×25センチ）から大判スカーフ（約90×90センチ）まで4種類。そのほかにもロングチーフやリボンタイプも選べる。

昇華転写プリントで、写真や細かな柄もくっきりと鮮やかに仕上げられる。同社Webサイトで、スカーフにぴったりの華やかな柄のテンプレート見て参考にしてみよう。

グッズ情報

最小ロット

1枚〜

価格

スカーフ（約52×52cm）30枚の場合→
単価1800円（税別）
別途初期設定費用5000円が必要（税別）

納期

データ入稿後3週間程度
（数量による）

入稿データについて

Illustrator、またはPhotoshopにて入稿
（Illustratorのテンプレートファイルあり）

注意点

色の指定がある場合は、事前にDICやPANTONEで指定するか、印刷物などの色見本を送付する。

問い合わせ

衣都の工房
（株式会社ｉ４）

群馬県桐生市本町2丁目5-6
Tel：0277-46-8402
Mail：info@ito-no-kobo.jp
https://ito-no-kobo.jp/

刺繍が施されているタオルには、高級感がある。糸が立っているパイル生地なので、生地目を覆うように加工できる刺繍との相性はばっちり。また耐久性にも優れているので、贈答品としても喜ばれること受け合いだ。

タオルに刺繍を施すことで、洗濯による、色の変化や色移りの程度など、丈夫さを示す洗濯堅ろう度が、高くなり、業務用としても多く採用されている。また一方で、タオルの価値を高める加工として、有名ブランドのタオル商品のほとんどが刺繍で制作されている。

マツブンでは、刺繍するタオルに、ジャパンクオリティの代表製品のひとつ、今治タオルを採用している。柔らかな肌さわりと吸水性の高さは、周知のとおり。記念品や贈呈品としてふさわしい品質だ。

本生産前の刺繍確認用先出し、デザインデータがない場合も、名刺のコピーや手書きの原稿でも入稿できるなど、ユーザーに沿ったサービスもあるのはうれしい。くわえて、刺繍版は半永久保存され、ポロシャツ、トレーナー、キャップ、トートバックなど、他の商品にも転用ができる。コストと抑えながらオリジナルデザインのグッズを多数そろえることが可能だ。

品質には定評のある今治パイルハンカチ（Lサイズ）。フェイスタオルなど、他サイズもある。タオルカラーは14色から選べる

今治タオルのブランドタグ付き

今治マークつきのギフトボックス入り商品も人気だ

グッズ情報

最小ロット

100枚

価格

今治パイルハンカチ（Lサイズ）に、基本刺繍タテヨコ含み7cmまで。糸色2色以内で刺繍した場合→100〜499枚で単価630円。500〜999枚で単価580円。1000〜2999枚で単価530円。3000枚以上で単価500円。
（すべて税別　版代はサービス）

納期

約2〜3週間（枚数、時期により変動）

入稿データについて

Illustrator、JPG。デジタルデータ以外の手書き原稿も可

注意点

グラデーションの表現は不可。

問い合わせ

株式会社マツブン
東京都足立区六町2-6-21
Tel：03-3884-6694
http://www.matsubun.com

カラー手袋4色

味気ない作業用手袋では味わうことのできない、統一感や連帯感が生まれるオリジナルプリントを入れたカラー手袋。左にロゴ、右にメッセージなどデザインの自由が効くのもポイントだ。

作業用の軍手としてはもちろん、販促イベントやコンサートグッズなどにも採用されているヴィヴィッドなカラー手袋。手の甲にあたる部分にカッティング圧着、またはフルカラーカッティングによるオリジナルデザインのプリント（6×5センチ以内）を施すことができる。

金、銀、蛍光色も含めた単色プリントのカッティング圧着は、フルカラー圧着よりも割安で、くっきりとした仕上がり。生地への定着もしっかりとしており、目を引くオリジナルグッズづくりにオススメだ。一方フルカラーカッティングは写真やイラスト、ロゴマークを複数色で再現することが可能。色落ちしにくい、鮮やかな発色が持ち味である。版代が不要のため1点からオーダーが可能で、同じデザインの手袋を色違いで揃えることも容易。

4色展開でサイズは男女兼用フリーサイズを用意。アクリル100％の素材はやわらかな着用感で、軽作業から防寒まで対応する。

手首の元から指の先までの長さはおよそ24cm。
男女問わず使えるサイズを採用している

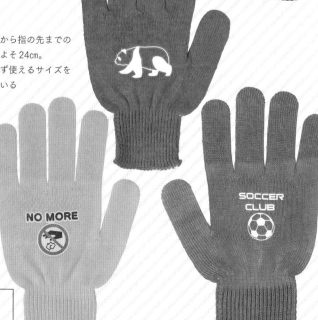

グッズ情報	
最小ロット	
1組	
価格	
2590円〜	
納期	
注文から最短3日。	

入稿データについて

完全データ入稿ではなく、サイト上での入稿となる。Illustratorでデザインした場合、デザインツール画面のマイピクチャ機能を使えば、AIファイルをそのままアップロードして入稿可能。事前に手袋のプリントサイズを確認して、アートボードをそのサイズに合わせてデザインを配置することもできる。各種ファイル形式に対応。画像解像度は200dpi推奨。

注意点

手袋のデザインは片手ずつのオーダーとなる。両手同じデザインに揃えたい場合は、配置の位置やデザインのサイズなどを合わせる必要がある。

問い合わせ

オリジナルプリント.jp
（株式会社イメージ・マジック）

東京都文京区小石川1-3-11
ヒューリック小石川ビル5F
Tel：0120-962-969
Mail：support@originalprint.jp
https://originalprint.jp

タイツ

135

ファッション

足下を印象づける「タイツ」。
黒タイツは定番になったが、カラフルで
インパクトの強い柄タイツも人気が高い。
ハロウィンなどの仮装にもぴったり。

色幅が広い昇華転写は幅広い色の表現が可能。
濃色から淡色まで濃淡を美しく再現

スットッキングと比べて厚手のタイツは、秋から冬、春にかけては防寒具として多くの女性に愛用されている。厚さの単位を示すデニールが30未満のものをストッキング、それ以上をタイツと呼ぶ。そもそもデニールとは、1グラムのナイロン素材を9000メートルに引き延ばしたものを1デニールとし、数値が大きいほど厚手で防寒力も高いものとなる。身体に密着しぴったりとしたアイテムのためパンツやスカートと合わせて履かれることが多く、最近では派手でカラフルなデザインもよく目にするようになった。

このタイツの素材は、ポリエステル91％、ポリウレタン9

％で80デニール。夏以外のシーズンに活躍する汎用性の高い厚さだ。サイズはM・Lのワンサイズ。プリントは両面昇華転写によりのものに染色してつくられており、色数に制限がない。そのためカラフルなデザインやグラデーションも高発色で印刷が可能だ。もちろん水や雨にも強く安心。1枚から作成できるのも嬉しい。

オーダーする際には刷版を製作する必要があり、一枚目は別途4400円がかかる。同一デザインの2枚目以降は版代が不要になるため低価格でつくることが可能だ。

グッズ情報

最小ロット

1枚〜

価格

1枚の場合→2050円、31枚の場合→単価1650円。初回のみ刷版代4400円。（送料別途）。
再注文の場合、刷版代は不要。

納期

データ入稿（校了）から約21営業日。

入稿データについて

RGBカラーで作成し、PSD・JPG・PNGで入稿。表と裏それぞれのデザインデータが必要。印刷時にCMYKへ変換させるため、蛍光色や寒色系の色は再現しづらくなる。

問い合わせ

ピクシブ株式会社
pixivFACTORY
東京都渋谷区千駄ヶ谷4-23-5
JPR千駄ヶ谷ビル6F
Tel：03-6804-3458
https://factory.pixiv.net/

162

フルカラーソックス・ストッキング＆タイツ

こちらの大正浪漫を感じる
「彼岸花と逢い引き」
ソックスは、すでに完売

写真協力／chamo（デザイン：るぅ）

カラフルで複雑なデザインも美しく表現できる、個性的でおしゃれなオリジナルソックス。プリントのはがれやひび割れ、色落ちの心配がなく、機能性にも配慮した素材を採用している。

こちらのタイツは、ティンカーベルドリームのオリジナルブランド、スリムストライプ（デザイン：Miyai）のもの

オリジナルのアパレルグッズやアクリルアクセサリーを製作するティンカーベルドリーム。同社でもベースとなる白いポリエステル素材のソックスにグラフィック、イラスト、写真を用いたデザインをプリントしたオリジナルのフルカラーソックスを製作している。ソックスは80デニールのクルーソックス、ハイソックス、オー商品となる。

ソックス、ハイソックス、オーバーニーの3タイプを展開（クルーソックスのみ20デニールあり）。また、同様にタイツのオーダーも可能。20デニールか80デニールから選択が可能で、いずれも通気性に優れた伸縮に強い素材を採用している。プリントは昇華転写印刷という方法を使い、一足一足手作業で行われる。発色が良く、デザインの細部まで美しく仕上がるのが特徴だ。

台紙付きのOPP個別包装などのオプションメニューもあり。一般的なノベルティ向け商品とは異なり、注文数が増えても単価が大幅に下がることはない。したがって販売用グッズや個人利用向けの商品となる。

グッズ情報

最小ロット

全種類30足

価格

単価約1500円〜（30足の場合）

納期

サンプル製作に7〜10日、量産に10〜30日程度。

入稿データについて

Illustrator（タイツ、ソックスはテンプレートあり）

注意点

印刷の際、サイドに縦線、タイツは若干の段違いや線などが生じる。

問い合わせ

ティンカーベルドリーム
東京都墨田区向島2-19-10
サンモール向島506
Tel：03-3626-4323
http://tinkerbell-dream.com/

靴下

冬は防寒着として、春や秋には"見せる"ファッションとして人気の「靴下」。派手で個性的なものもワンポイントとして取り入れやすくプレゼントにも適している。

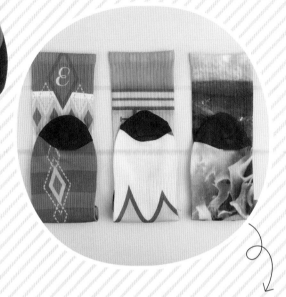

左右で異なるデザインでも価格は同じ。
複数注文してすべて違う色にするなど利点を生かしたい

キャンバスや生地プリントを主力商品とする写真ギフト。英国・ロンドンに拠点をおくコントラードの日本用オンラインショッピングサイトだ。

コントラードは、布プリントやアパレル、ホームウェアを得意とするオーダーメイドオンデマンドサービスで、アメリカやフランス、イタリアなどにサービスを展開している。扱う商品はすべてロンドンで手づくりで製作され、ハンドプリントされる。

靴下は、伸縮性のある白い生地に生地の深くまで色が届くようフルカラー印刷で仕上げられる。発色がよいのが特徴で、模様やイラストだけでなく写真を使って自由にデザインしてみよう。つま先、かかととはプリント可能範囲に含まれない（色は黒のみ）が、これらを除く全面にプリントが可能だ。色物として扱うことで通常通りの洗濯もできるため、普段使いに使用できるのが嬉しい。サイズは21.5〜24.0センチ、24.5〜26.5センチ、27.0〜29.5センチの3種類。2セット以上（他商品も可）の購入で割引も用意されているので（2020年1月現在）、ペアソックスの制作や下着、パジャマなどと柄を合わせてオーダーするのもお得で楽しい。

グッズ情報

最小ロット

1組〜

価格

4000円〜

納期

データ入稿後1〜2営業日で発送（英国ロンドンより欧州ヤマトにて出荷。離島を除く配送までの目安は5日〜6日）

入稿データについて

同社のデザインシステムを利用し、JPG、PNG、TIFFで入稿。

注意点

作成したデザインを元に印刷。デザインシステム上のプレビューは確認のための参考画像につき、出来上がりに僅かな違いが発生する可能性がある。

問い合わせ

写真ギフト
Unit 7, Space Business Park,
Abbey Road, Park Royal, London
Tel：03-4589-4673
Webサイト内にチャット受付あり
Mail：info@shashingift.jp
https://www.shashingift.jp/

フルカラー・ビーチサンダル

夏のレジャーに海水浴に大活躍する「ビーチサンダル」。フルプリント対応なら、ワンポイントの表現はもちろん、パターンや写真にいたるまで思いのまま。

一足からでも注文できるフルカラープリントのビーチサンダル。水に濡れるアイテムということもあり通常はシルクスクリーン印刷が多いなか、フルプリントのデザインが実現できる。細かい線やデザインも再現するので写真の利用にも最適だ。表面に圧力をかけてプリントすることでインクが生地の深くまで浸透。これによって色落ちの心配がなく長く愛用することができる。イラストやシンプルなデザインの場合、カラープロファイルはCMYK、校正設定は「uncoated fogra29」が最も適している。写真をメインに使用したい場合にはRGBがベストだ。ただし、いずれも印刷の特性上、黒がわずかに緑色に退色するため黒をメインにしたデザインを考えている場合には注意が必要となる。

ビーチサンダル本体はクッションに優れた素材を使用しており、夏場だけでなく普段使いにも活躍しそう。サイズは子供用、大人用それぞれにS、M、Lの3サイズ。本体に2年保証がついているから安心だ。

製造は英国だが、1~2日営業日で発送し、入稿から約1週間で手元に届く。配送料金も850円と安価なため、日本メーカーに頼むの感覚でオーダーできる。

ソールと鼻緒は黒一色のみ。白い生地にプリントされる

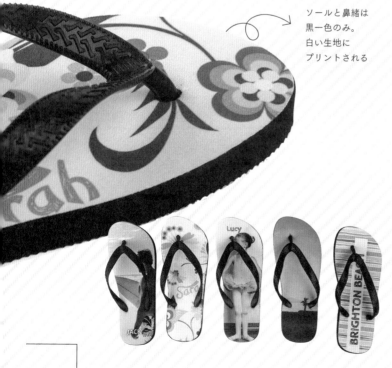

グッズ情報

最小ロット

1足～

価格

単価4000円～。数量によっては割引もあり。

納期

データ入稿(校了)1~2営業日で発送(英国ロンドンより欧州ヤマトにて出荷。離島を除く配送までの目安は5日～6日)

入稿データについて

同社のデザインシステムを利用し、JPG、PNG、TIFFで入稿。

注意点

作成したデザインを元に印刷。デザインシステム上のプレビューは確認のための参考画像につき、出来上がりに僅かな違いが発生する可能性がある。

問い合わせ

写真ギフト
Unit 7, Space Business Park,
Abbey Road, Park Royal, London
Tel : 03-4589-4673
Webサイト内にチャット受付あり
Mail : info@shashingift.jp
https://www.shashingift.jp/

げんべいのビーチサンダル

ファッション

神奈川県・葉山に店を構え、日本で一番歴史のあるビーチサンダル専門店「げんべい」。遠方からも大勢の人が訪れる人気店のサンダルが、オリジナルプリントで実現する。履き心地にこだわる人にオススメだ。

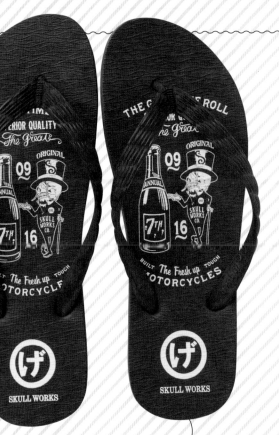

地元市民やマリンスポーツ愛好家に愛用者が多い名品だ

夏に限らず、近所の散歩や買い物、室内履きとして通年活躍する"ビーサン"。履き心地を追求するなら、長時間履いても足が疲れにくいと人気が高いビーチサンダル専門店「げんべい」のビーチサンダルを選ぼう。ビーチの上で歩きやすいと評判だ。ソールのつま先部分にくらべてかかとに少し厚みをもたせた「テーパービーチ」を採用しており、これが履きやす

さの正体。また、甲高・幅広な足をもつ日本人に合うよう左右非対称の鼻緒を採用。これによって、足が擦れにくくなっている。

げんべいでは、愛好者も多い高いビーチサンダルの品質はそのままに、プリントを施すOEMサービスを行っている。写真の黒だけでなく、白、水色、黄色、赤などカラフルな10色のソールから自分の好きな色を選び、シルクスクリーンで印刷するのが基本となる。ソールのほぼ全面にプリントが可能だが、縁から内側2ミリと、鼻緒の穴周りの2ミリには印刷不可。プリントのカラーについては問い合わせて欲しい

グッズ情報

最小ロット

1足〜、経済ロットは100足〜

価格

版代1版1万5000円、1足1500円（プリント代込）

納期

データ入稿（校了）から3週間程度（時期による）。

入稿データについて

同社のテンプレートを使用し、Illustratorで入稿。

注意点

ビーチサンダルは、昔ながらの手法で制作しているためひとつずつ個体差がある。

問い合わせ

有限会社ゲンベイ商店
神奈川県三浦郡葉山町一色1464
Tel：046-875-7213
Mail：eizaburo-hayama@genbei.com
http://www.genbei.com/oem/index.html

スニーカー

自分でデザインした生地で
スニーカーをつくる。
考えただけでワクワクするような
注文に答えてくれるのが、
株式会社インデクトの
「カラーステージ」サービスだ。

既製品の靴に対してプリントすると、範囲が限られたり剥がれや色落ちの心配が生まれる。しかしこの「SNEAKERS Hi」の場合、昇華転写でプリントした生地で縫製をし、製靴することで中敷を含めたアッパー全面に好みの柄をプリントしたスニーカーを、1足からつくることができる。

手間のかかる手法でその分コストも上がるが、従来の方法に比べて多柄展開がしやすく、サンプルだけを作成して受注生産するなどの工夫をすることで在庫リスクを減らすことができる。オーダーできるのはプリント柄のみで、靴の形状は変更できない。

メンズは25・5センチ、26・5センチ、27・5センチの合わせて6サイズに対応。レディースが22・5センチ、23・5センチ、24・5センチ。

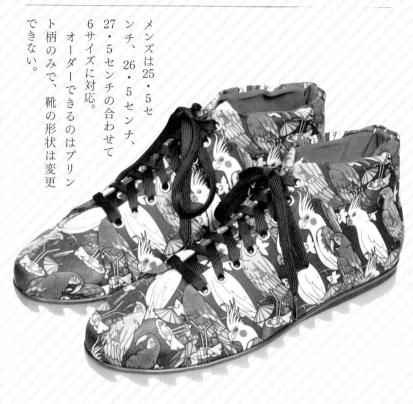

プリントした生地から縫製するので、
隅々まで柄の入ったデザインスニーカーがつくれる

グッズ情報

最小ロット

1足〜

価格

ハイカットスニーカー1足の場合→1万5500円。
200足以上の発注（サイズアソート可）の場合→単価9000円。
月産の数量が数百足まとまるなら、発注は少量ずつでも割引対応が可能な場合もある

納期

1足の場合は2週間〜3週間
200足の場合は1ヶ月〜1ヶ月半

入稿データについて

Illustrator（CS4以下）で、支給のテンプレートを使用して入稿。配置指定がない総柄などは画像入稿でも可。

注意点

入稿データはCMYKカラーモードで作成。プリントの特性上データとは色味が多少異なる。インクが生地に染み込むため細かい文字などは読み取りにくくなる場合がある。生地は縫製時に折り込んで隠れる部分ができるため、細かい位置指定ができない場合もある。

問い合わせ

カラーステージ
（株式会社インデクト）
兵庫県神戸市長田区神楽町2-3-9
ダイドービル4階
Tel：078-646-3630
Mail：info@colorstage.net
https://www.colorstage.net

デジタルプリントボタン

ボタンをキャンバスに、好きな色と柄を描き出せる、クロップオザキのデジタルプリントボタン。スクリーン印刷や彫刻と違い、フルカラーでくっきりとプリントできるため、鮮やかで楽しい、より自由な表現のボタンがつくれる。

ボタンはファッションの大切なアクセントとなるアイテム。洋服につけるだけでなく、ボタンをメインにした小物やバッグなどのグッズをつくることもできる。

株式会社クロップオザキでは、ボタンをはじめとした衣料用テープ、ワッペンなど多様なアパレル資材を専門に取り扱っている。インクジェットでフルカラー印刷するデジタルプリントボタンは、四つ穴のもので、サイズは11・5、15、20、25ミリの4種類。形状は、フチが薄くてボタンホールに入りやすいタイプと、土手のようなフチがついたタイプの2種類。どちらもデジタルプリントに映える形状だ。データは穴の部分に大事なポイントが来ないように気をつけ、ボタンのサイズに塗り足し

し込み）。

を加えて作成しておけば、選んだボタンの形状に合わせて微調整をしてくれる。

基本的にプロ向けのサービスではあるが、プリントボタンは100個から注文することが可能。さらに大口のオーダーであれば、ボタンの形状などの別注の相談にも乗ってくれるそうだ。

ボタンを始め豊富な専門知識や、多種多様なアパレル資材の最新情報は、こまめに更新されているスタッフブログでも紹介されている。またショールームで最新のサンプルを確認することも可能だ（要申

現在取り扱いがあるのは、マット系のプリントボタン。サイズは11.5、15、20、25mmの4種類

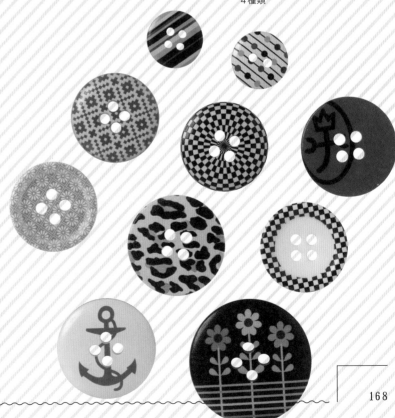

グッズ情報

最小ロット

100個～（100個単位刻み）

価格

初期データ代（初回のみ）1柄分→1万5000円
（サイズ変更や色展開などがあればデータ料金が発生する）
ボタン代（100個）→11.5mmのもの1万円、15mmのもの1万600円、20mmのもの1万3000円、25mmのもの1万7000円。

納期

加工のみ約3～4週間（ボタンの在庫がない場合は生産納期として3～4週間）

入稿データについて

IllustratorまたはPhotoshopで入稿

注意点

入稿データはボタンに合わせてメーカー側で微調整する。

問い合わせ

株式会社クロップオザキ
新規事業開発課
東京都千代田区東神田2-1-11
第一坂本ビル4F
Tel：03-5829-8128
Mail：info@cropozaki.com
http://www.cropozaki.com

全面プリント傘

一般的に傘にプリントというと、ワンポイントでロゴを印刷するというものをイメージしがちだが、傘の全面に1本からオリジナルデザインをプリントすることも可能なのだ。

全面にプリントされた傘は、開いたときのインパクトがとても大きい。傘の一部分ではなく、全面に1本からデジタルプリントできるとなると、プレゼントや記念品、イベントなど、使い道も広がりそうだ。

プリントする傘は、イベントやスポーツでよく使われる直径134cmの手開き式のものから、日常使いしやすい直径100cmのジャンプ傘まで全5サイズ。また折り畳み傘も用意されている。

写真やグラデーションをつかったデザインも表現可能。すべて海外での制作になるので、納期は1カ月以上見る必要がある。

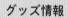

傘の全面にプリントできるグラデーション表現も可能

グラスファイバーの8本骨で、しっかりしたつくりの傘だ

写真のプリントも可能

グッズ情報

最小ロット

1本〜最大50本程度

価格

直径134cmタイプのレースクィーン傘サイズの単価→1本の場合2万円、5本で1万6000円、10本で1万3500円、20本9600円。傘本体、印刷代、送料込み（北海道・沖縄・離島は除く）、税別（価格は改訂の可能性あり）。

納期

1カ月〜1カ月半

入稿データについて

Illustrator、Photoshopで作成されたデータのみ受付（CS2）。テンプレートデータがあるので、事前に送ってもらうとよい。文字はアウトライン化し、カラーモードはCMYKにすること。配置画像はEPS形式で保存すること。

注意点

傘の縫い合わせ部分となるつなぎ目部分は、注意をして製作を行なってはいるが、製法上、多少のズレは避けられない。また、色再現も、パソコン画面で見た色味とは若干異なるので注意が必要。

問い合わせ

スズキ産業株式会社
愛知県豊川市長沢町字向谷69-3
Tel：0533-95-3911
Mail：suzukiy@tune.ocn.ne.jp
http://www.suzuki-umbrella.com/

竹骨うちわ

小判型の
竹骨うちわは、
より凝った
印象を与える。
歌舞伎公演での
販売用で
つくられたもの。
4色印刷

平柄骨の竹骨うちわ。
企業の展示会配布用
グッズとして
制作されたもの。
4色印刷

夏のノベルティとしておなじみの、うちわ。よくあるプラスチック骨タイプのものではなく、竹骨タイプでつくれば、高級感あり、捨てられないグッズをつくることができる。

日本の夏には欠かせない、和紙を用いた本格的な伝統竹うちわ。ノベルティに使うちわ。ノベルティに使われるものとしては、プラスチック骨タイプがおなじみだが、より高級感ある凝ったグッズをつくりたいのであれば、竹骨うちわがオススメだ。貼り紙にもちわがオススメだ。貼り紙にも

形は通常の銀杏型の平柄骨タイプと細身の小判型タイプがある。小判型タイプは、単価は通常タイプより少し高めだが、繊細な形で洒落た印象が強いため、そこに施す印刷は凝ったデザインでつくる人が多い。持ち手部も色塗りされて高級感があるため、販売用にも適している。

さらに、不要になった浴衣生地を持ち込んで、布貼り加工の竹うちわをつくってもらうこともできる。純綿布しか貼れないが、オリジナリティあるグッズになることまちがいなしだ。

グッズ情報

最小ロット

200本〜

価格

平柄骨タイプに表裏両面4色印刷→200本の場合で単価352円。小判型タイプで表裏両面4色印刷→300本の場合で単価576円(いずれも税別)。

納期

版下決定後、約20日間。

入稿データについて

Illustratorによる完全版下で入稿のこと。サイトから「うちわ原稿作成用フォーマット」をダウンロードして利用を。文字はアウトライン化、カラーモードはCMYK。

注意点

絵柄がうちわの輪郭にかかる場合、入稿データには、5〜10mmの塗りたしをつけること。

問い合わせ

武井山三郎商店
長野県松本市庄内1-5-1
Tel：0263-25-0777
Mail：mail@print-point-shop.com
http://www.print-point-shop.com/

グッズパッケージに テープシールがおすすめ

グッズをつくったら、それをより立派（！）に見せるためにはやっぱりパッケージが大事。箱をつくったり、袋に入れたりといろいろ方法はあるけれど、どんなものにも使える、テープ状のロールシールをつくっておくのがおすすめ。オンデマンド印刷で1本からつくれる印刷テープや、細長い長方形のシールでもOK。市販のダンボールケースや紙袋などに、オリジナルテープシールを貼るだけで、かなりオリジナル感あふれるパッケージになる。また封筒の裏をとめたり、下写真とは違って、紙袋の持ち手部分にタグのように貼ったりと、かなり汎用性高く使えるのだ。たいていのシール印刷会社ではロール状のまま、型抜きもなしでつくってくださいとオーダーすれば、こうしたテープ状シールをつくることができる。そしてガムテープについてくる金属製のカッターで切ると、そのざっくり感がまたいい風合いになるのでおすすめだ。

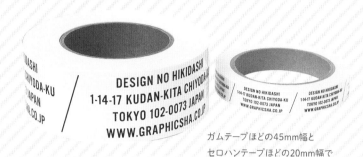

ガムテープほどの45mm幅とセロハンテープほどの20mm幅でロールタイプのシールを作成

テープカッターで雑多に切ると端がいい風合いになる

箱に帯を巻くようにシールを巻きつける。

サイズの違う紙袋でも、このシールをペタッと貼れば統一感ある紙袋やパッケージになる。

＊デザインのひきだし33号より（デザイン：大原健一郎／NIGN）

144「メガネケース」として掲載していたグッズに支障があり削除しました。ご迷惑おかけして申し訳ありません。（編集部）

ペーパーアクセサリー
（レーザーカット）

紙ならではのやさしい風合いと軽さが特徴のペーパーアクセサリー。レーザーカットで加工するので、複雑な形状も可能なのが魅力だ。

紙のやさしい風合いと、レーザーカットの繊細な加工が魅力のアクセサリー

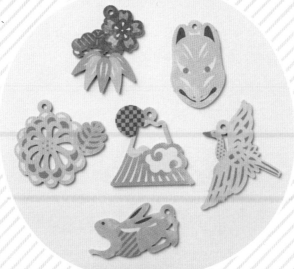

幅244×高さ54mmの台紙に印刷加工。そのつど台紙から外して使う

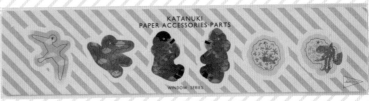

表裏の外側は耐水性のある紙「OKレインガード」、芯にはOKACカードの3枚合紙

グッズ情報

最小ロット
1000個〜

価格
1000個の場合→単価500円〜
※条件により異なるので、事前に相談を。

納期
約1カ月

入稿データについて
レーザーカットは、Illustratorのパスデータで作成。TAISEIのレーザーカット機の場合、レーザー光線自体の太さが0.3〜0.4mm程度。紙厚などの条件により多少誤差はあるが、Illustratorのパスの間隔は0.7mm以上あったほうがよい。

注意点
耐水性の紙を使用しており、汗などには強いものの、多量の水には弱いため、取り扱いには注意が必要。

問い合わせ
TAISEI株式会社
http://www.taisei-p.co.jp/
本社：大阪府東大阪市高井田西1-3-22
Tel：06-6783-0331

東京支社
東京都千代田区内神田2丁目5-5
Tel：03-5289-7337

好きな絵柄を印刷して身にまとうことのできるペーパーアクセサリー。紙という素材のやさしい風合いや、特にピアスやイヤリングでは紙ならではの軽さも魅力的なグッズだ。

レーザーカットで加工をすれば、複雑で繊細な形状にデザインすることもできる。印刷は表面にのみ、4C印刷が可能だ。

ただし身につけるものなので、汗で紙がへたってしまわないかが不安なところ。そこで肌に触れる面には、表裏とも水に強い用紙「OKレインガード」を使用。撥水性、耐水性に優れていながら印刷適性もあるのが特徴の紙だ。芯にはOKACカードをはさみ、3枚合紙でしっかりしたつくりとなっている。

金具を付け替えることで、ピアスやイヤリング、指輪などのアクセサリーにすることができる。印刷とレーザーカットの組み合わせで楽しいアクセサリーができそうだ。

紙とひと口に言っても、その種類や特性はさまざまだ。紙の持つ表情や特性をすくい上げるようにして層をつくり、アクセサリーをつくることができる。

表

面の和紙の風合いや繊維感、漉き込まれた植物、そして、側面から色がのぞいているのがかわいいペーパーアクセサリー。紙なので、ピアスやイヤリングにうれしい軽さだ。

これは、紙と紙を貼り合わせる合紙加工でつくられたもの。

合紙は、薄い紙を何枚も貼り合わせることで厚くできるだけでなく、表裏の紙を変えたり、中にはさむ紙の色を変えることで、側面からのぞく色を変えられたりと、紙の表情に変化をもたせてくれる加工だ。

これらは、名古屋でさまざまな紙の加工を手がけるモリカワが制作したものだ。同社では、一度に合紙できるのは3枚までだが、一度に同じ紙のときは一度に4枚を貼りあわせたり、一度で加工するのでなければ5枚以上の合紙も可能。

ここで紹介しているのは、その合紙の中でも、愛知県豊田市の小原和紙を用いたシリーズだ。

紙の組み合わせや、箔押しやエンボスといった加工など、相談に応じてオリジナルのアクセサリーをつくることができる。

紙を貼り合わせた合紙加工。中の紙の色が側面から見えるのがかわいい

愛知県豊田市でつくられている小原和紙を素材に合紙、型抜きして作られたピアス

グッズ情報

最小ロット

300個〜（応相談）

価格

左の写真と同じ仕様のペーパーアクセサリー→1000個の場合、化粧箱込みで単価800円（税別）

納期

約1ヶ月〜（応相談）

入稿データについて

合紙自体にはデータは不要。型抜きをする場合は、抜き型のデータをIllustratorのパスで作成。印刷や箔押しなど、行いたい加工によってデータのつくり方は異なる。

注意点

手づくり品のため、個体差が見られる場合がある。

問い合わせ

株式会社モリカワ
愛知県名古屋市西区菊井1-21-1
Tel：052-571-3306
Mail：info@morikawa-paper.jp
https://www.morikawa-paper.jp

オリジナルグッズの定番のひとつ・トートバッグ。仕上がりにこだわるならスクリーン印刷だが、版代が必要でコストがかかる。通常のオンデマンドプリントではシートを貼り付けた感じの仕上がりになる。そのどちらでもない、いいとこどりの布ものプリント方法が登場した。

トートバッグやTシャツ、ポーチといった布ものの
オリジナルグッズをつくる場合、従来は3種類の印刷方法があった。ひとつはインクジェットプリント。小ロットからできて手軽だが、濃色生地には使えなかった。2つ目はスクリーン印刷。仕上がりは美しいが、色数分の版代が必要で小ロットでは割高になる。3つ目はカッティングシートを使う手法。単色またはオンデマンドプリントしたカッティングシートを熱圧着する方法で、版代がかからないが、いかにもシートが貼ってある感じのごわつきが気になった。

しかしそれらすべての短所を克服した方法が、社名のイメージ・マジックに由

来した、IM転写だ。独自開発の転写紙にインクジェットプリントし、その上に白シートと糊シートを重ねる。それを生地に置き、熱プレスをかけることで、印刷部分が生地に転写されるというもの。転写プリント特有の光沢感がなく、生地になじんだ仕上がりで、まるでスクリーン印刷で直刷りしたよう。グラデーションや写真を使ったデザインも対応可能。版代不要なので、何色使っても印刷代は変わらな

い。色落ちはほとんどなく、割れにも強くて耐洗濯性も高い。小ロットでつくりたいけれど仕上がりにもこだわりたいという人にぴったりのプリント手法だ。

印刷部には必ず白引きが入る。白はしっかり出るので、濃色生地へのプリントもきれいに行える

IM転写でプリントしたトートバッグ（コットンバッグL）。周囲に転写シートが残ることもなく、まるでスクリーン印刷したような仕上がり

トートバッグのほかポーチなども作成可能

グッズ情報

最小ロット

1個〜

価格

同一デザインを同一カラー商品片面にプリントしたマチなしの5ozコットンバッグ（L）の単価→9点まで1810〜1840円、19点まで1760〜1790円、29点まで1710〜1740円。5000点以上だと1360〜1390円となる。トートバッグは豊富なラインナップの中から選ぶことができる。

納期

発注後、最短5営業日で出荷。

入稿データについて

完全データ入稿の場合は、AI、PSD、PDF、PNG、BMP、JPGの各ファイル形式に対応。カラーモードはCMYKにし、文字や線の太さは1mm以上にする。画像解像度は原寸で200dpi以上。すべてのオブジェクトをグループ化し、1つのレイヤーに統合すること。また、データはすべてアウトライン化すること。その他、詳細はサイトの「完全データ入稿規定」を参照のこと。

注意点

IM転写は、プレス時の熱が均一に届かない凹凸のある素材や、縫い目など段差のある部分には不向き。また、不透明度100%のデータのみプリント可能。印刷部分には必ず白引きが入るため、ぼかしデザインには不向き。黄色トナーで生地が染まるため、薄地生地の場合、裏からその部分が黄色く見えるので注意。

問い合わせ

オリジナルプリント.jp
（株式会社イメージ・マジック）
東京都文京区小石川1-3-11
ヒューリック小石川ビル5F
Tel：0120-962-969
Mail：support@originalprint.jp
http://originalprint.jp/

刺繍

スパンコールをミシンで縫い
付ける、スパンコール刺繍

多色刺繍も可能。
9色まで工業用ミシンで
一度に縫える

もこもこ
立体感のある
サガラ刺繍

平刺繍のスマート
フォン用ワッペン

中に硬質ウレタンを入れて
立体感を出した3D刺繍

サガラ刺繍とスパンコール
刺繍の組み合わせでつくられた
ワッペン。この両方の刺繍を
一度に行えるミシンを持っている会社は、
グレイスエンブの他にはほとんどない

印刷では見慣れた絵柄でも、刺繍をすると、また違う新鮮な魅力をもつから不思議だ。複数のミシンヘッドを持つコンピューターミシンで加工すれば、刺繍グッズを量産することができる。

キャップやトレーナー、Tシャツ、スパンコール刺繍、タオル下、トートバッグ、タオルなどに好きな絵柄を刺繍したり、ワッペンやネームタグをつくったり。グレイスエンブが手がけるコンピューターミシンによる刺繍加工では、PCで作成するデザインデータをもとに、刺繍加工を量産することができる。刺繍してほしい衣類などは、持ち込みもOKだし、キャップ、トレーナー、ポロシャツは衣類から注文することも可能だ。

通常の平刺繍、中に硬質ウレタンを入れた立体的な3D刺繍、スパンコール刺繍、タオル生地のようなもこもこふわふわした手触りと立体感をもたせた「サガラ刺繍」など、刺繍にはいくつか種類がある。これらの組み合わせも可能で、サガラ刺繍とスパンコール刺繍を同時に行える機械を持っているのは、グレイスエンブの他にはもう1社あるかどうかだという。

イラストレーターのデザインを入稿後、グレイスエンブで刺繍用データをつくるが、これにとても時間がかかる。型（刺繍用データ）ができあがるまでに約1週間は必要だ。

布ものへの刺繍だけでなく、紙や革への刺繍も行っている。

グッズ情報

最小ロット

特に設けていないが、経済ロットは200個程度。

価格

写真のスマートフォン用ワッペン（星条旗デザインのもの）→200個の場合で型代（刺繍データ作成費のこと）1万5000円、単価280円。

納期

データ入稿後1週間で刺繍用データが完成。その後、約2週間で納品。

入稿データについて

Illustratorのパスデータで作成。

注意点

ワッペンは最大9色まで。これは、一度にミシンで縫えるのが9色までであるため。それ以上の色を使いたい場合は縫えるミシンが限られるため、まずは相談を（最大色数は24色）。サンプル校正を行う場合は、別途料金が必要。また平刺繍でアルファベットを入れる場合、文字は3mm以上の大きさでないと潰れてしまう。

問い合わせ

株式会社グレイスエンブ
東京都足立区興野2-14-25
Tel：03-3890-6789
http://www.grace-emb.co.jp/

ピンバッジ

イベントや商品のＰＲ、周年記念などの記念品、おみやげやアクセサリーとして人気のピンバッジ。実はいろいろな工法があり、それぞれの良さがある。工法と特徴を知っていれば、より魅力的でデザインに合ったピンバッジをつくることができそうだ。

本七宝・銅合金

本七宝は古い歴史を持つ着色方法。ガラス系粉末をベースにした着色素材を1色ごとに700～800度で熟成し、そのつど研ぎ・研磨して仕上げる。仕上がりに独特の質感がある。塗料素材は天然鉱物のため、使用できる色は限られる

合成七宝・銅合金

本七宝のような高級感ある仕上がりになる。エポキシ樹脂をトナーによって調合し、生地に盛り付けて、熱硬化後に研ぎ・切磨きして仕上げる。調色できるため、カラーバリエーション豊富

スタンププレス工法

金型をつくり、プレス機で金属の表面に凹凸をつける工法。カットアウトが美しく、金属線に力があるため、小さくてもはっきり目立つ。アウトラインをシャープに出すならこの工法。厚みもあり、質感もある

ソフトエナメル・銅合金
右は表面に透明エポキシ樹脂を盛ったタイプ

凹凸をつけた後、研磨してから色を差すので、金属線の細さが活きる。カラーバリエーション豊富。透明エポキシ樹脂の有無と、盛る量によって、質感が変わる。少数からつくりやすい100個パックでつくれるタイプのひとつ

イベントや観光地の記念品、会社のロゴマークなど、小さくても存在感があり、配布にも便利で、身につけられるピンバッジは、定番のオリジナルグッズのひとつだ。

工法にはいくつかの種類があり、大きく分けると、表面に凹凸をつくって絵柄をつけるものと、絵柄を印刷するタイプの二つ。工法によって細部は異なるが、実はひとつひとつ手作業で行われる工程が多い。その代表的かつ大まかな流れは次の通り、大きく分けると、表面に凹凸をつくる工法は、プレス工法とエッチング工法、印刷タイプはレーザープリント工法とオフセットプリント工法とに分けられる。

ピンバッジは素材、厚み、大きさ、工法、着色素材、型の組み合わせによってさまざまな表現が可能となるため、製作するときにはこれらの違いを把握した上で、デザインに合った仕様を選ぶことが大切なのだ。

り（表面に凹凸をつけるタイプの場合）。入稿データをもとに、完全版下を金型に起こすためのトレース作業を行う。次に、トレースした原稿をもとに平面彫刻機で金型の抜き型を彫刻をし、アウトラインの抜き型をワイヤーカッターで製作する。金型で金属板にプレス加工をし、抜き型でひとつひとつ型抜きをする。裏面に針をつけたあと、メッキ加工を行う。注射器を使い、手作業で1色ずつ色を流し込んでいく。表面を透明に盛り上げたい場合は、エポキシ樹脂をピンズの表面にのせて、できあがり。

工法は、凹凸タイプはスタンププレス工法とエッチング工法、印刷タイプはレーザープリント工法とオフセットプリント工法とに分けられる。

エッチング工法

デザインをフィルム出力して焼付け、金属を腐食。フィルムを使用するので、版下の絵を忠実に再現できる

エッチング工法で、色付けはソフトエナメルを使用。透明エポキシ樹脂を盛ると質感が上がる。少数からつくりやすい100個パックでつくれるタイプのひとつ

レーザープリント工法

スクリーン印刷とタンポ印刷を併用し、金属の表面にプリントする方法。大量生産向けなので、ばらまきのプロモーションに向いている。スタンププレスやエッチングなどの工法との組み合わせも可能

メッキあり・銅合金。両方とも透明エポキシ樹脂を盛っている

グッズ情報

最小ロット

100個（100個パックを利用の場合）
※1個からも製作は可能（応要談）

価格

スタンププレス工法またはエッチング工法で、ソフトエナメル着色4色以内、サイズ26mm以内のものに限るという100個パックを利用（完全データ支給）→100個の場合で6万5000円（税抜）

納期

サンプル提出までに2～3週間、量産納品はその後4～5週間程度。

入稿データについて

Illustratorデータ（～CS6）での入稿が望ましい。メールまたはCD-Rの郵送で入稿。スタンププレス工法、エッチング工法の場合、データはモノクロで作成し、金属凸線は原寸で0.2mm前後を推奨。金属凸文字（裏ロゴを含む）は原寸で2mm前後が限界。色指定はDICまたはPANTONEで行う。

その他

ひとつの金型で色を変えることも可能。たとえばスタンププレス工法300個の発注で、100個×3パターンの着色にし、バリエーションを増やすこともできる。

問い合わせ

PINS FACTORY
東京都港区三田4-15-35 7・8F
Tel：03-5441-7417
Mail：info@pins.co.jp
https://www.pins.co.jp/

メッキなし・ステンレスまたは銅合金。両方とも透明エポキシ樹脂を盛っている

オフセットプリント工法

紙に印刷するオフセットと同様、金属に直接印刷する工法。グラデーションを表現したいなら、この方法しかない

裏面のアタッチメントにも、いろいろな種類がある

グッズ製作ガイド BOOK ver.2

2020年3月25日 初版第1刷発行
2020年5月25日 初版第2刷発行

編者
グラフィック社編集部

発行者
長瀬 聡

発行所
グラフィック社
〒102-0073 東京都千代田区九段北 1-14-17
tel.03-3263-4318(代表) 03-3263-4579(編集)
fax.03-3263-5297
郵便振替 00130-6-114345
http://www.graphicsha.co.jp/

印刷・製本
図書印刷株式会社

ブックデザイン
鈴木千佳子

本文レイアウト・DTP
横田良子

編集・執筆
雪朱里、開発社、阿部愛美(以上元本編集・執筆)
伊達千代(TART DESIGN OFFICE)・せきねめぐみ

企画・編集
津田淳子
(グラフィック社)

ISBN978-4-7661-3366-0
Printed in Japan